武式太極拳攬要

李正藩　八十又三

書名：武式太極拳攬要

系列：心一堂中華文化叢書・武學傳承叢書

作者：賈樸、李正潘

主編、責任編輯：陳劍聰、潘國森

出版：心一堂有限公司

通訊地址：香港九龍旺角彌敦道六一〇號荷李活商業中心十八樓〇五一〇六室

深港讀者服務中心・中國深圳市羅湖區立新路六號羅湖商業大廈負一層〇〇八室

電話號碼：(852)67150840

網址：publish.sunyata.cc

電郵：sunyatabook@gmail.com

網店：http://book.sunyata.cc

微店地址：https://weidian.com/s/1212826297

淘寶店地址：https://shop210782774.taobao.com

臉書：https://www.facebook.com/sunyatabook

讀者論壇：http://bbs.sunyata.cc/

版次：二零一三年十一月初版
平裝

定價：港幣 一百三十八元正
　　　人民幣 一百二十八元正
　　　新台幣 六百元正

國際書號：ISBN 978-988-8058-04-4

香港發行：香港聯合書刊物流有限公司

地址：香港新界大埔汀麗路36號中華商務印刷大廈3樓

電話號碼：(852)2150-2100

傳真號碼：(852)2407-3062

電郵：info@suplogistics.com.hk

台灣發行：秀威資訊科技股份有限公司

地址：台灣台北市內湖區瑞光路七十六巷六十五號一樓

電話號碼：+886-2-2796-3638

傳真號碼：+886-2-2796-1377

網絡書店：www.bodbooks.com.tw

台灣國家書店讀者服務中心：

地址：台灣台北市中山區松江路二〇九號一樓

電話號碼：+886-2-2518-0207

傳真號碼：+886-2-2518-0778

網絡書店：http://www.govbooks.com.tw

中國大陸發行 零售：深圳心一堂文化傳播有限公司

深圳地址：深圳市羅湖區立新路六號羅湖商業大廈負一層〇〇八室

電話號碼：(86)0755-82224934

心一堂微店二維碼

心一堂淘寶店二維碼

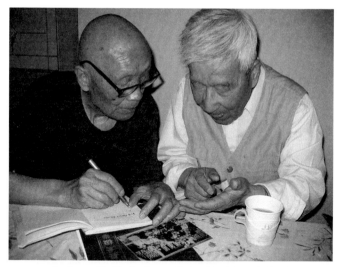

本書兩位作者李正藩与贾樸校對本書

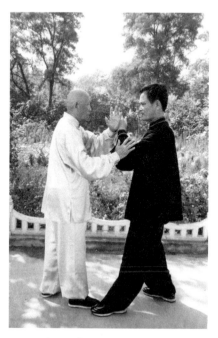

贾樸與弟子石磊練習打手

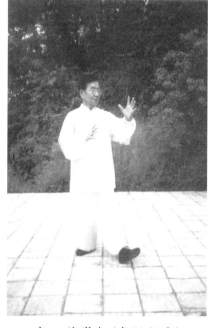

李正藩拳架(左懶扎衣)

作者貫樸珍藏太極拳秘譜全集

作者賈樸珍藏太極拳秘譜全集

作者賈樸珍藏太極拳秘譜全集

目錄

武式太極拳攬要　i

「太極拳不知始自何人」，武式太極拳第二代傳人李亦畬十九世紀八十年代提出的這個疑問，近一半世紀以來，還沒有充分的證據給予圓滿解答。但是，蔣發傳陳家溝以來，太極拳的傳播發展出現了兩條清晰的脈絡：一條線為「陳式——楊式——吳式」，另一條線為「趙堡式——武式——孫式」。這兩線六家，是太極拳傳播的主線，其它各式太極拳都是這六派的後學。在太極拳文化的傳播發展中，武式太極拳的地位非常獨特。

武式太極拳與楊式太極拳均發祥於十九世紀中葉河北永年縣的廣府鎮。武式太極拳創始人武禹襄與楊式太極拳創始人楊祿禪既是同鄉又是好友。楊祿禪三下陳家溝，學藝大成後，得到武禹襄在京城刑部四川司員外郎的二兄武汝清的鼎力相助，進京於京西小府張宅及旗營授拳。精於陳式太極拳的楊祿禪，汲取京城武林百家之營養，受到京城皇家文化之薰陶，創立了對後世影響深遠的楊式太極拳。武汝清推薦楊祿禪進京的歷史史跡值得標榜史冊。武禹襄初學太極拳於楊祿禪，得其大概，後經陳家溝陳德湖介紹，向永年縣太和堂藥店王昶學習陳式太極拳。又經永年縣太和堂藥店介紹，於咸豐二年（一八五二年）武禹襄奉母命往河南舞陽縣省兄之際，繞道溫縣趙堡鎮從陳清平先生學拳，深得其奧。武禹襄長兄武澄清曾任舞陽縣知縣，他把在舞陽縣北舞渡鹽店獲得的山西王宗岳《太極拳譜》轉授於武禹襄。武禹襄得此拳譜後，「惟

日以上事慈闈，下課子孫，究心太極拳術為事」，參以兵家奇正之道、醫學經絡氣血之說、養生吐故導引之功、技擊蓄發提放之巧，經多年潛心研習，遂神乎其技，終於創編出一套融技擊、健體、修身、養性為一體的高雅俊秀的太極拳架——「武式太極拳」。

在陳、楊、武、吳、孫、趙堡這六大門派中，武式太極拳最早獲得王宗岳太極拳論指導。武禹襄本人以其深厚的學識修養，結合刻苦扎實的太極功夫創作了《太極拳解》、《太極拳論要解》、《十三總勢說略》、《十三勢行工歌訣解》、《十三勢行功要解》、《四字秘訣》、《打手撒放》、《身法八要》等著名拳論和習拳要旨，形成了武式太極拳完整的理論體系。其兩位兄長武澄清、武汝清以及李亦畬、李啟軒、郝為真、郝月如、郝少如、徐震等宗師級傳人，都有很經典的拳論學說傳世，大大豐富了這個理論體系。武式太極拳的拳械架構和理論體系，對太極拳各大門派乃至整個武術界產生了極為深遠的影響，是中華武術中的奇葩。

本書作者賈樸先生是武式太極拳重要傳人韓欽賢，張振宗、李福蔭老師的高足。他出身貧寒，但人品端正，又極為聰慧，終生學不止步。他十三歲開始學拳，十六歲手抄李福蔭授予的《李氏太極拳譜》，二十六歲又經韓欽賢老師親自引薦，拜張振宗老師門下繼續深造。賈樸先生多才多藝，對中醫、書法等均有很深的造詣。本書點評者為武禹襄外甥、太極大家李啟軒之曾孫李正藩先生。李家為河北永年之名門望族，家風尚文，家教甚嚴。李家感於太極拳博大精深、奧妙無窮，故輩輩樂此不疲，精於此道，但祖訓不

以授拳為生，不求彰顯於武林。李正藩先生早年畢業於清華大學，終生執著於家傳，對武式太極拳法、拳理、拳史了熟於心。賈、李二位耆耋老宿，人生態度積極正派，對武式太極拳極為崇敬和熱愛，研究態度嚴肅認真，領悟極深。他們憑著對社會的一片赤誠，以一種歷史使命來構思這部著作。這兩位年過八旬的老者，為捍衛武式太極文化的高潔，對武式太極拳愛好者負責，嚴肅調查史料，認真核對正誤，字斟句酌，反復推敲，終成一書，實乃武林之大幸矣！

本部著作圖文並茂，將武式太極拳史料考據得非常豐富和準確，將其套路演示得非常細膩，將其理論體系編排得非常完備，將其一個半世紀以來的發展脈絡整理得非常清晰，是一部非常珍貴的力作。

早在十多年前我就得知他們在構思這部著作，拜讀過他們往來的大量信件，對他們的心靈世界深懷敬意。太極拳是中華民族的大智慧。在當今東西文化交匯的大潮中，太極拳承載著中華民族傳統的辯證思維和技擊術、導引術、造型術、醫術等領域的豐富資訊，承載著中華民族的倫理情操，傳向世界的四面八方。在這樣的文化大背景下，我相信這部飽含兩位仁者、智者一生心血的專著，必將會為人類帶來福祉。

翟金錄

二零一零年中秋

（翟金錄，中共黨員，原為邯鄲市政府副秘書長，現為中國永年國際太極拳聯誼會創會秘書長）

前言

本書的撰寫以科學發展觀為指標，以提高人民健康水準為宗旨。

【一】

武式太極拳創始人武禹襄才華橫溢，稟賦超群，其個人史料在王樹枬所撰的《武禹襄墓表》、《永年縣志》所載的《武禹襄傳》及其八孫武萊緒編的《先王父廉泉府君行略》中均有所敘述。然對個別階段，則言辭過簡，述）而不詳。作者為探索其廬山真面目，經多年的採訪、考證，始知其個人歷史與近代史有關。清咸豐初年，太平軍興，其勢兇猛，致使滿清王朝抵禦無力，岌岌可危。武禹襄以其文韜武略，名重當時。朝廷命臣屢次邀其入軍幕，共贊戎機，武禹襄堅辭不就。不以塗炭人民，謀取榮祿，而甘居泠處，究心太極拳術為事。其剛強的風骨，高尚的品格，既為當時所稱頌，更堪做後人的楷模。

武式太極拳各代傳人，繼承先賢的衣缽，秉承前輩的遺風，以科學的態度，進一步探索、研究集技擊、健體、修身於一體的武式太極拳的內核，通過改革創新，與時俱進，使武式太極拳得以發揚光大，並逐步普及與提高。

本書所述的時間範圍，上限一八五零年，武禹襄設帳京師，到兵部任教官，下限二零一零年，共一百六十年。在此期間，武式太極拳名人甚多，本書集中介紹三十人。其中永年籍二十人，分佈於上海、

心一堂 武學傳承叢書

4

南京、常州、武漢、成都、重慶、北京、蘭州、太原、瀋陽、廣東、中原大地（各縣從略）及歐美各國。

閱讀對他們的介紹，亦可以看出武式太極拳發展、推廣的脈絡，以及進一步探求、研究的概況。

【二】

本書的五代先賢共八人分三組：武氏三兄弟為一組，李氏二兄弟為二組，郝氏祖孫三代為三組，每組各有一篇小結。他們的史料或載於《永年縣志》，或見於當時文人為其撰寫的《墓誌銘》、《行略》等。作者對這些史料作了較詳的注釋。

光緒進士王樹枬撰《武禹襄墓表》，作者注釋四十八條。

武禹襄八孫，光緒生員武萊緒撰《先王父廉泉府君行略》，作者注釋十條。

武禹襄二孫，光緒進士、翰林院庶吉士武延緒撰《李氏兄弟家傳》，作者注釋三十四條。

國學大師章太炎弟子、常州名士徐震撰《太極拳大師永年郝公之碑》、《悼拳師郝君文》，作者注釋三十五條。

以上四位名人撰寫的文章，詞句古奧，含義深邃，不易理解，作者加以注釋，供讀者參考。

【三】

郝氏祖孫三代，繼承武、李拳術，技藝高超，造詣精純，傳人甚眾。且適合社會需要，多有改革創新，在拳理的研究及著作，拳技的發揚與傳播上，劬勞終生，厥功至偉。

武式太極拳攬要

5

一九一四年，郝為真應友人的邀請去北京遊覽，看到很多人都在打太極拳鍛煉身體，於是萌發了改革太極拳套路的想法。在他由京返鄉時，路過邢臺稍住。在那裡，他把改革後的太極拳套路傳授給他的門生「太極聖手」李寶玉。返里後，河北省永年十三中校長劉延高親自登門延聘到校教拳。郝師根據學生集體學拳的特點，便把拳架進行了改進，按一至四呼發口令，強調開合。郝師創編了一呼四發開、合太極拳，其演練風格獨樹一幟，使武式太極拳有了新的發展。郝為真的高徒孫祿堂創立了六大門派之一的孫氏太極拳。

一九二零年，郝為真逝世。學校繼續聘為真宗師次子郝月如任教。一九二九年，郝月如應聘到江蘇南京中央大學等處授拳，他在李亦畬「五字訣」呼吸開合的基礎上又創編了「節序」一項，以便呼吸與四動同時運作。一呼四發：所謂一呼就是武氏太極拳呼吸之道。，所謂四動即太極拳運氣之法。「此氣之由上而下也，謂之合。，此氣之由下而上也，謂之開。合便是收，開便是放。」（見李亦畬《五字訣神聚》一書中）這就是經過近半個世紀改革創造的武氏太極拳健身之法，同時把一些高難度動作刪去，以適合老弱病殘者鍛煉身體。所以時任上海市體育宮主任顧馨說：「這是四代傳人郝月如為武式太極拳做的改革。」

郝月如的入室弟子徐震曾先後任七個大學的教授，在新中國成立後任教於西北民族學院中文系，兼任甘肅省和蘭州市武術協會副主席，他開創了成式太極拳。郝月如生前未能將他的拳理、拳論成書，於一九三五年逝世，他的論著後皆載於郝少如所編《武式太極拳》一書中。

【四】

一九四九年，新中國成立。一九六零年顧留馨為了發揚光大武式太極拳，聘請郝少如擔任武式太極拳教練。一九六三年，國家體委編纂太極拳叢書時，郝少如創編了《武式太極拳》一書，主編顧留馨把《郝派太極拳》定名為《武式太極拳》（又名《郝式太極拳》），由人民出版社出版，為中華武術寶庫中的珍藏本。從此，武式太極拳有了統一的標準。二零零零年三月由六位顧問二十四位編委共同推薦郝月如的「走架打手」為經典拳論，這是自從一八八一年李亦畬寫成老三本以後太極拳拳論達到的一個新的里程碑，是郝月如為太極拳的發展做出的重要貢獻。

一九六三年，郝少如的高徒郝吟如（原名王慕吟）在歐洲教拳時，看到郝少如的書已被多種版本譯成外文，流傳於歐洲各國。

郝少如的傳人劉積順是武式太極拳界大器晚成的代表性人物，早年畢業于大學法律系，他曾被多次邀請到國外授拳，並將自己對郝少如太極拳的理解體會與拳學風貌撰寫成書——《劉積順郝氏太極拳真傳》，這本書現已被太極拳界廣泛研究與收藏。劉積順先生對太極拳在國外推廣做了很大的貢獻，英國之江太極拳研究院院長黃濟復先生曾向劉積順學拳，而今黃濟復先生在英國教拳，從藝者甚眾。劉積順先生現在定居美國，仍在教武式太極拳（注：郝少如是第五代，郝吟如、劉積順應為第六代）。

郝氏廣植桃李，祖孫三代經過近半個世紀的改革，一舉扭轉了武式太極拳發展滯後的面貌，使武式太

武式太極拳攬要

7

極拳與時俱進。他們對太極拳的貢獻永遠值得後人敬仰。

本書為縮編本，初學者有基礎後，應該繼續認真學習原著《武式太極拳》，以期盡早步入太極殿堂。

附：我剛開始寫這本書時，想請師弟李正藩與我合著，得到了他的贊同。此後我們書信來往，前後共收到他的九十七封來信。特別是從二零零五年正月初三到四月份他共寫了十二封信，平均十天來一封信。信的內容豐富，見解超群。本書的初稿完成後，他又不顧八十四歲的高齡，將十二萬字的文稿從頭到尾檢查了一遍，對錯字、漏字、錯誤的標點符號都做了更正。做為本書的作者之一，他為這本書的出版付出了巨大的心血和汗水（李正藩出生於永年縣廣府的一個太極世家，他的曾祖是曾學拳於武禹襄的太極大家李啟軒，他自己也曾經得到過郝家的傳授，在武式太極拳中造詣頗深）。

（一）翟金錄（原為邯鄲市政府副秘書長，中國永年國際太極拳聯誼會創會秘書長）自始至終都很關心本書的出版，為本書收集、整理材料，數次往返京滬研究出版事宜，頗為辛苦。

（二）李劍方（河北省政法委副書記、河北省武術運動協會名譽主席、河北省武術文化研究會副會長）為本書提供了珍貴的由他本人演示的「郝為真太極拳」照片。使我們欣賞到郝氏祖孫三代的遺跡，實為幸事。

（三）楊宗傑：原為《太極》雜誌總編，現調邯鄲市體育局工作，為本書編排提出了很多寶貴的意見。特別是在最後成書階段，他在百忙之中，為本書做最後的編審，連一處標點符號的錯誤也不放過。令

我們深為感動。

（四）李正藩大弟子、太極名家石磊千里迢迢來邯鄲為賈樸攝影太極拳拳照，實為辛苦。

對以上各位同志以及曾為本書出版出謀劃策的各界朋友，在此表示衷心的謝意。

作者賈樸簡介

一九三六年我十三歲時，從原永年國術館館長韓欽賢老師學習武式太極拳（簡稱郝架）達六年之久。

一九三八年受師叔李福蔭老師青睞，授我《李氏太極拳譜》一書。當時將《李氏太極拳譜》及韓欽賢老師授我的拳譜（系姚繼祖先生手抄本）彙編一起，工筆手抄名曰：《永年李氏家藏太極拳秘譜全集》，時一九三九年我十六歲。當時邯鄲名紳楊真卿先生閱此譜時，對個別錯字作了改正，筆跡猶存，甚覺珍貴。

一九四九年夏，經韓師親自介紹，又拜在他的師兄門下繼續學習。張振宗老師門下繼續學習。張師嗣子世珩師兄亦精此術。他的長女光宇女士把家傳太極拳筆記贈我，獲益良多。

一九四九年夏，經韓師親自介紹，又拜在他的師兄張振宗、韓欽賢三位老師都是郝為真在鄉入室弟子。郝公仙逝後，思慕不忘，立碑墓前，並陳俎豆之祀。

李福蔭、張振宗、韓欽賢三位老師都是郝為真在鄉入室弟子。

一九四五年秋，邯鄲解放，老幹部程子英同志（濮陽人，時任晉冀魯豫邊區政府經濟研究室主任）到我家訪貧問苦，見此譜時，對其內容大為讚賞。後來邯鄲市副市長馮于九同志在叢台公園與我相遇說：「此書很重要，好好保管，今後有用」。一九四九年夏程老把我介紹到石家莊正太煤鐵公司工作。建國後，該公司改為河北省煤建公司，一九五八年隨省遷津。一九六零年我考入天津市新華職工大學，三年肄業。一九六三年在天津市南開區北菜園，河西區尖山等處業餘義務教拳。又與在天津工作的郝振鐸同志

（郝為真侄孫）邂逅，研究拳藝。「文革」後期於一九七一年調邯，又學習郝少如著的《武式太極拳》，讀了郝月如的論文，收益很大。

一九八六年離休後致力於武式太極拳史的研究，為始祖武禹襄的墓表作注釋，行略作疏證，使武禹襄先生的高尚品德在埋沒了一百五十多年後，首次在中國近代史中展現出來。

遙望太極拳堂奧之門，不可一日無此君，必須每日「過把癮」，方覺身心舒暢，精力充沛。我又於上世紀六十年代初開始學習中醫，一九八八年七月畢業於「健康報振興中醫刊授學院」，專攻名老中醫曹穎甫《曹氏傷寒金匱發微》。近三十餘年，精研姜佐景先生為曹氏編寫的《經方實驗錄》。又得到張摯甫先生的學習曹氏醫書，學以致用的經驗，臨床實習二年，在天津、廣平、邯鄲等地用經方為人診病，常收到意想不到的療效。三十年來，集臨床筆記三十萬餘言，綴於經典條文下，名曰《曹氏傷寒金匱發微補新錄》，常置於案頭作自己學習之用。

我幼年愛書法，中年專攻唐楷魏碑，老年喜臨《說文解字》。一九八六年楷書作品曾獲《河北省老幹部書畫展》三等獎，曾任邯鄲市老幹部局老年書畫研究會常務理事，現為中國老年書畫研究會會員。二零零二年七月當選為邯鄲市武協榮譽主席，同年七月邯鄲市老年太極拳委員會聘為顧問。二零零四年六月特聘為《永年太極拳志》編纂委員會顧問。現為永年縣《太極》雜誌特約編委。

一九九八年中國永年國際太極拳聯誼會組委會授予太極大師稱號。

作者李正藩簡介

李正藩，河北永年廣府鎮西街人，一九二八年生，李啟軒之曾孫，李福蔭之次子。幼承家訓，七歲開始從父學拳，稍長，學習推手。李福蔭先生為中學理化、數學教員，率先以科學的觀點，力學之理論分析拳架及推手之奧妙所在，如以槓桿之理分析「偏沉則隨，雙重則滯」；以慣性之理詮解「粘連黏隨，引進落空」；以彈性、動能和勢能之理闡釋「蓄勁如張弓，發勁如放箭」等（見沈壽考釋《太極拳譜》「廉讓堂本太極拳譜序」），並結合內功的習練，與李正藩一一試之，使其技藝得以大進。李福蔭先生當時除任永年國術館教員外，並與武、李、郝諸人聯合成立「永年太極園」，以武會友，作為研習太極拳的良好場所。李正藩等各家弟子，多受到武、李、郝前輩的言傳身教。郝硯耕為郝為真的三子，特別青睞於李正藩，武式太極拳的各種技能均與之一一相試，故李正藩亦得技於郝師。

李正藩畢業於清華大學，為人謙讓，不慕榮利，博文善書，受人敬仰。李正藩恪守家訓，不以教拳為生，少與外界接觸，其精湛拳藝鮮為人知。雖離開家鄉近六十年，其古樸簡潔、儒雅倜儻、書香濃厚、內涵深邃的拳風，得到永年家鄉同道的重視。凡學拳者向其詢問拳理拳法，必據實而論，詳加闡述，所言必是心得，所講必有出處，決不浮誇，故弄玄虛。

李正藩勤於著述，已發表的文章有《武式太極拳的創立及內涵》、《永年太極園》、《「數字訣解」》

注釋》等，現已脫稿的文章有，依據弟子石磊拍攝的拳照撰寫的《武式太極拳傳統套路動作說明》、《太

極拳與書法》、《文人畫與文化拳》等約二十萬字，並積極籌辦師門內部太極拳通訊《教與學研究》，希

望能起到提攜後學，交流技藝，促進發展的作用。

李正藩一九六五年入川，開始業餘授徒。二十世紀八十年代，曾與顧留馨聯繫，研究太極拳史。同期

又與永年故交姚繼祖聯繫，除研究拳法外，更關心家鄉太極拳的發展。二十世紀九十年代，與邯鄲師兄賈

樸，永年堂弟李光藩來往頻繁，共同研究和落實武式太極拳在西南地區的發展。二零零零年，賈樸率邯鄲

弟子入川，讓丁進堂、黃建新、趙曉堂、溫玉憲、馬建秋等，拜在李正藩門下，以謝李福蔭六十年前讓其

抄寫家傳拳譜收藏的青睞之情，李正藩又讓其優秀弟子石磊等拜在賈樸門下。二零零二年，李正藩積極籌

辦了四川樂山首屆武派太極拳探討會，並與其堂弟光藩籌辦了中日太極拳文化民間交流大會，二零零一

年，二零零六年分別在四川樂山請李光藩、胡鳳鳴舉辦了武式太極拳講座。一九九九年、二零零六年分別

推薦故鄉著名拳師孫建國、胡鳳鳴到湖南省衡陽市舉辦武式太極拳培訓班。在李正藩及其弟子的努力下，

開創了南北弟子匯宗盛事，譜寫了武派太極拳發展新篇。

李正藩的弟子遍及四川、重慶、河北、湖南、浙江、廣東等地，且多為當地著名拳師。如成都羅孟

琴；樂山石磊、王方莘、紀光榮、鄭建新、夏禹弟、郭秀珍、蘭岳；自貢胡恕仁、瀘州陳啟芬；南充王

玉；重慶馬仁濟，趙中福，浙江方冬紅；廣東顏嘉宏，湖南唐騁時，陶建成等，均各有建樹。四川弟子及

再傳弟子多次參加中國永年國際太極拳聯誼會比賽，屢獲金獎。第六屆尤為突出，獲「三金兩銀五銅」的成績，並囊括四十五歲以上組女子傳統武式太極拳年會比賽上獲「六金五銀五銅」的成績，弟子石磊獲男子中年組傳統武式太極拳第一名，再傳弟子廖紹初獲男子老年組傳統武式太極拳第二名。一九九八年，鑒於石磊在太極拳上的造詣，中國永年國際太極拳聯誼會授予「太極拳名家」的稱號。四川省老年太極拳俱樂部，特聘請石磊分別在內江、自貢、瀘州等地擔任武式太極拳的培訓教練，使武式太極拳在四川得以普遍開展。

李正藩曾任四川省樂山市武術協會委員，太極拳專業委員會顧問兼武式太極拳總教練，峨眉山太極拳協會名譽會長兼武式太極拳總教練，重慶市武式太極拳研究社顧問，四川省老年體育協會太極拳專業委員會和四川省老年太極拳俱樂部理事。故鄉永年縣鑒於其對武式太極拳的貢獻，永年廉讓堂太極拳研究會特聘為名譽會長，永年郝為真太極拳學術研究會特聘為高級顧問。

心一堂 武學傳承叢書

14

（一）、《先王父廉泉府君行略》疏證

初讀武萊緒撰寫的《先王父廉泉府君行略》，記述過於簡略，讀者無從知其詳情。一九五八年我在保定工作時，查閱河北圖書館《永年縣志》〔光緒三年（一八七七）長啟本〕，對太極拳毫無記載。從此縈繞於懷者多年。

一九八六年離休，偶閱《中國近代史詞典》（一九八三年第二次印刷），發現武禹襄事蹟與近代史有關，又與廣宗道光進士河南巡撫鄭元善關係密切，遂於一九九八年五月親赴廣宗縣調查，帶回鄭的傳記。後得識武禹襄曾孫武毓堂（祖用咸、父辰緒）及其子福江同志，親讀了武禹襄、武澄清、武汝清三人墓表，又認真反覆查閱了《永年縣志》、《續修永年縣志稿》、《永年拳術》、《邢臺市名人傳》、李亦畬《太極拳小序》以及《李氏太極拳譜》、《武氏太極全書》等重要史料十多種。歷數十年，終於發現了武禹襄的事蹟，恢復了他的原貌。現疏證如下。

1、設帳京師

「設帳京師」一詞，見於《先王父廉泉府君行略》中。《永年縣志·藝文志》稱：廣宗鄭元善為武母祠義學記撰碑文云「……趙太夫人乃秋瀛大令，酌堂部郎，禹襄廣文之母也。」《辭源》（民國四年版）

訓「廣文」，為明、清時教官。清光緒進士新城王樹枏為武禹襄撰墓表，首題「諱河清公（禹襄名）候選訓導，精太極拳術，封中憲大夫、兵部郎中加二級，清廩貢生，受兵部封贈。證明是在兵部「設帳京師」任教官。

2、咸豐年間呂文節公蕭書弊邀贊戎機、以母老辭。

太平天國農民軍自一八五一年金田起義，發展迅猛，號稱部眾百萬，一八五三佔領南京，改稱天京。

咸豐皇帝驚恐，呂賢基（道光進士，安徽旌德人，授編修，遷監察御史，任工部左侍郎）奉朝廷命，馳赴安徽督辦團練任團練大臣。行前，咸豐皇帝召見他。呂賢基一方面奏准讓同鄉李鴻章共同回安徽，一面蕭書備禮品，邀請禹襄參贊軍幕。禹襄以母老辭，遂於一八五三年返籍。呂於一八五三年三月馳赴安徽，九月獨赴舒城，抗拒太平軍。十一月二十九日太平軍攻克舒城，呂投水死，謚文節。李鴻章一八五八年入曾國藩幕，奉命編練淮軍。一八六二年升任江蘇巡撫……。禹襄回里，上奉慈闈，下課子孫（有五子、孫十五人），究心太極拳為事。

3、尚書毛公昶熙、巡撫鄭公元善又皆禮辟，不就

尚書毛公昶熙，河南武陟人，字旭初，道光進士，兵部尚書。同治四年（一八六五），僧格林沁親王

在山東曹州為捻軍戰敗而身亡，他以督戰不利，被革職。同治八年（一八六九）後，又歷任翰林院學士，恢復兵部尚書原職。（摘自《中國近代史詞典》一二〇頁。）

鄭元善（一七九九——一八七八），字體仁，河北廣宗人，道光進士。咸豐年間，山東、河南的捻軍相繼而起，因剿捻有功，咸豐十一年（一八六一）升河南巡撫。同年欽差大臣勝保，直隸總督劉長佑會同鄭元善創辦順（德）廣（平）大（名）三府團練會，以阻止捻軍北犯。晚年養老於廣平府永年縣。（摘自《邢臺市名人傳》。）

據武禹襄墓表稱：「咸豐庚申（一八六〇）、辛酉（一八六一）為阻止捻匪（指農民軍）竄畿南北（指北京以南，以北），兵部尚書毛公昶熙，河南巡撫鄭公元善又皆禮辟，不就。」「禮辟」禮賢下士，辟：召也。謂因薦舉而徵召就職也。見《通考》：「東漢時，選舉、辟召、皆可入仕。以鄉舉里選，循序而進者，選舉也；以高才重名躐等而升者，辟召也。故時人以辟召為榮。」（見《辭源》（民國四年版一六六六頁）。

武禹襄信奉這樣一種人生準則——「一等人忠臣孝子，二件事讀書耕田。」所以他秉性剛正，熱愛人民，不慕榮利，不趨權勢。不參加塗炭人民內戰，不屑於做武官，既得到長兄由舞陽獲得的《山右王宗岳太極拳譜》，又得到陳清萍的指點，放棄科考仕途，以畢生精力研究太極拳術，終成武式太極拳開山始祖，他的拳論為所有太極拳人奉為經典著作。歷經一百餘年，他的原貌終於再現於世，他的高尚品德將永遠受到人民景仰！

（二）四代先賢薪傳

武式太極拳始祖武禹襄所作的《十三總勢說略》中說「每一動，惟手先著力，隨即鬆開，猶須貫串，不外起承轉合。始而意動，繼而勁動，轉接要一線串成。」為《十三勢行工歌訣》解曰：「虛領頂勁，氣沉丹田，不偏不倚。（所謂尾閭正中神貫頂，滿身輕利頂頭懸也）。」又為《太極拳論》解曰：「身雖動，心貴靜，氣須斂，神宜舒」。（時人稱為十二字真言）

二代傳人李亦畬發揮了十二字真言精神，創作《五字訣》曰：「心靜，身靈，氣斂，勁整，神聚」。《神聚》中說：「力從人借，氣由脊發。胡能氣由脊發？氣向下沉，由兩肩收於脊骨，注於腰間，此氣之由上而下也，謂之合；由腰形於脊骨，布於兩膊，施於手指，此氣之由下而上也，謂之開。合便是收，開即是放。能懂得開合，便知陰陽。到此地位，功用一日，技精一日，漸至從心所欲，罔不如意矣。」著有《李氏太極拳譜》傳世，影響很大（此即老三本亦畬自存本）。

三代傳人郝為真得李亦畬真傳，功夫純厚，遵照乃師合便是收，開即是放，開創了「一呼四發」開合太極拳術。

郝月如對原來套路進行改革。為真宗師祖孫三代，廣植桃李，演成一派，流傳到祖國各地。

四代傳人郝月如是為真仲子，得自家傳，早年即步入太極殿堂，後到上海、蘇州等地教拳，又經過多年實踐，發展了武氏太極拳拳法、理法錄之如下：

1、為適應人民健身的需要，對全部太極拳套路作了改革，原來武式太極拳，注重技擊，郝月如這次以「一呼四發」對套路作了全部改革，在套路中，刪去了個別高難度動作。據《武式太極拳》主編顧留馨先生介紹說：「……原來郝派太極拳也有縱跳的動作，到四代郝月如才改成不縱不跳，雙擺蓮改為不拍打腳面，這是郝月如先生對武式太極拳作的改革，便於老年人和體弱者鍛煉身體。」

2、首先開創了「節序一項」，能使「一呼四發」兩者結成一體，同時運作。所謂一呼即一個呼吸（一息），所謂四發即起、承、開、合四個動作。每個節序貫穿起、承、開、合四個動作，又貫穿十三要義，節序之間不是間斷而是勁斷意不斷，節序鮮明，走架用意不用力，使學者輕靈，活潑，身心舒暢。四動不是等量齊觀，重點在開合兩字。所謂「開」即是兩手心向下，降至胯上；所謂「合」即兩手外旋向上畫弧與肩平。隨著膈肌升降，這就是郝月如所說「內氣潛轉，小腹上翻」之法。因為開合太極拳對慢性病體療效果很好，所以郝振鐸先生在天津的徒弟說：「郝派太極拳是運動式的氣功。」

3、武式太極拳呼吸之法。郝月如先生說：「《五字訣》中，吸為合為蓄，呼為開為發。」蓋吸則自然提得起，亦拿得人起；呼則自然沉得下，亦放得人出。此是以意運氣，非以力使氣，是即太極拳呼吸之道也（此中所說「呼吸」專指太極拳的「開、合、蓄、發」而言，與吾人平常呼吸不同，請讀者不要誤

會）。太極拳的「呼吸」兩字，是前輩對「引進落空，借力打人」技藝所作的一種特定的比喻，與人的自然呼吸在概念、性質、作用和內容上是截然不同的。然而由於這兩種呼吸同時在練習者身上運行，如不進行細緻分辨、體認，很容易誤解，不少人因此誤入歧途。

太極拳運動絕不允許人體腹部有任何形式的局部突出或收縮，而必須通過身隨意機能內在的有機配合與有機統一，才能達到「氣沉丹田的身法要求」。這是由於一般的腹式深呼吸運動不受這些身法要求的制約，自然也就收不到這種運動所產生的特殊效果。氣沉丹田是太極拳對其身法的特定要求，而非對人的自然呼吸的要求。太極拳所出現深呼吸運動狀況，是隨著習者身法的形成而產生的，無需習者的意識去控制。但是身法的實現必須依靠用意才能求得。 （擇錄《武式太極拳》二六頁）

4、把武禹襄原定的十條身法，發展為十三要義（見郝少如著《武式太極拳》一一頁），並一一作了解釋。「身法」是組織內形、產生內勁的關鍵環節，所以身、手、步必須按照太極拳的特定要求進行運動，才能作到相互間的協調配合，達到以內形來支配外形的目的。

因為身法在太極拳運動中有著特殊重要的地位，所以在武式太極拳的歷代傳習過程中，太極拳都將身法的教學和習練作為一個至關重要的階段來對待。

武式太極拳對身法的要求嚴格而細膩，練習者必須在長期的行工實踐中求得身法、手法、步法的準確、自然與有機配合，才能逐漸使自己的一舉一動皆能合乎法度。

身法要點

太極拳身法主要有：涵胸、拔背、裹襠、護肫、提頂、吊襠、鬆肩、沉肘、騰挪、閃戰、尾閭正中、氣沉丹田、虛實分清共十三條。

（一）何謂涵胸？

曰：心以為上胸。胸不可挺，要往下鬆，兩肩微向前合，謂之涵胸，才能以心行氣。

（二）何謂拔背？

曰：兩肩中間脊骨處，似有鼓起之意，兩肩要靈活，不可低頭，謂之拔背。

（三）何謂裹襠？

曰：兩膝著力，有內向之意，兩腿如一條腿，能分虛實，謂之裹襠。

（四）何謂護肫？

曰：兩脅微斂，取下收前合之勢，內中感覺鬆快，謂之護肫。

（五）何謂提頂？

曰：頭頸正直，不低不昂，神貫於頂，提攜全身，謂之提頂。

（六）何謂吊襠？

曰：兩股用力，臀部前送，小腹有上翻之勢，謂之吊襠。

（七）何謂鬆肩？

曰：以意將兩肩鬆開，氣向下沉，意中加一靜字，謂之鬆肩。

（八）何謂沉肘？

曰：以意運氣，行於兩肘，手腕要能靈活，肘尖常有下垂之意，謂之沉肘。

（九）何謂騰挪？

曰：有動之意而未動，即預動之勢，謂之騰挪。

（十）何謂閃戰？

曰：身、手、腰、腿相順相隨，一氣呵成，向外發出，勁如發箭，迅如雷霆，一往無敵，謂之閃戰。

（十一）何謂尾閭正中？

曰：兩股有力，臀部前收，脊骨根向前托起丹田（小腹），謂之尾閭正中。

（十二）何謂氣沉丹田？

曰：能做到尾閭正中，涵胸、護肫、鬆肩、吊襠，就能以意送氣，達於腹部，不使上浮，謂之氣沉丹田。

（十三）何謂虛實分清？

曰：兩腿虛實必須分清。虛非完全無力，著地實點要有騰挪之勢。騰挪者，即虛腳與胸有相吸相繫之意，否則便成偏沉。實非全然占煞，精神貫於實股，支柱全身，要有上提之意。如虛實不分，便成雙重。

除以上十三條重點外，更需注意下邊腰脊斂氣四條。

要領注釋

腰脊斂氣：兩肩鬆開，以意將氣下沉貼於背，由兩肩收於脊骨，斂於腰脊，謂之腰脊斂氣。腰脊能斂氣，然後便能注於腰間。能注於腰隙，便能使腰成為主宰。

胯鬆直：兩胯不可倒，不可左右凸起，也不可用力，以意將兩胯鬆開豎直，能使氣向下沉而至兩腿得力，謂之胯鬆直。

膝曲蓄：兩腿要分清虛實，不致占煞。做到勁以曲蓄而有餘，兩腿就不可能有蹬直之形，不論「起、承、轉、合」，兩腿總須有一定的彎曲之形，謂之膝曲蓄。

兩手意向上升：是指兩手豎掌，掌根有下沉之勢，兩手指則有拔長之意，才能行氣於指，謂之意向上升。

5、行工走架要言

一九一四年郝為真應友人之邀到北京遊覽，目睹社會的發展，人人皆以健身為主。返里後，省立永年十三中學校延請郝為真任武術教師。郝為真根據乃師李亦畬宗師開合、呼吸的精神，開創了一呼四發「開合太極拳術」。郝月如說：走架時，每一拳式必須分「起、承、轉、合」四個字，並且要一字一問，作到一字有其一字之味，一字有其一字之用。但是四字之間又不能截然斷續，必須作到連貫自如。太極拳不是練習形快的拳術，而是意氣的變化，練內在的太極拳功夫，所謂「彼手快，不如我意先，彼力大，不如我氣斂」。但是走架的速度又不可過慢，慢到極處會產生斷斷續續之狀，而容易形成呆滯之狀。平日行工走架，一舉一動既要沉著穩妥，又須輕靈自如。若能到此地步，則周身便無散漫亂動之處，既要提起全副精神，又不可精神外漏，既要全神貫注，又必須做到瀟灑大方。平日練習走架，要學會知己的本領。一動勢必須問問自己有何不夠或者有哪些要求不合度，能這樣行功實踐，即刻進行更改，不斷糾正自己的走架，不斷進步，直至攀登太極拳的高峰。

由於武式四代先賢都沒有留下拳照，改革之初也沒有文字說明，沒有標準，所以後來學者，有的有「開」無「合」，甚至有的沒有開合，沒有節序。自民初到現在已有百年之久，均已定型，各自為說，以致使後學者無所適從，這都影響了武式太極拳的發展。二零零八年中國永年國際太極拳大會，在武禹襄故居有人題詞「要武式正宗」。群眾有這樣的呼聲，值得引起領導的高度重視。呼籲中國永年太極拳研究中

心召集武式太極拳精英，學習武式太極拳理論，統一認識，研究改進，消除成見，提高人民健康水準，同登壽域，共建和諧，為建小康社會，共同努力奮鬥。

6、用意不用力

太極拳要求「用意不用力」，無論是走架還是打手，每一舉動都必須用意來指揮，以意去求其精微巧妙，切不可用力。然而什麼是意？怎樣用意？為什麼要用意不用力？「力」指的是什麼？這些問題習者一定要弄明白。

所謂「意」，是指習者的思維器官，對於太極拳的理論，原則及其具體的行工實踐要求進行思想活動後，所產生的認識結果在思想意識中的反映而形成的意識要求。習者有了這種意識要求後，在行工實踐時則必然會以這種意識要求去求達感性的認識，使自身的運動按照太極拳的理法要求進行。習者在這種運動過程中的感覺、思維和想像等等各種心態活動的總和，統稱為「用意」。

所謂「用意不用力」，指的是沒有這種意識參與的運動結果。這種力沒有意氣虛實之分，用力過程簡單而缺少變化，且容易暴露自己的意向，使對方有機可乘。

太極拳之所以提出用意不用力的原則，就是要通過人的意識的正確活動，將先天自然用能的習慣轉變為精微巧妙的內勁。誠然對於初學者來說，由於對太極拳的理法尚不能正確的理解，意識還不能發揮其巧

妙的能動作用，因而身不能由己，於是意氣不靈，行動不聽使喚，這些現象在初習太極拳的過程中，是不可避免的。只要弄清原理，明白規矩，一舉一動善於用意，不斷地研究揣摩，就能不斷地提高意識對隨意機能的支配能力，由「用力」漸至「用意」。久練之後，自然能達到意到、氣到、拳到，所謂「意、氣、形」三者的統一。熟能生巧，日久功深，那時周身節節處處皆能聽從自己意識的指揮，以致達到說有即有，說無即無、隨心所欲的境界。

7、武式太極拳的打手

（一）參考《武式太極拳》一二八頁「引進落空、借力打人」。

（二）李亦畬的打手法：見《古典拳論》中。走架目的在於運用，所以平時練習就要當作正在與人打手，而打手又離不開走架的基本原則。

8、學習步驟

（一）第一階段學習拳架。在力求每一個動作姿勢、運行路線和方向。在力求基本中正，將走架的基礎打好。切忌拳架還未學，便急於求其精妙，這種漸序而進的治學方法，必將欲速而不達，且極易步入歧途。

（二）學習身法。在練熟拳架的基礎上，才能進行身法的練習，因為身法是武式太極拳最基本的，也是最重要的法則。如果脫離了身法的基礎，獲得太極拳藝變成了一句空話。

（三）學習內勁。太極拳藝的精湛，全在於恰到好處地運用人體力學。這種力學的產生，關鍵不在外面而在內，必須由內在的變化而產生奇妙的內勁。平日行工走架，一舉一動必須由內及外，求達內外的相合統一。學習運用內勁，必須先學習掌握意氣的變化和運用，實現以意行氣，以氣運身，用內形來指揮外形，使內外相互結合。

第五代傳人郝少如一九六三年編寫了《武式太極拳》一書，這是武式太極拳近百年來第一部有拳照的書，對武式太極拳的發展起到了很大的作用。

因為原來武禹襄、李亦畬為儒生，不以教拳自居，授徒極少，從郝為真才開始廣為傳授，故人們一直稱為「郝家拳」或「郝派太極拳」。六十年代初，國家體委出版各派太極拳書時，主編顧留馨將郝少如編的書定名為《武式太極拳》，由中國武術協會審定，被選入《中華武術庫·拳械部·拳術類》叢書。所以成都李正藩先生稱讚道：「郝少如先生編著的《武式太極拳》一書，為繼《老三本》後的重要著作，數十年來為習武氏太極拳的範本，近幾年來出版的有關武氏太極拳的書籍，無有能望其項背者。」

六大門派共同推薦郝月如著的《走架打手》為經典拳論。二零零零年三月學苑出版社出版發行的《太極拳全書》（以下簡稱全書）是由六位顧問：張廣文（國家武協顧問）、張山、孫劍雲、馮志強、李

秉慈、張永濤及六大門派二十四位代表集體編輯的。他們共同推薦郝月如著的《武式太極拳走架打手》為傳統太極拳經典拳論（見一九九一年郝吟如著的《武式太極拳》增訂本一二五頁）。全書首先介紹「武式太極拳是太極拳中的重要流派，特別是在太極拳理論方面，對太極拳發展起著承上啟下的重要作用。至今仍為各家太極拳所採用。」

「傳統武式太極拳有自己突出的特色，突出技擊重點……後經郝月如改革的套路其特點是：動作外型拳式緊湊，古樸簡潔，動作過程中的起、承、開、合節序清晰，動作氣勢中正雅致，勢不可侵。動作速度舒緩適中，勢斷意連。嚴格遵循太極原理……」全書共有傳統太極拳經典論文九篇，武式經典拳論即占七篇之多……。

本書介紹的是郝少如拳勢，是以郝少如編寫《武式太極拳》為藍本整理而成的。

郝月如《武式太極拳走架打手》，對王、武、李的拳論發揮得淋漓盡致。繼承創新，不僅發展了武式太極拳的理論，充實了武式太極拳的理論寶庫，同時也是為太極拳作的貢獻。李正藩先生說：「郝月如的若干拳論為對武、又一個里程碑，對武式太極拳的發展將繼續起到很大作用。李正藩先生說：「郝月如的若干拳論為對武、李拳論之闡釋，引伸與發展使武、李拳論更為具體和完善，乃武、李之後最重要的拳論，非僅武式太極拳傳人，凡少諳太極拳者自應奉為經典也。」

郝月如父子自一九二九年到上海、江蘇等地教拳，經過反覆實踐，終於完成了對武氏太極拳的改革，

心一堂　武學傳承叢書

28

實現了郝為真宗師的遺願。

從以上四位先賢傳承的內容來看，武氏太極拳是由內功發展而成，它的理論是以中醫經絡學說為基礎，所以武秋瀛老人說：「此內家拳也！」我自十三歲學拳，因身體多病，七十多年每日練習，很少間斷，時至今日才稍窺門徑，朝聞道，夕死可也！

按：二零零六年九月，原國家體委副主任、亞武聯名譽主席中國武術協會顧問徐才代表中國武術協會向邯鄲市政府頒發了「太極拳聖地」的牌匾。

二零零七年五月，「中國永年太極拳研究中心」，經國家文聯批准目前在永年掛牌。內稱：「近二百年來，永年出現了楊露禪、武禹襄、楊班侯、郝為真等一批太極拳泰斗，使太極拳走向全國，走向世界……。」

成都李正藩先生文，《王、武、李、郝一脈相承》中說：「太極拳由武式創，李氏承，郝氏傳之史實，數十年前即已形成。所以顧留馨先生有言：『武、李後輩多不專研太極拳，武術遂由郝氏傳習。』郝為真為武、李後第一人，功載史冊，無須爭辯。」

顧留馨先生說：「武禹襄拳式既不同於陳式老架和新架，亦不同於楊氏大架和小架，學而化之，自成一派。拳架特點：姿勢緊湊，動作舒緩，步法嚴格分清虛實，胸部、腹部的進退旋轉始終保持中正，完全是用內動的虛實轉換和『內氣潛轉』來支配外形。」四代傳人郝月如以乃父改革的開合架子，來行工走

架，不但保持了始祖武禹襄的「內氣潛轉」，同時打出了「小腹上翻」姿勢。我的體會在走架行工時，如能打出「內氣潛轉，小腹上翻」的姿勢，就能使學者內而五臟六腑，外而四肢九竅，內外俱動，對身體健康關係甚大。

郝月如對武式太極拳又一個新的發展，他說：「學太極拳者必須切記，練習太極拳必須求達於內形的變化，來支配外形的運動。沒有內形支配的運動，就不能稱太極拳。」

《武式太極拳》的作者郝少如先生說：「編入的前輩們的著作相當概括，而且結論性的術語較多，只適合有相當程度的入門者參考，對於初學者和還未入門者來說，自然顯得抽象和深奧。」

余不敏，特簡作學習之法八條供初學者作參考。由於受到「文革」的影響，對武式太極拳的理解，眾說紛紜，使後學者無所適從。茲根據「中國永年太極拳研究中心」掛牌時的精神，在師弟李正藩先生的協助下，特著《武式太極拳攬要》一本，如能對初學者有所幫助，則幸甚矣！

第一章 武式太極拳百年紀要

第一節 開創期和繼承期 (一八二二——一八六一)

武式太極拳創始人武禹襄（一八一二——一八八零），以字行，名河清，清廪貢生，河北永年縣廣府鎮東街人。兄弟三人，長諱澄清，咸豐壬子（一八五二）進士。仲諱汝清，道光庚子（一八四零）進士。三人自幼愛武術，初學大紅拳，後經汝清同榜進士河南陳家溝陳德瑚的介紹，又從永年太和堂藥店王昶掌櫃學習陳式長拳。一八四九年祖墓被盜，訴諸公堂，結案後約在一八五一年前後，武禹襄晉京在兵部設帳任教官。咸豐癸丑（一八五三年）太平天國農民軍佔領南京，呂賢基奉朝廷命，任安徽團練大臣，呂一方面奏准咸豐皇帝請李鴻章一同回安徽，一方以個人名義，肅書幣邀請禹襄參贊軍幕。禹襄以母老辭，遂於當年回籍，乃赴豫省，過陳家溝又訪趙堡鎮陳清萍，研究月餘，奧妙盡得，神乎其技矣。於是集技擊健身，陶冶性情為一體，創編了一套獨具風格的太極拳套路和器械（刀、杆、劍）套路。著有《太極拳解》等數篇論文（均載《古典拳論》），成為經典著作。

據墓表記載：咸豐庚申（一八六零）、辛酉（一八六一），兵部尚書毛公昶熙，河南巡撫鄭公元善，會同河北巡撫劉長佑為阻止曹州捻軍北犯京畿，組成邢臺、廣平、大名三府團練會，擬以高才重名�767等提

升請武禹襄出任三府團練會首，時人以為榮，禹襄不就。

澄清於咸豐甲寅年（一八五四年）任河南舞陽縣令，一八五九年以母老告歸。在任時在舞陽鹽店得到《山右王宗岳太極拳譜》，交幼弟禹襄。澄清侍母之暇，精煉拳藝，著有拳論五則（見《古典拳論》）。

仲兄汝清道光庚戌（一八五零）提升四川司員外郎，亦酷嗜太極拳。薦同鄉楊祿禪晉京到某王府教拳，聲名大噪，永年太極拳之遠播實基於此。

禹襄有子五人，孫十五人，次孫延緒，光緒壬辰（一八九二）進士，授翰林院庶吉士，出宰湖北京山縣，亦通太極拳，但未深研。武家三門三進士，不需以教拳為生，得其傳者唯外甥李經綸、李承綸兄弟二人。

李亦畬（一八三二——一八九二），名經綸，邑庠生，候選巡檢，永年縣廣府鎮西街人。咸豐癸丑（一八五三）開始學太極拳於母舅武禹襄。以畢生精力，融會貫通，綜合了王、武理論，益以己作，晚年工筆手抄三冊，世稱「老三本」，被後世太極拳人奉為經典著作。

李啟軒（一八三五——一八九九）名承綸，光緒乙亥（一八七五）恩科舉人，與兄同學太極拳於母舅武禹襄，練拳終身，遂臻神明，著有《敷字訣》、《太極拳各勢白話歌訣》。楊班侯早年就讀於武禹襄，啟軒、班侯二人年紀相若，常相互切磋拳藝。啟軒公曾將《王宗岳太極拳論》及有關拳理拳法書書贈班侯。啟軒公傳子：寶琛、寶箴、寶桓，皆有聲庠序。光緒甲午（一八九四）岑旭階太守，來守此邦，延寶琛、寶桓兩兄弟教其子姪。李家為永年望族，向以誦讀為業，遵家訓不以教拳為生。唯郝和能傳李家衣缽。

第二節　發展期（一八八一——一九七八）

郝和（一八四九——一九二零），名和，字為真，以字行，河北永年縣廣府鎮火神廟街人。先生之技有出藍之譽。據顧留馨先生在《武式太極拳》簡介中說：「……武、李後輩多不專研究太極拳，武術遂由郝氏傳習。」郝公承擔了發展武式太極拳的重任。他在清末民初廣植桃李，與河南陳氏，同郡楊氏，鼎峙而三，名重當時。把武式太極拳推向全國，一舉扭轉了滯後的局面，郝公誠武式太極拳之功臣也。

一九零一年韓欽賢十六歲時拜郝為真為師。

一九零三年（光緒二十九年）京漢鐵路通車，郝為真第一次應邀到邢臺教拳，收徒有申文魁、申武魁、李香遠、孫祿堂等人，從此武式太極拳傳到邢臺地區。

一九一一年（宣統三年）郝為真第二次應邀到邢臺教拳，收徒數人。

一九一四年，郝為真由京返鄉，路過邢臺小住。郝為真三下邢臺收徒眾多，著名弟子有：李聖端、李寶玉、王彭年、郝中天、王其和、劉東漢、毛根遠、郭三剛、孟和春等人。

同年，郝為真傳授孫祿堂（當時已五十三歲）武式太極拳後，孫祿堂結合形意、八卦創立了孫式太極拳。

孫祿堂晚年，正值列強環伺，國力衰微，民族危亡日趨嚴重，在外侮面前，孫大義凜然，常以奇技大顯身手，使列強不敢輕視我中華民族。他年近半百時，曾信手擊昏挑戰的俄國著名格鬥家彼得洛夫：年逾

花甲時，力挫日本天皇欽命大武士板垣一雄，古稀之年，又一舉擊敗日本五名技術高手的聯合挑戰，故當時在武林中不虛有「虎頭少保，天下第一手」的美稱。

郝月如（一八七七——一九三五），為真公仲子，四代傳人，他的《武式太極拳的走架打手》，被學苑出版社出版的《太極拳全書》推薦為古典拳論。這是自李亦畬公後一百多年的太極拳拳論達到的又一個新的里程碑，這是郝月如為太極拳所做的貢獻，對武式太極拳的推廣和發展起到很大作用。

光緒戊申（一九零八），直隸總督袁世凱聞名使使持書來聘，請郝公教其子侄，先生惡其為人，卻之。又托同鄉胡太師月舫（清翰林）就近敦勸，卒以病辭。一九一四年應友人之邀，赴北京遊覽，入武術會，屢聘為教授，不受。當時會員皆各省精於拳術者，見其技皆咋舌，無敢與較之，國術大家孫福全（字祿堂）猶師事之。返里後，河北省立永年縣十三中學聘為國術教師。先生根據社會發展的需要和集體教學的特點，遵照始祖武禹襄的起、承、轉、合四動及乃師開合呼吸的精髓，對太極拳進行了改革，創編了一套一呼四發開合太極拳術。時人稱「郝為真開合太極拳」或稱「郝架」，亦有稱「文明拳」的。一九二三年陝軍第一師師長胡景翼駐防邢臺，聽說李香遠精太極拳，派人請李香遠比武。胡身高體健，宛似半截黑塔，又得過高手指教，胡見香遠長衫布履，身體文弱，看他不起，請香遠進招，香遠再三推辭，胡即揮動雙拳急風暴雨般地向香遠打來，香遠以「雲手」式沾化，閃身給胡一個「進步懶紮衣」，把胡打出丈餘之外，從此兩人成了朋友。這就是先化後打的驗例。

香遠第一個弟子董文科（即在海外教楊式太極拳的董英

傑）介紹乃師李香遠到江南蘇州吳谷宜家教拳。這是郝氏太極第一人傳到江南的。

一九二八年，永年縣成立國術館，郝月如、韓欽賢先後任館長，學員有八十餘人。得郝為真先生真傳者除次子文桂外，主要有：李福蔭、陳秀峰、李集峰任教員，學子，楊死後拜在郝為真名下）、張振宗、韓欽賢、李集峰、閻志高等。同年邢臺拳友王老延、郝中天、鄭月南等組建邢臺國術研究社，李聖端任會長，日偽統治時期，地方政府重金聘先生辦「習武班」，聖端拒而不受，表現了一個武術家的民族氣節。

一九二九年，郝月如到江南教拳，先後在江蘇國術館、中央審計部、高等法院、中央大學等單位任教，一些高級知識份子和官員成了他的弟子。他根據教拳多年經驗完成了乃父開合太極拳的改革，實現了乃父的遺願。一九三二年，除了縣國術館外，城內民間還有太極拳組織，如李啟軒長孫李福蔭等人組成的「太極（醬）園」，李棠蔭（亦畲公次孫）組成的「斌儒學社」作為專門練拳的場所，可見永年太極興盛的一斑。同年郝少如在南京乘晚涼，有十餘人前來試拳，第一人被打出丈餘之外，第二人被拋出作螺旋形轉而墜地，眾人看勢不好，慚顏而去，從此在南京無有敢再試者。

一九三五年，李福蔭根據《廉讓堂太極拳譜》重新編次成稿，由堂弟李槐蔭（當時在山西工作）攜歸太原鉛印出版，定名為《李氏太極拳譜》。同年，在上海教拳的郝長春（為真公曾孫）應李槐蔭之邀到山西太原協助槐蔭成立山西省武術促進會，槐蔭任會長，棠蔭副之。省參議會議長馬立伯，省民政廳長邱

仰浚分別任名譽會長，郝長春任秘書長兼教練，槐蔭又從邯、邢兩地請來多位名師：永年有韓欽賢、張振宗、李召蔭、張旗；邢臺有李寶玉，後孫祿堂（中央國術館武當掌門人）聞訊從廣州趕來。成立大會請來了王子平（中央國術館少林掌門人）等武術名師，各自登臺獻藝，轟動全國。一九三六年國術館教員李集峰到鄭州教拳。同年，館長韓欽賢也應邀到太原任教，嗣因母病，不便遠遊，應邯鄲紳商之請到邯鄲教拳，後又到邢臺、內邱、曲周等縣傳藝，建國後定居在邯鄲市西門裡，晚年又邀請師兄張振宗來邯傳藝。

一九三七年，郝少如在上海成立「郝氏太極拳研究社」。「七‧七」事變後，各地太極拳組織陷於停頓。

一九四零年，永年日偽縣長何某聘李福蔭教他太極拳，福蔭布衣粗食，雖經濟困難，仍以腳病為辭。

一九四三年翟文章（一九一九——一九八八）永年城內人，先從姑丈韓欽賢學習郝氏太極拳，又從楊兆林（祿禪之孫）學習楊式太極拳。刻苦學習，均得精要。一九四三年，參加八路軍正規部隊，任三十八軍特種部隊武術教官，屢立戰功，這是太極拳服務國防之始。一九八八年河北省人民政府授予先生武術教師稱號，又任永年太極拳學校校長兼對外交流會長等職，著有《太極拳對敵要言》、《太極拳精功秘訣》等。

一九五一年，郝長春供職永年師範兼教郝氏開合太極拳，在一起研究的還有張振宗、翟文章、魏佩林、姚繼祖。他們秘密練拳，讓李光藩通知眾人。張振宗是郝為真入室弟子，拳架均屬上乘。切磋時間最長，使光藩受益最多。

日偽統治時期，第一位到東北瀋陽教郝氏太極拳的是霍夢魁先生。他學拳於姐丈葛顯齋，經葛介紹又

到永年找李福蔭先生深造，霍的師弟顧胤珂介紹武術名家原副省長鞏天民（原地工）從霍學拳。一九五三

年，霍夢魁與同鄉閻志高一同到瀋陽設廠，時稱清河「三傑」。閻志高曾在永年十三中學讀書，是郝為真

的親傳弟子，傳拳於河北昌黎、黑龍江、哈爾濱、山東、蓬萊等地。能承師傳的有十餘人，其中有：陳明

潔、卜榮生、劉常春等人。常春辦培訓班四十三期，培訓學員一千二百多人。著有《武式太極拳》一書。

一九五三年，魏佩林（永年廣府鎮城內人，李遜之弟子，深得武式太極拳精髓）與人推手，隨心所

欲，使對方身不由己。某日在街上遇一賣鷹的，把鷹放在魏的臂上，鷹不能飛起，好似沾在臂上一樣。姚

繼祖文化高深，即席作對曰：「楊建侯掌心擒雀，魏佩林臂上困鷹」。被稱為傳奇人物，四十八歲謝世，

人皆惜之。

一九五九年，徐震任甘肅省武協會主席，在武式太極拳的基礎上，創編一套定式太極拳，在西北推

廣。一九六一年，在天津定居的郝振鐸（郝為真侄孫）在天津創辦「武式太極拳研究社」，傳人眾多。天

津市體委請他出山，因年齡關係婉言謝絕。

一九六三年，郝少如創編的《武式太極拳》一書出版，經國家武協審定，人民出版社出版，編入《中

華武術庫・拳械部・拳術類》。國家體委出版太極拳叢書時，主編顧留馨把《郝氏太極拳》一書定名為

《武式太極拳》，以誌數典不忘祖之義。這是武式太極拳百年以來第一次有拳照的書籍問世，使後人學拳

者學有標本。對今後武式太極拳的發展，起到很大的作用。也是老三本郝和存本首次公開於世，原本影印

登在顧留馨《太極拳術》上（三七一頁），彌足珍貴。據顧留馨在簡介中說：「近代太極拳傳佈……而於拳論鑽研總結，首推武、李，較之王宗岳《太極拳論》抽象性的概括，遠為具體切實，有繼承、有發展、乃能自成一家。原來武式太極拳也有跳躍動作，到四傳的郝月如才改為不縱不跳，雙擺蓮也改為不拍打腳面的，這是為適應老年體弱者而作的改革……」。郝少如的傳人有：浦公達、劉積順、郝向榮、王慕吟（郝吟如）、楊德高、施雪琴、程慧芳、陳國富、沈德廉、屠彭年、卞錦旗、黃士亨、葛楚臣、徐德明等。同年，賈樸在天津市南開區北菜園、河西區尖山等處業餘義務教拳，並與郝振鐸切磋拳藝，甚為合拍。一九六五年末，馬榮（回族，邢臺人）定居邯鄲，又從韓欽賢、張振宗學藝，拳藝精湛，尤擅打手。

「文革」前被武術界同仁推舉為邯鄲市武協主席。此後不久，「文革」開始，太極拳活動又陷入停頓狀態。

一九七八年十一月十六日，鄧小平題詞「太極拳好」，迎來了太極拳的春天，為太極拳的發展帶來了空前的機遇。永年和各地的武式傳人，紛紛走出家門，廣植桃李，使武式太極拳的發展如日中天，步入普及期。

一九七九年，武式太極拳學校在永年廣府成立，姚繼祖任校長。一九八二年，李錦藩於永年二中義務教拳，弟子有王潤生、孫建國、喬松茂等。一九八三年，郝少如弟子在上海成立了「武式太極拳研究會」，把武式太極拳傳到浙江、福建、廣東、四川等地。一九八四年，姚繼祖出席武漢國際太極拳、劍表演觀摩會，被評為全國十三大極名家之一。

一九八九年，吳文翰於北京開始傳授武式太極拳，並任北京武式太極拳研究會名譽顧問。又傳吉林武式太極拳研究會長周梅。他多次以名家身份出席全國及國際性的太極拳會議、論壇，勤於著述，有《武派太極拳體用全書》出版發行。傳人有：高連成、于振禮、丁新民、王國強（美）、楊志英等。向他求藝的還有邯鄲的馬建秋、許昌、張成義，合肥的羅文志，四川的王文治，廣州的曾裕福，內蒙古的劉士君，山東常書范，山西喬保柱，鄭州薛客卿，于庚庚（後移民美國）、張鴻樂、殷監、蒲淳、李目、李淑芳（後移民加拿大）、劉燕、喬寧、周聰、金小鵬（後留學葡萄牙）、劉健、劉懷春、于雷、吳琼（孫女）

（以上北京）等。同年，邢臺陳固安，晚年以教武式太極拳為業，弟子遍及邢、邯、許、鄭、漯河、襄樊之間，弟子不下數千人。一九八九年，陳固安同師弟吳文翰赴廣州出席全國太極拳名家研討，表演會，深受同道及廣州人民歡迎。廣州《羊城晚報》、香港《大公報》均有專欄報導。嗣後兩廣、江浙、雲貴等地青壯年專程北上，求陳先生授藝者有二、三百人。先生著有：《武式太極拳新架》及《太極棍》等。

一九九二年，賈樸組建「武（郝）式太極拳研究會」。丁進堂任會長，馬建秋副之，黃建新任顧問，收徒弟近百人。一九九三年，廣府鎮成立「武式太極拳研究會」，姚繼祖任會長，同年金競成、翟維傳、胡風鳴、鍾振山、王潤生、孫建國等選入「廣府太極拳十二新秀」。一九九四年，姚繼祖被溫縣國際太極拳年會評為「全國十三名太極拳大師之一」。一九九五年，國家武術協會出版《武式太極拳競賽套路》一書，永年有五人參與編寫審訂工作。一九九七年，李光藩組成「廉讓堂太極拳研究會」並任會長。一九九年，姚繼祖專著的《武氏太極拳全書》出版。同年武漢鄭正之（郝少如弟子）籌組了「中國太極拳走向世界迎接二零零八年奧運會武漢促進會」，獲得國家體育總局武術運動管理中心的首肯。

李正藩一九六五年在成都某科研院工作，「文革」後義務教拳，後被聘為四川省老年太極拳俱樂部理事，峨眉山太極拳名譽會長。弟子遍及四川、重慶、河北、湖南、浙江、廣東等地，多為當地著名拳師。其弟子太極拳名師石磊、趙中福、紀光榮、陳啟芬、王玉等把武式太極拳傳到重慶及樂山、內江、自貢、宜賓、瀘州、南充等四川大地。二零零零年，賈樸率徒黃建新等十餘人赴重慶、樂山講學，收徒並與師弟

李正藩研究拳史、拳藝。

第一位將武式太極拳傳向國外的是英籍華裔黃濟復（劉積順弟子），他於英國組建之江太極拳學院，以武式太極拳為主要課程。一九八六年，施雪琴受上海市武術協會委派到日本教拳講學。同年，郝吟如（王慕吟）到歐洲教拳時見到郝少如著的《武式太極拳》一書，已被譯成多種外文，流傳歐美二十多個國家和地區。一九九二年，劉積順到新加坡開設武式太極拳短訓班，一九九四年，赴美國洛杉磯教拳。後定居於此，長期教武式太極拳。一九九七年後，河南高連成六次赴日本傳藝。一九九九年四月十日，美國國家精武會會長王國強創立「北美武（郝）太極拳總會」，在美國、加拿大、意大利、哥倫比亞、瑞典、墨西哥、英、法、德等國家設立分會，致力於武式太極拳在歐美的傳播。二零零二年二月李光藩率子志紅赴日傳藝，教武式太極拳。

近年來李連喜、李光藩、金競成、鍾振山、孫建國、翟維傳、路軍強、胡鳳鳴、郝平順、楊志英等永年籍太極拳傳人先後出版圖書或在武術專業刊物上發表文章，闡述太極拳理論，宣傳武式太極拳。

二零零五年十月二十七日《邯鄲晚報》載：「經中國文聯批准，中國民間文藝家協會決定，命名千年

界太極拳健康大會」。二零零四年十月，郝平順組成了「永年郝為真太極拳學術研究會」並任會長，楊志英任秘書長。同年，上海林子清先生應山西科技出版社之約，為乃師徐震先生太極拳六本專輯進行了注釋校對，已於二零零六年五月出版發行。這是林子清為太極拳理論的整理做出的貢獻。

李正藩研究拳史、拳藝。二零零一年，鍾振山、喬松茂以武式太極拳名家身份出席在三亞舉行的「首居世

古都邯鄲為『成語典故之都』，永年縣為『中國太極拳之鄉』，『中國太極拳研究中心』，命名廣府古城為『歷史文化名鎮』。」

郝為真宗師及其子孫自一九零三年至二零零七年傳拳藝已有一百零四年的歷史了。其間郝公應聘到邢臺傳藝，遊北京收徒，郝公父子入教河北省立十三中學，主教永年國術館。郝月如子孫三代設帳京滬，培養出很多人才，把武式太極拳傳到了白山黑水，長城內外，黃河上下，大江南北，遍及海外二十多個國家和地區，受到人民歡迎，為人民健康帶來諸多福祉。其篳路藍縷開創之功是值得我們後人永遠懷念的。

第四節 弘揚期（二零零六——）

在中國共產黨胡錦濤總書記的領導下，我國進入了和諧社會，為人民謀福祉，關心人民健康，為太極拳的弘揚光大，創造了空前的無比優越的條件，為人類健康服務，贏得了各國人民的歡迎！

自一九九一年十月份，首屆中國永年國際太極拳聯誼會在永年古城和古都邯鄲舉行，至二零零八年十月共開了十一屆國際太極拳運動大會。

二零零六年九月二十五日——二十八日，一次空前的太極拳盛會在邯鄲市開幕了！

《邯鄲晚報》主標題是：「邯鄲用太極拳推開通向世界之門」，副標題是「全國紀念簡化太極拳推廣五十周年暨二零零六國際太極拳交流大會隆重開幕」。

二十五日晚，來自世界各地四十多個國家和全國各地二二三零名來賓參加這次盛會。大會組委會名譽主任，河北省人民政府副省長孫士彬宣佈大會開幕。參加開幕式的來賓，既有國家和省體育局的領導，也有全國太極拳名人名家，各大流派的代表人物。國家體育總局武術運動管理中心副主任王玉龍、陳國榮，大會組委會主任市委書記聶辰席，市委副書記楊慧及市委、市人大、市政府、市政協的領導出席了開幕式。

市委書記聶辰席致歡迎辭後，國家體育總局武術運動管理中心副主任王玉龍致開幕辭。他說：

「一九五六年國家體委在繼承傳統楊式太極拳的基礎上去繁從簡，創編了簡化太極拳，成為一套由國家

武式太極拳攬要

43

統一的規定的太極拳套路……。」市委副書記楊慧在歡迎各位來賓時致辭說：「本次太極拳交流大會，是邯鄲市承辦的一次歷史性大節日，是國際太極拳界共話友誼、共襄盛舉、共謀發展的一次世界性大聚會……」。

開幕式結束後，舉行了大型團體表演……參加表演人數達三千六百人，氣勢磅礴，將體育場變成了一片歡樂的海洋。

九月二十八日，二千多名代表一路由安全保衛、醫務人員陪同到永年縣，瞻仰了一代太極拳宗師楊祿禪、武禹襄的故居。參與組織工作的中國武術研究院研究員康戈武同志在會上作了總結性的發言。最後在永年縣廣府鎮可容納萬人的太極廣場上舉行了盛大的閉幕式。市委副書記楊慧說：「弘揚太極拳文化，讓太極拳為世界民眾帶來更多的福祉，是海內外太極拳同仁的祝願，也是邯鄲市人民的光榮使命，今後我們還將定期舉辦太極拳交流運動大會，使太極拳運動傳遍五大洲，造福世界。」

閉幕式上，原國家體委副主任亞武聯名譽主席、中國武術協會顧問徐才代表中國武術協會向邯鄲市政府頒發了「太極拳聖地」的牌匾。閉幕式上還舉行了《永年太極拳志》的首發式，這是永年歷史上第一部太極拳志書，也是目前武術界的首部志書。（另悉：為迎接這次大會的召開，永年縣投資了三千萬元，對廣府古城進行全面修整）。

二零零七年三月八日《邯鄲晚報》登載標題為「近十五萬遊客正月游廣府」的文章，近十五萬遊客被

廣府古城、水城、太極城的魅力所吸引，紛紛感歎「不虛此行」！今年永年縣投資一點一億，進一步實施開發工程，其中投資九千八百多萬元用於九項重點工程在年內完成，又投資三千三百多萬元，有五項工程年內動工。

二零零七年四月十八日《邯鄲晚報》登載標題：「從僻鄉走向世界的永年太極拳」。內稱：太極拳是中華民族的智慧結晶，人類文明的瑰寶。太極拳以其深厚的文化內涵和深刻的辯證思維以及健身、健美、養生、益智、技擊等諸多功能，給人帶來了極大的福祉。邯鄲永年縣廣府鎮是楊、武式太極拳的發祥地。步入永年縣，人們就會感覺到一股濃濃的太極文化芳香，體驗到太極文化的無窮底蘊和魅力……。

二零零七年第三期《太極》雜誌報導：在世界太極拳月來臨之際，太極拳聖地經過精心準備，拉開了「首屆永年武式太極拳高峰論壇」的帷幕。時間是四月三十日至五月二日。中國武協秘書長康戈武先生親臨指導。

四月三十日舉行聯歡晚會，河北省武協主席李愛民發來賀詞，副主席項國員，任智需、丁新民光臨，河北省武術管理中心主任魏新煥女士委託副主任何水池先生親臨指導。永年縣長李明朝，縣委副書記宋海，縣人大主任劉治平，副主任郝永平、蒲繼安、李劍青，政府副縣長劉荷香，政協副主席崔會榮等出席。晚會由副縣長劉荷香主持，副書記宋海致歡迎詞。大家談興正濃，項國員亮出他自己創作的一幅長達十五米的書法長卷，內容是李亦畬的《五字訣》，引起了武式太極拳傳人的熱烈掌聲。組委會主任李劍青

代表組委會接受了這幅書法贈品。重慶武式太極拳研究會會長趙中福先生也向大會贈送了牌匾。

五月一日上午舉行了簡捷的開幕式，主持人仍由副縣長劉荷香擔任。邯鄲市政府副市長辛寶山致賀詞，縣人大副主任李劍青致開幕詞，隨後進入了學術報告版塊。依次是：吳文翰先生、李劍方先生、王國強先生、任智需先生、康戈武先生、胡利平先生、翟維傳先生。下午進入拳藝展示版塊。依次上場表演的有：楊德高、賈樸等二十八人。永年縣長李明朝認真觀看了一天的活動，最後在熱烈的掌聲中健步走向主席臺，即興發言。他感謝太極為媒，四海賓朋齊聚永年；他介紹了永年發揮優勢，大力弘揚太極文化的努力……新聞界嘉賓紛紛感歎：永年縣領導對太極拳的重視和投入，太極故鄉大有希望！

考慮到是武式太極拳的首次聚會，所以定的調是「高規格，小規模」，實行限額參加，而且顧及到年齡、路途等原因，像李正藩老先生也沒有邀請，其他的還有沒有聯繫上，都是遺憾……。

第二天武式太極拳高峰論壇的嘉賓也出席了第四屆中國永年廣府太極拳年會，並遊覽了開發中的廣府古城各個景點，大會至此畫上了圓滿的句號。

二零零七年五月十四號《邯鄲晚報》刊登：「中國永年太極拳研究中心在永年掛牌」。內稱：經國家文聯批准，目前，中國太極拳研究中心掛牌儀式在永年縣文體局舉行。省市有關領導、太極拳名家三十多人參加了掛牌儀式。

永年是楊、武太極拳的發源地，誕生了楊祿禪、武禹襄兩大門派太極拳創始人，並衍生出孫式和吳式

太極拳兩大門派，是聞名遐邇的太極之鄉，名副其實的太極聖地。近二百年來，永年出現了楊祿禪、武禹襄、楊班侯、郝為真等一批太極拳泰斗，使太極拳走向全國，走向全世界。也正是基於永年太極拳在國內外的成就和影響，二零零六年永年楊式太極拳被國務院確認為國家級首批非物質文化遺產。武式太極拳被省政府確認為第一批非物質文化遺產。

研究中心的中心機構設有秘書處、網路部、學術部、推介部等，聘請國家級知名的文化、美學、武術界的名家擔任顧問。中心成立後將全力搞好太極拳的學術研究，挖掘整理太極拳的史料、名人軼事，探討太極文化精髓，收集國內外太極拳成果，負責太極拳組織及個人的聯繫溝通，組織舉辦太極拳活動，研究各門派的技術特點，規範各式太極拳的動作，培訓各式太極拳的骨幹，並制定各式太極拳傳人的要求和標準，開展太極拳拳師等級、各式太極拳傳人的認證、鑒別，頒發各式太極拳不同等級的證書和榮譽。

二零零七年六月十八日《邯鄲晚報》刊登：展示古城、水城、太極城《廣府太極傳奇》正式簽約籌拍。內稱：永年縣政府與北京太空國際影視公司經友好協商，就聯合攝製三十集電視連續劇《廣府太極傳奇》正式簽約籌拍，定於八月開拍，作為向北京奧運會的獻禮節目。

余不敏，躬逢盛世，在垂暮之年草成《武式太極拳攬要》一書，獻禮於我們偉大的祖國。

節序表	拳式名稱	順序表
1	預備勢	1
2	左懶紮衣	2
3	右懶紮衣	3
4	單鞭	4
	提手上勢	5
5	白鶴亮翅	6
6	摟膝拗步	7
7	手揮琵琶	8
	迎面掌	9
8	右摟膝拗步	10
9	右手揮琵琶	11
	上步搬攬捶	12
10	如封似閉	13
11	回頭抱虎推山	14
12	手揮琵琶	15
	懶紮衣	16
13	單鞭	17
	提手上勢	18
14	肘底捶	19
15	左倒攆猴	20
16	右倒攆猴	21
17	左倒攆猴	22
18	右倒攆猴	23
19	提手上勢	24
	白鶴亮翅	25
20	摟膝拗步	26
21	手揮琵琶	27
	按　勢	28
	青龍出水	29
	翻　身	30
22	三甬背	31
23	單　鞭	32
	提手下勢	33
24	雲手	34
25	單鞭	35
	提手上勢	36
26	左高探馬	37
	右高探馬	38

節序表	拳式名稱	順序表
27	右起腳	39
	左起腳	40
28	轉身蹬腳	41
	踐步栽捶	42
29	翻身二起	43
	退步披身	44
30	伏　虎	45
	巧捉龍	46
	踢　腳	47
31	轉身蹬腳	48
32	上步搬攬捶	49
33	如封似閉	50
34	回頭抱虎推山	51
35	手揮琵琶	52
	懶紮衣	53
36	斜單鞭	54
	提手下勢	55
37	野馬分鬃	56
38	手揮琵琶	57
	懶紮衣	58
39	單　鞭	59
	提手下勢	60
40	玉女穿梭（一）	61
41	玉女穿梭（二）	62
42	玉女穿梭（三）	63
43	玉女穿梭（四）	64
44	手揮琵琶	65
	懶紮衣	66
45	單　鞭	67
	提手下勢	68
46	雲手	69
47	單鞭	70
	下勢	71
48	左更難獨立	72
	右更難獨立	73
49	左倒攆猴	74
50	右倒攆猴	75
51	左倒攆猴	76

節序表	拳式名稱	順序表
52	右倒攆猴	77
53	提手上勢	78
	白鶴亮翅	79
54	摟膝拗步	80
55	手揮琵琶	81
	按　勢	82
	青龍出水	83
	翻　身	84
56	三甬背	85
57	單鞭	86
	提手下勢	87
58	雲手	88
59	單鞭	89
	提手上勢	90
60	高探馬	91
	對心掌	92
61	轉身十字擺蓮	93
	踐步指當捶	94
62	右懶紮衣	95
63	單鞭	96
	下勢	97
64	上步七星	98
	退步跨虎	99
	轉腳雙擺蓮	100
65	海底撈月	101
	彎弓射虎	102
	懷抱雙捶	103
66	退步手揮琵琶	104
	上步懶紮衣	105
	收　勢	106

單式　肆拾叁式

節序　陸拾陸式

順序　壹佰零陸式

賈樸手書於京娘湖時年七十二

一九九五年六月

心一堂　武學傳承叢書

50

第二節　李寶玉所傳「郝為真太極拳」功法淺析　　李劍方

李寶玉（一八八九——一九六三），諱景浩，號香遠，河北邢臺縣會寧村人。自幼隨著名鏢師任縣劉老瀛習練三皇炮錘，後拜郝為真先生為師苦練太極拳多年，至上乘境界。一九三一年，率徒董英傑等人赴南京打擂，擊敗英國大力士而名噪武林，李寶玉先生也被譽為「太極聖手」。董英傑先生所著《太極拳釋義》中對李寶玉先生的功夫有詳細描述和評價，可謂推崇備至。董英傑先生之女董茉莉多次回鄉，讓我陪同拜謁李寶玉先師會寧故居，虔誠之情令人感動。陳龍驤先生曾給我談到，其恩師李雅軒先生在世時多次講過，十分佩服李寶玉先生的真功夫，說他下了一輩子的苦功。可惜由於種種原因，李寶玉先生傳人不多，實為武林憾事。

我有幸拜幾位大師習練各種內家功夫，並向李寶玉先生之女李桂花老師學習其家傳郝式太極拳，受益殊深。李寶玉先生所傳拳法較為完整地保留了郝為真太極拳的傳統風格，同時又形成了一些獨到的功法特點，尤其是更加注重內功修煉和實戰運用。現結合本人幾組錄影拳架姿勢作如下簡析。

第一，氣勢圓滿。太極拳修煉是由姿勢、著勢、氣勢而循序漸進的過程，所謂氣勢是指在練拳時所透露出的神韻、氣度，在節奏連貫的演練中，於輕鬆、自然、和順之中，保持中正圓滿之形，渾圓博大之

勢，內外貫通之意。通過拳勢中所含的文化修養和天賦靈性，顯現其生動靈活之氣。如「起勢」和左右

「懶紮衣」（拳照圖示一—十六）。太極起勢，陰陽已生，自此，意動神宰，氣韻相連，滔滔不絕。故自

編《太極拳歌訣》中有「起勢如洪卷三江」之句。「懶紮衣」為其他各式之母，內含五行八法，可千變萬

化，因此，有「學會『懶紮衣』，各式皆可推」之說。其形神要領在於，要靜心斂神，氣敷周身，保持尾

閭正中，鬆胯圓襠。兩臂收、落時，不失掤意，內含進、起之意（如拳照圖示四、六、七、十三、十五、十六）。兩

臂放、起時，外圓內方，對拉拔長，圓撐之中富有彈力（如拳照圖示一、五、十一、十四）；兩

其他拳式亦如此。這樣，開、化時，收中寓放，退中寓進，合、發時，放中寓收，進中寓退。丹田內轉，

腹實胸寬，腰胯帶動，呈變幻莫測、攻守自如之勢。

第二，轉換靈活。虛實要分清辨准，悉心轉換，不可有雙重之病。如身法、步法、手法等，周身處處

皆有虛實轉換之妙趣。實現靈活轉換的身法要領是提頂、鬆胯、吊襠，即「頭如懸絲，尾如吊墜」，做到

上虛、下實，中間活；而內在的關鍵要領則是意氣之潛轉運用。如「左懶紮衣」完成時（拳照圖示七），

右步隨勢跟進，此時發勢未盡，回轉之意已生。右外側腰眼、胯、頭、肩、臂、手、腿、足等部位均已有

向後方回轉之意；而左，內側相應部位均已有向內卷合之意，這樣自然實現由「左懶紮衣」（拳照圖示

七）向「右懶紮衣」（拳照圖示八、九）的輕靈圓活之轉換。同樣，由「青龍出水」（拳照圖示廿二）向

「翻身」（拳照圖示廿三）的轉換，以及其他所有姿勢的起承轉合都需符合這些要領。所謂靜能生悟，靈能生變。

「鬆」基礎上的進一步昇華，也是體現太極因敵變化之實戰運用的必備功夫。

第三，渾然一體。整體協調連貫、周身內外相合是太極拳運動的主要功法特點，也是太極實戰運用時化解來力，巧借人力和爆發整力的關鍵所在。首先，要做到肩胯、肘膝、手足「外三合」，然後做到意、氣、力「內三合」，進而達到內外相合的渾圓融通境界。如由「起勢」到「懶紮衣」，轉「單鞭」的連貫動作（拳照圖示一—廿一），包含了開合、進退、虛實的轉換和呼吸的運用。隨著意念之引導、內氣之鼓蕩，在腰脊帶動下，周身四肢、五臟百骸協調俱動。其中，「懶紮衣」完成後（拳照圖示十六），轉「單鞭」，首先神意內斂，周身俱合，吸氣貼背，形成含蓄之勢，同時實現方向和重心的輕靈轉換（拳照圖示十七、十八）。接著，左足邁出，落地時重心紋絲不動，起落之間自然體現「貓行」之「騰挪」之意（拳照圖示十九）。「如臨深淵，如履薄冰」，亦乃此意（拳照圖示五、十二、十四、十九、廿五、卅一、三六步法皆如此）。隨之，意注丹田，以氣催力，「五弓」齊展，周身俱開，勁貫四梢，完成「單鞭」動作（拳照圖示二十、廿一）。再如，由「提手上式」到「高探馬」，再到「對心掌（拳照圖示廿七—三七）的連貫動作，無不體現這些要領特點。李寶玉先生曾有「開合如河蚌」之要訣，若能悟其妙理，領會其中意趣，則能更好地體驗「牽動往來氣貼背」、「命意源頭在腰隙」之真味。

第四，內勁充實。內勁是太極拳最核心、最有特色的功夫，它不僅是技擊實力的體現，更是保全真身和「養吾浩然之氣」的高級境界。可以說，內勁功夫如何，是衡量太極功夫修煉的主要標誌。董英傑先生曾在《太極拳釋義》一書中講述其第一次見到李寶玉先生時，李師用一中指微按其肌膚，即痛入骨髓，以及多年後，先師李寶玉仍到蘇州密傳其內勁功夫，囑其要悟，要練，方可放心，足見其對內勁功夫之重視，也足見其內勁功夫之非凡。武禹襄先生《十三式行功心解》云：「以心行氣，務令沉著，乃能收斂入骨」。太極拳具有功架合一的特點，練拳盤架，雖外形柔緩，但絕非輕浮、軟滑、散亂之運動，須沉著專注，心存對拉拔長之柔韌抽絲勁，意導入骨之力，經長期鍛煉積累，自會感到穩重沉厚之氣入膚、入肌、入骨，收合張弛，氣血流暢，內勁充盈。海納百川，彙聚萬源，方有洶湧澎湃之勢，氣斂入骨，儲能蓄量，自現無窮之內力。

錄影拳架姿勢名稱、順序說明

注：李劍方，現任河北省委政法委副書記、河北省武術運動協會名譽主席、河北省武術文化研究會副會長。

自幼習武，先後拜劉仁海、姚繼祖、王榮堂、傅鍾文為師，學習傳統楊氏、武式、吳式太極拳及八卦掌。

勤學善悟，形神兼備。著有《傳統太極拳功法概要》、《論太極拳渾元勁法練習》等多篇論文。

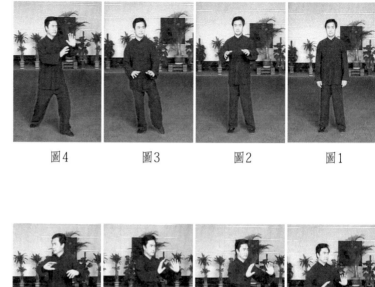

圖4　　　　　圖3　　　　　圖2　　　　　圖1

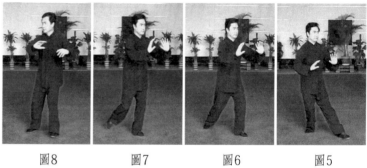

圖8　　　　　圖7　　　　　圖6　　　　　圖5

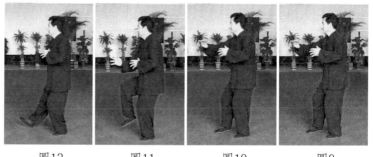

圖12　　　　　圖11　　　　　圖10　　　　　圖9

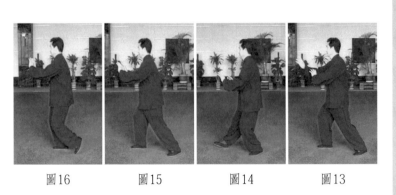

圖16　　　　圖15　　　　圖14　　　　圖13

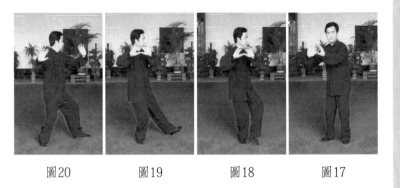

圖20　　　　圖19　　　　圖18　　　　圖17

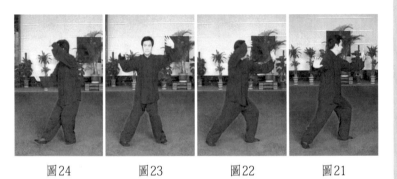

圖24　　　　圖23　　　　圖22　　　　圖21

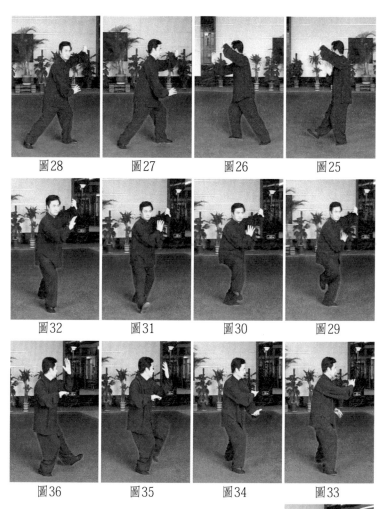

圖28　　　圖27　　　圖26　　　圖25

圖32　　　圖31　　　圖30　　　圖29

圖36　　　圖35　　　圖34　　　圖33

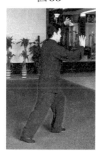

圖37

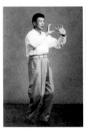
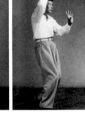
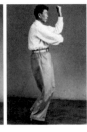
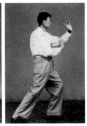

合手　　　　青龍出水　　　肘底錘　　　懶紮衣動作3

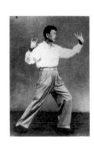
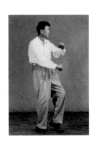
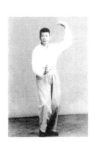

單鞭動作3　　　捉龍　　　　提手上勢

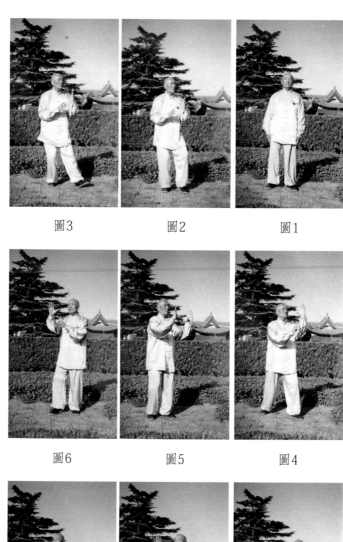

圖3　　　　　圖2　　　　　圖1

圖6　　　　　圖5　　　　　圖4

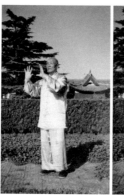　　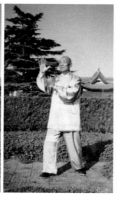　　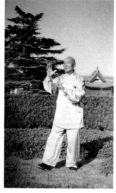

圖9　　　　　圖8　　　　　圖7

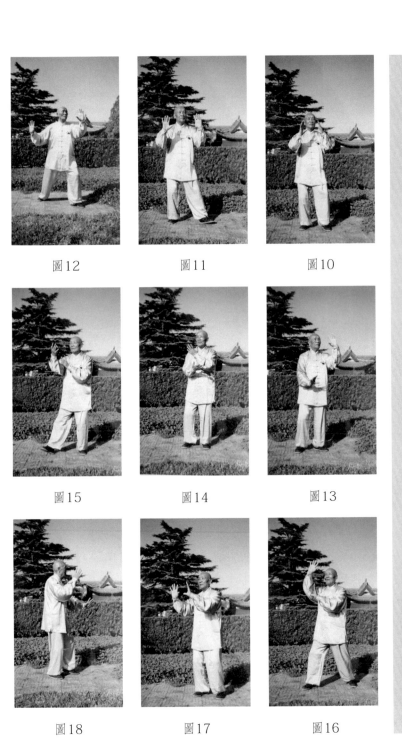

圖12　　　　　　圖11　　　　　　圖10

圖15　　　　　　圖14　　　　　　圖13

圖18　　　　　　圖17　　　　　　圖16

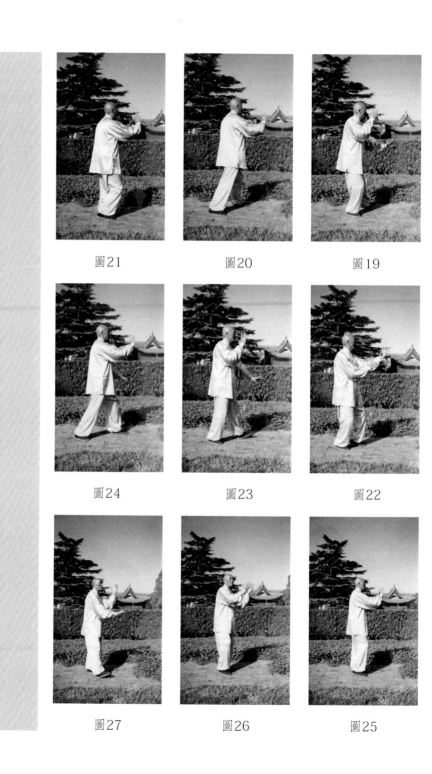

圖21　　　　　　圖20　　　　　　圖19

圖24　　　　　　圖23　　　　　　圖22

圖27　　　　　　圖26　　　　　　圖25

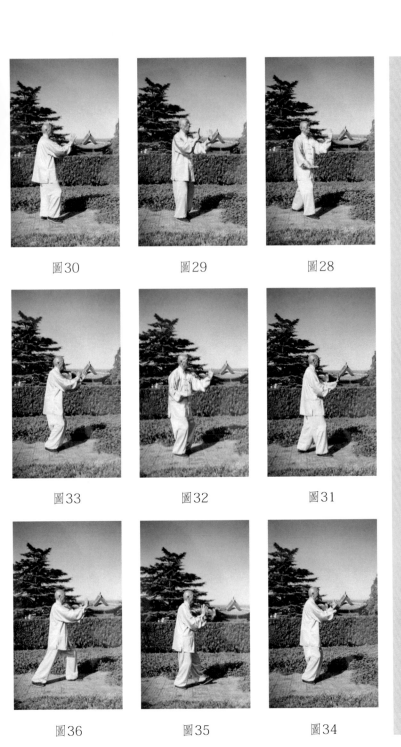

圖30　　　　　　圖29　　　　　　圖28

圖33　　　　　　圖32　　　　　　圖31

圖36　　　　　　圖35　　　　　　圖34

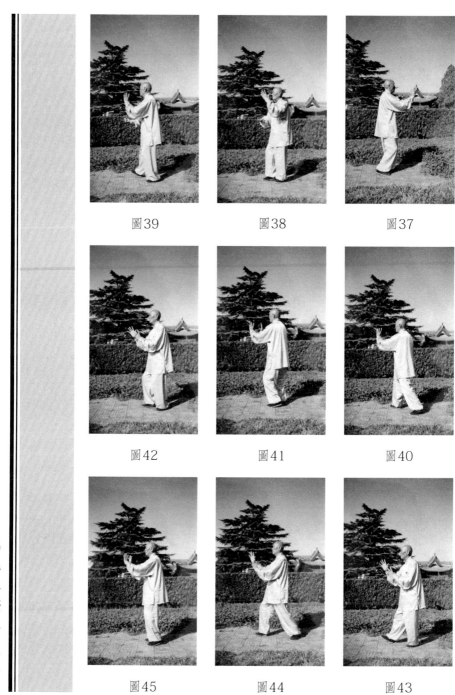

圖39　　　　　　圖38　　　　　　圖37

圖42　　　　　　圖41　　　　　　圖40

圖45　　　　　　圖44　　　　　　圖43

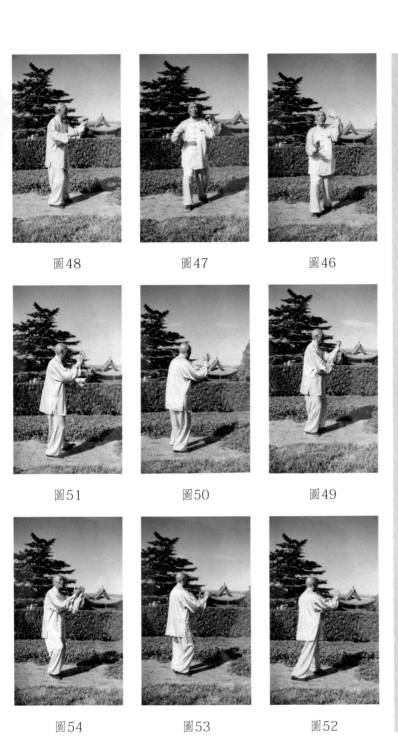

圖48　　　　　　圖47　　　　　　圖46

圖51　　　　　　圖50　　　　　　圖49

圖54　　　　　　圖53　　　　　　圖52

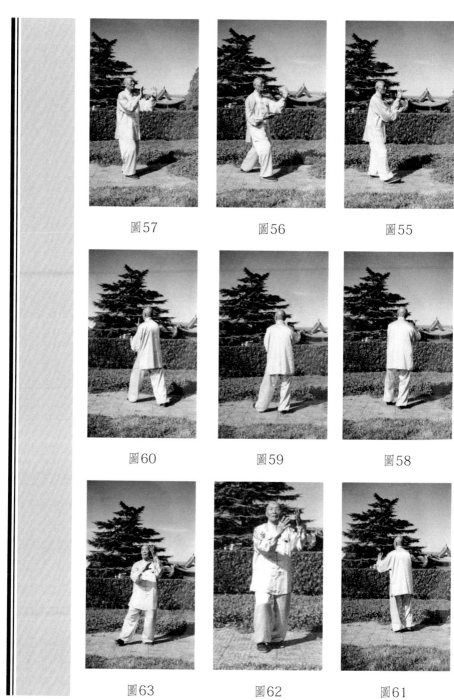

圖57　　　　　　　圖56　　　　　　　圖55

圖60　　　　　　　圖59　　　　　　　圖58

圖63　　　　　　　圖62　　　　　　　圖61

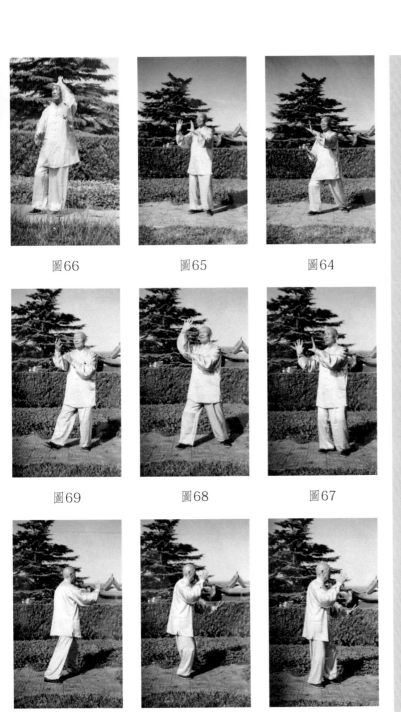

圖66　　　　　　　圖65　　　　　　　圖64

圖69　　　　　　　圖68　　　　　　　圖67

圖72　　　　　　　圖71　　　　　　　圖70

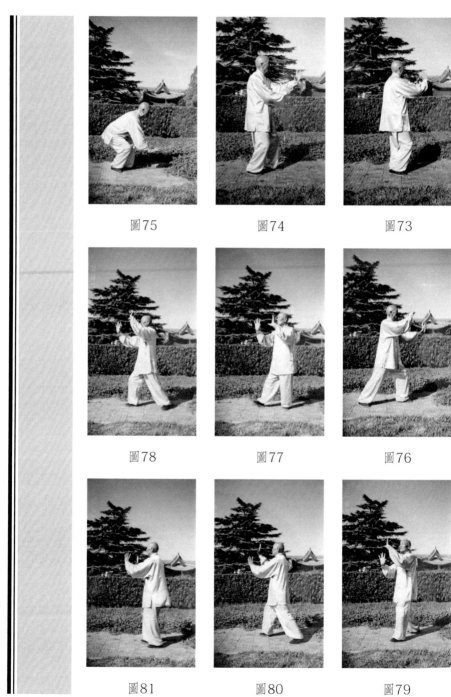

圖75　　　　　　　　圖74　　　　　　　　圖73

圖78　　　　　　　　圖77　　　　　　　　圖76

圖81　　　　　　　　圖80　　　　　　　　圖79

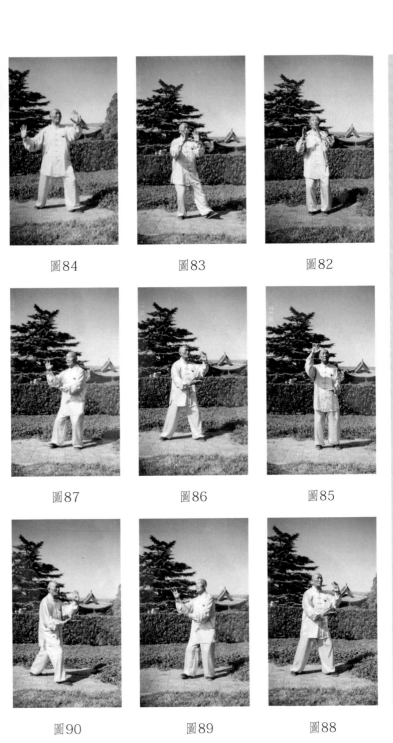

圖84　　　　　　圖83　　　　　　圖82

圖87　　　　　　圖86　　　　　　圖85

圖90　　　　　　圖89　　　　　　圖88

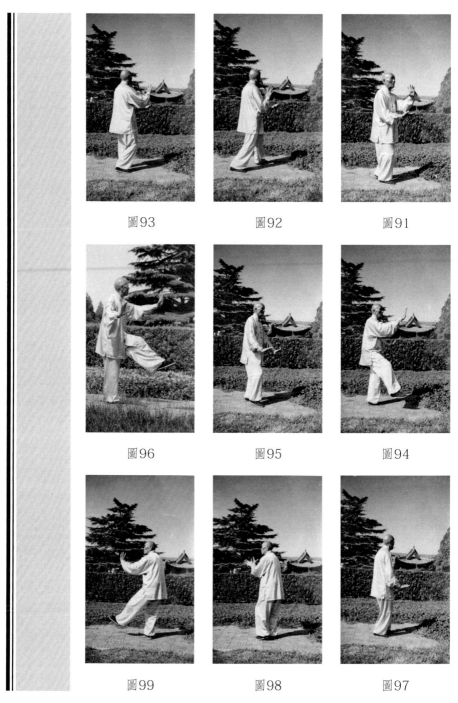

圖93 圖92 圖91

圖96 圖95 圖94

圖99 圖98 圖97

 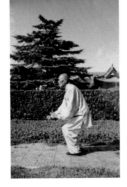 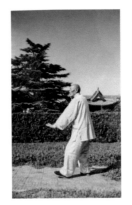

圖102　　　　　　圖101　　　　　　圖100

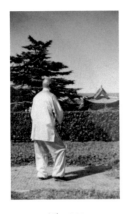 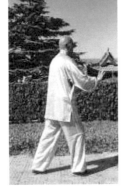 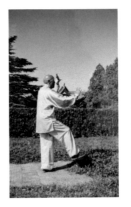

圖105　　　　　　圖104　　　　　　圖103

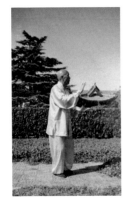 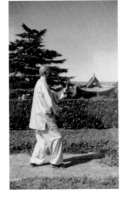 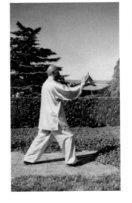

圖108　　　　　　圖107　　　　　　圖106

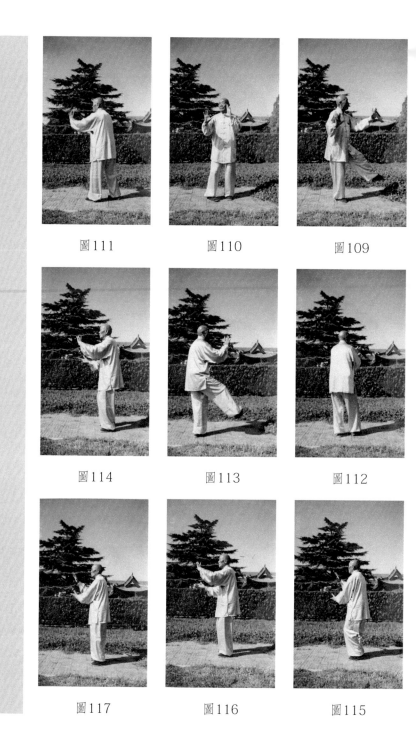

圖111　　　　　　圖110　　　　　　圖109

圖114　　　　　　圖113　　　　　　圖112

圖117　　　　　　圖116　　　　　　圖115

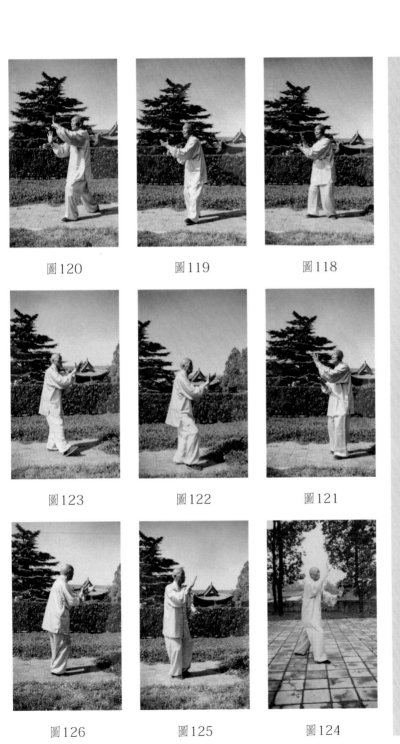

圖120　　　　　　圖119　　　　　　圖118

圖123　　　　　　圖122　　　　　　圖121

圖126　　　　　　圖125　　　　　　圖124

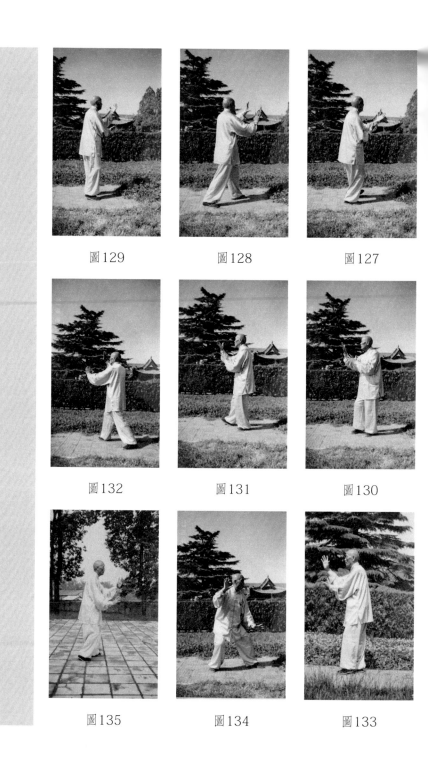

圖129　　　　　　圖128　　　　　　圖127

圖132　　　　　　圖131　　　　　　圖130

圖135　　　　　　圖134　　　　　　圖133

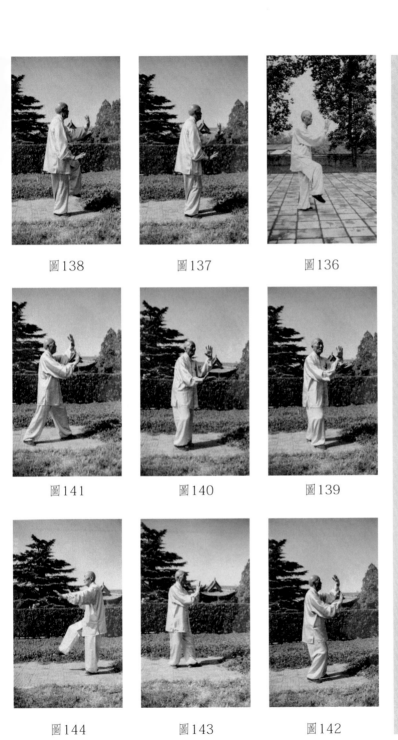

圖138　　　　　圖137　　　　　圖136

圖141　　　　　圖140　　　　　圖139

圖144　　　　　圖143　　　　　圖142

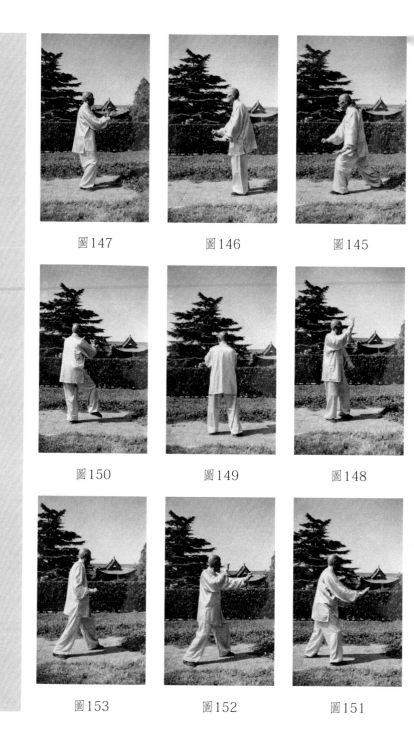

圖147　　　　　　圖146　　　　　　圖145

圖150　　　　　　圖149　　　　　　圖148

圖153　　　　　　圖152　　　　　　圖151

 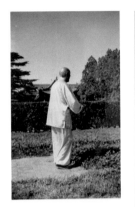

圖156　　　　　　圖155　　　　　　圖154

一、預備式（圖一）

面向南

自然站立，兩臂下垂。虛領、頂勁鬆肩、沉肘、尾閭正中、氣沉丹田、等身法。舌輕抵上齶，排除一切雜念，心靜神舒，全身放鬆，做到立身安舒，八面支撐，兩腋虛空，五指抓地，湧泉吸地，眼視前方。

二、左懶紮衣　（圖二——五）

面向東南

動作一：兩膝微屈，以右腳跟為軸，身隨腰微向左轉，裹襠護肫，右腰眼微向上提，用右腰眼托起左腰眼，使兩腿左虛右實同時兩臂微屈，兩掌同時裡旋，掌心相向，隨腰左轉兩手從腰掤起，兩掌不可用力，左手與胸平，右手與肘齊，兩手各管身軀一半。目光前視（圖二）

動作二：左腳向東南邁出，腳跟著地，兩腿左虛右實，鬆腰，下沉，兩手隨身向前上舉，兩掌側相向，鬆肩、沉肘，左手在前，右手在後，眼平視。（圖三）

動作三：左腳踏平，成弓步。前小腿垂直，膝蓋不過腳尖，右腳跟蹬地，兩股用力，臀部前收，尾閭正中，兩腿仍為左虛右實，兩掌微外旋帶動小臂向前掤推，兩手豎掌坐腕，兩手心向外，左手高不過眼，

遠不過腳尖，右手與胸平，意向上升，氣往下沉。以上三動隨著起落，自然形成腹式呼吸。眼視左手食指。（圖四）

動作四：屈膝坐實右腿，兩手隨身分別向下畫弧，兩掌下按左右胯上。胸略涵。鬆肩、沉肘、鬆腕、氣沉丹田，小腹內斂，隨之兩掌隨身向前上畫弧，兩手心向外，高於嘴平，約同肩寬。豎掌、坐腕，同時右腳跟步至左腳跟後，腳尖點地，兩腿成為左虛右實，小腹有上翻之意。雙掌合時，身、手、步同時到位，兩膝微屈，目光向前。（圖五）

說明

一、一個節序分一式或多式組成，一個節序分四個動作，（一起、二承、三開、四合）

二、凡是動作三弓蹬步，前小腿垂直，膝蓋不過腳尖，不論是左手或右手在前均不得超過腳尖，手高不過眼。

三、在武式太極拳的套路中所有的動作和姿勢（不論起、承、開、合）兩臂不可伸直，兩腿始終不可蹬直，總需保持一定的彎曲度。

四、凡是動作四（合手）（弧形以肘、兩脅外向上畫弧）兩手下落，兩肘向下沉，以上這些下文不再重複。

要領

身法保持尾閭正中，頭頂百會穴與會陰穴，保持上下垂直一條線。包含十六字身法，懶紮衣包括掤、攦、擠、按四動。內而五臟六腑，外而四肢九竅，動則具動，靜則具靜，發勁內有彈簧力，全身有開展之意。

三、右懶紮衣（圖六—九）

面向西南

動作一：以目光領先，以左腳為軸，身隨腰右旋至西南，裹襠、護肫、兩腿左實右虛，右腰眼微向上提，左腰眼托起右腰眼。隨身轉，左手豎掌從左向右下劃弧，與胸前，右手豎掌從上向右下再向上畫弧（半圓）與胸平。兩掌不可用力，兩臂微屈，兩手各管身軀一半。目光前視。（圖六）

動作二：右腳西南方邁出，腳跟著地，兩腿仍是左實右虛，鬆腰、下沉，兩手隨身向前上舉，兩掌側相向，鬆肩，沉肘，左手在前，右手在下。眼平視。（圖七）

動作三、四與第二式左懶紮衣的動作三、四相同，要領也相同，惟左右動作相反，方向角度不同。（圖八—九）

單鞭

提手上勢 ｝三式一個節序 （圖十一——十三）

四、單鞭

面向南

動作一：右腳裡扣，隨身左轉向南，兩掌成抱球狀，兩腿微屈，鬆肩、沉肘、胸略涵。眼視前方。（圖十）

動作二：左腳左橫邁一步，腳跟著地，兩腿仍為左虛右實，鬆肩、沉肘、鬆腰胯，兩掌外旋隨身動，手心向外，兩膝微屈，兩臂微曲。目光向前。（圖十一）

動作三：左腳踏實，成弓步，右腳跟蹬地，兩腿仍為左虛右實，同時兩手豎掌左右分開，內含猶如拉弓一般，左手遠不過腳尖高不過眼，右手略低與肩平，鬆肩、沉肘，眼視左手食指（圖十二）

五、提手上勢

面向南

動作四：左腳裡扣，身體微右旋，右腳提至左腳旁，腳尖點地，兩腿變為左實右虛，面向南，同時左手上舉，護額、掌心向外，豎掌、坐腕。右手從上向下弧形往裡合護襠，手心向下，鬆肩、沉肘。目光向前。（圖十三）

單鞭：兩肘、兩腳、兩膝上下相吸有牽引之意。

提手上勢：左手上舉有上托之意，左肩要鬆沉，身法步法要協調一致，鬆腰胯。

六、白鶴亮翅（圖十四──十七）

面向西南方

動作一：以左腳跟為軸，身隨腰向右旋面向西南，兩腿左實右虛，兩腿微屈，左掌裡旋帶動小臂從上向胸前畫弧，手心向裡，右掌裡旋帶動小臂從下向上畫弧，手心向裡，右手在上，左手在下，鬆肩、鬆胯。眼視前方。（圖十四）

動作二：右腳向西南方邁出，腳跟著地，鬆肩、沉肘、胸略涵。同時兩掌外旋隨身動，兩手心相向，涵胸、拔背、鬆腰胯。目光向前。（圖十五）

動作三：右腳踏實，成弓步，同時左掌托起右胯帶動身體前移。左腳跟蹬地，兩腿仍為左實右虛。兩股用力，臀部前收，尾閭正中。右掌外旋向前上展開，高於頭。左掌外旋隨腰向胸前擠按，掌心向外，豎掌、坐腕、意向上升，氣往下沉。眼視前方（圖十六）

動作四：與（圖五）動作要領相同，唯方向不同（圖十七）

要領

右手高舉仍有沉肘之意，身體要保持中正，右掌上掤，左掌推出，要把握勁整，上下相隨。

七、左摟膝拗步 （圖十八——廿一）

面向東北

動作一：左腳提起落至右腳跟後，以右腳跟為軸，身隨腰、胯一起左轉至東北方，手隨身轉，左掌向下，左腹前畫弧，手心向下，右掌裡旋向上畫弧於右耳旁。

動作二：左腳向東北方邁出，腳跟著地，手隨身動，左手向下，右手側掌於右耳旁，鬆肩、垂肘。目光向前。（圖十八）

（圖十九）

動作三：左腳踏平，成弓步，同時右胯托起左胯帶動身體前移，右腳跟蹬地，兩腿左虛右實，兩股用力臀部前收，尾閭正中，左手由右腹前向下，由左膝前弧形摟過，落于左胯旁，手掌下按，右掌由右耳旁外旋，鬆肩、沉肘，隨腰轉經胸前向前推出。高不過眼，遠不過腳尖。豎掌、坐腕，意向上升，氣往下沉。本動作含外三合（手與腳合、肘與膝合、肩與胯合）。眼視右手食指。（圖二十）

動作四：與（圖五）動作要領相同，唯方向不同。（圖廿一）

要領

以腰為軸，兩手似一線牽引，四肢上下協調，完整不亂，右手向前擊掌要與右肩相吸相合，具有引蓄之勢，須周身合成一勁。

面向東

八、手揮琵琶

面向東

手揮琵琶
迎面掌 }二式一個節序 （面向東） （圖廿二——廿五）

九、迎面掌

面向東

動作一：（手揮琵琶） 右腳向左腳後撤一步，身隨腰胯右旋至東。 左腳收至右腳左前側，腳尖點地，兩腿左虛右實。 同時右手外右側下做採式，左手由右收合作捌式，左手與眼平，右手與左肘齊，兩手側掌，涵胸、拔背、鬆肩、沉肘、鬆腕、鬆腹、屈膝坐實。 眼視左手食指。 （圖廿二）

動作二：（迎面掌）身隨腰微向右旋再向左移，左掌裡旋隨腰從上向右腹下畫弧（半圓）於腹前手心向下，右掌外旋從下向上畫弧於右耳旁側掌，同時左腳向東邁出，腳跟著地。鬆肩、沉肘、鬆腰胯，微坐右腿。眼視前方（圖廿三）

動作三：（迎面掌）左腳踏平，成弓步，用右胯托起左胯帶動身體前移，右腳跟蹬地，兩股用力，臀部前收，尾閭正中，同時左手由右腹前向左下弧形摟過，落於左胯旁，手掌下按。右手由右耳旁外旋帶動小臂，沉肩，垂肘，隨腰向前推出，豎掌、坐腕，手心向外。此式動作含外三合。眼視右手食指。（圖廿四）

動作四與（圖五）動作要領相同。唯方向不同。（圖廿五）

要領

手揮琵琶：右腳後撤，重心後移，鬆腹，腕部鬆沉，不可左右擺動。

迎面掌：手腳相隨右掌前擊要與右肩相吸，相合，右肘要有下沉之意。此式動作須周身合成一勁。

十、右摟膝拗步（圖廿六——廿九）

面向東南

動作一：左腳右扣，裹襠、護肫，身隨腰右旋至東南，右腳尖點地，兩腿左實、右虛，兩手裡旋，呈抱球狀，鬆肩、沉肘，兩腿微屈。目光隨身轉。（圖廿六）

動作二：右腳向東南方邁出，腳跟著地。右掌裡旋落於右腹前，手心向下，左手向上側掌於右耳旁，鬆肩、垂肘。目光向前。（圖廿七）

動作三、四：與七式摟膝拗步動作要領相同，唯方向不同。（圖廿八——廿九）

右手揮琵琶和上步搬攔捶二式一個節序（面向東）（圖三十一——三三）

十一、右手揮琵琶

面向東

動作一：第十一式與第八式手揮琵琶動作要領相同，唯兩手左右相反（圖三十）

十二、上步搬攔捶

面向東

動作一：右腳向右前方邁出，同時右手握拳從上向下，立圓畫弧俯腕下壓（拳不要握得太緊）此為搬。兩腿右虛左實。目視前方（圖三一）

動作三：左腳向前邁步，腳尖點地，兩腿微屈，左手從下向外向右畫弧按入捯之，此為攔。目視前方

（圖三一）

動作四：左腳向前邁出，腳跟著地，右腳踏平，屈膝坐實，鬆肩、鬆胯，隨之左腿弓步，右腳跟蹬，腳尖點地。

右拳從腰際隨腰腿一致向左手背上擊出，拳眼向上與左手腕交叉，高於肩平，隨即右腳跟步，腳尖點地，兩腿左實右虛，兩腿屈膝，鬆肩、沉肘、鬆腰胯。眼視右拳。

（圖三三）

要領

上步搬攔捶：注意上下、前後、身體的折疊轉換，虛實腳步，身體不可前衝，邁步速度要均勻，握拳自然。

十三、如風似閉（圖三四——三七）

面向東

動作一：右拳從左腕下穿出變掌，右手在上，左手在下，兩手腕相交，鬆肩、沉肘、鬆腰胯，右腿後撤一步，身後移，重心在右腿，兩腿右實左虛，兩手平行分開，向下畫弧。兩手下按於左右胯上同時左腳向後移半步，腳尖點地，涵胸、拔背、鬆肩、垂肘。目視前方 （圖三四）

動作二：左腳向前邁步，腳跟著地，同時兩手隨身體向前上掤擠，兩臂彎曲，兩腿左虛、右實、鬆肩、鬆腰胯，胸略涵。目光向前（圖三五）

動作三：左腳踏平，成弓步，右腳跟蹬地，兩股用力、臀部前收，尾閭正中，身隨腰向前動，由腰進攻，兩手同時向前掤推，高不過眼。豎掌、坐腕、意向上升，氣往下沉。目視前方（圖三六）

動作四：與（圖五）動作要領相同，唯方向不同（圖三七）

要領

本式進、退步、折疊轉換，虛實腳步，身體不可前俯後仰，步法協調，上下相隨。

十四、回頭抱虎歸山（圖三八——四一）

面向西北

動作一：右腳提起落於左腳後，身隨腰右旋至西北，同時左手上舉左耳旁側掌，右手下落於腹前，右腳尖點地，兩腿左實右虛。目光向前。（圖三八）

動作二：右腳向西北方邁出，腳跟著地，左手上舉於左耳旁側掌，右掌向前向右平移畫弧（半圓），由掌握拳，拳心側向上。目視前方。（圖三九）

動作三：右腳踏平，成弓步。左腳跟蹬地，兩股用力，臀部前收，尾閭正中。右拳隨腰向右側摟抱於右腹旁，同時左掌外旋至右耳旁。沉肩、垂肘、鬆腰、坐腕，向胸前推出，遠不過腳尖，意向上升，氣往下沉，眼視左手食指。（圖四十）

動作四：與（圖五）動作要領相同，唯方向不同。（圖四一）

要領

兩手在胸的帶動下，右手抱，左手推，用意支配手與胸相吸，相繫之意，腰活似車輪。

十五、手揮琵琶

二式一個節序。

面向西（圖四二──四五）

十六、懶紮衣

十五式與八式 ⎫
十六式與二式 ⎬ 動作要領相同，唯方向不同。
 　　⎭

十七、單鞭

十八、提手上勢　　｝二式一個節序（參看（圖十一─十三）

面向南

十七式與四式　　｝動作要領相同。

十八式與五式

十九、肘底看捶（圖四六─四九）

面向東

動作一：左腳踏實，身向後坐，右腳向正南邁出，腳跟著地，左手護額，右手虎口向上隨腰向前方推，手隨身動，鬆肩、沉肘、胸微涵，兩腿左實右虛。眼視前方（圖四六）

動作二：隨之右腳踏平成弓步，兩手由掌握拳對拉，身隨腰後移坐左腿，鬆腰胯。目光向前。（圖四七）

動作三：以右腳跟為軸，身微前移，隨腰左轉面向東，右腳尖點地，兩腿微屈，右實左虛，在轉動時

右肩含外靠，但只用意，不可露形。

動作四：右拳向左肘下裹合，左前臂豎直，拳心向裡；右拳拳眼朝裡橫於左肘下，兩腿屈膝，鬆肩、沉肘、鬆腰胯，左拳高不過眼。眼視左手。（圖四九）要領：轉身時，步法、身法、手法均須隨腰轉動，眼光隨身轉向東（圖四八）。

注意腳步的虛實。

二十、左到攆猴（圖五一——五三）

面向東北

動作一：身微左轉，右腳微裡扣，面向東北。兩拳變掌，右手從下向上畫弧，於右耳旁側掌。左手向下畫弧，手心向下於右肘下。

動作二：左腳向東北方邁出，腳跟著地，兩腿右實左虛。手隨身動，右手側掌在右耳旁，左手在腹前，手心向下，鬆肩，沉肘，略涵胸。目光東北方。（圖五一）

動作三：左腳踏平成弓步，右腳跟蹬地，兩股用力，臀部前收，尾閭正中。左手隨腰向左攦去，隨即翻掌，向左腹上回拉，手心向上，同時右掌外旋，由右耳旁，沉肩，垂肘，隨腰向前按去，右手遠不過腳尖。手心向外，豎掌、坐腕，意向上升，氣向下沉。兩臂微屈。眼看右手食指。（圖五二）

動作四：與（圖五）動作要領相同，唯方向不同（圖五三）

廿一、右倒攆猴（圖五四——五七）

面向東南

動作一：以左腳跟為軸，身隨腰右旋，面向東南，兩腿左實、右虛同時左手于左耳旁側掌，右手裡旋向下畫弧於左肘下，兩腿微屈，眼視前方。（圖五四）

動作二：右腳向東南邁出，腳跟著地，兩腿左實右虛，手隨身動。左手向上側掌于左耳旁，右掌裡旋向下畫弧，手心向下，於腹前，鬆肩、沉肘、略涵胸，目視前方。（圖五五）

動作三：右腳踏平，成弓步。左腳跟蹬地，兩股用力，臀部前收，尾閭正中，右手由左臂下隨腰向右攞去，隨即翻掌向右腹上回拉，左掌裡旋由左耳旁沉肩、垂肘、隨腰向前按去，左手遠不過腳尖，手心向外，豎掌、坐腕，意向上升，氣往下沉，兩臂微屈。眼視左手指。（圖五六）

動作四：與（圖五）動作、要領相同，唯方向不同。（圖五七）

廿二、左倒攆猴（圖五八——六一）

面向西北

第二十式左倒攆猴與第廿二式右倒攆猴動作一、二、三、四動作要領相同。唯方向不同。（圖

五九——六一）

廿三、第廿二式右倒攆猴與第廿三式右倒攆猴動作一、二、三、四動作要領相同，唯方向不同。（圖

六二——六五）

要領

腰如車軸，身隨腰轉，步隨身換，兩手與兩腿動作要協調一致。

廿四、提手上勢
廿五、白鵝亮翅 〕二式一個節序。（圖六六——六九

面向西南

提手上勢：左腳後撤一步，其他於五式動作要領相同，唯方向不同。（圖六六）

白鵝亮翅與六式動作要領相同。（圖六七——六九）

廿六、摟膝拗步 （圖七十——七三） 廿六式與七式動作要領相同

面向東北

手揮琵琶

按式

青龍出水

翻身

青龍出水、手揮琵琶、按式、翻身〉四式一節序。（圖七四——七七）

面向東

廿七、手揮琵琶 （圖七四）

動作一：手揮琵琶同八式動作要領相同。

面向東

廿八、按勢

面向東

動作二：左腳踏平，右腳跟提起，右手手心轉朝側上方，過頭掤勁，隨腰下蹲，兩腿右實左虛，右手按於兩膝前中間，同時鬆腰胯，垂臂左手由胸前經腹部過臀部後，手心朝上，目光向前。（圖七五）

廿九、青龍出水

面向東

動作三：上身漸漸直起，身微右旋，兩掌隨身漸起向上輕提，兩臂微屈，左腳向前邁步，腳跟著地，隨之踏平成弓步，右腳跟蹬地，兩股用力，臀部前收，尾間正中，兩腿左虛右實，右手於額上護頭，左手向前推出。鬆肩、沉肘、豎掌、坐腕。眼視左手。（圖七六）

三十、翻身（圖七七）

面向西

動作四：以左腳跟為軸隨身向後旋轉，面向西。手隨身轉，左手於額上，右手於胸前，右腳跟著地。鬆肩、沉肘，兩腿左實右虛。目視前方。（圖七七）

要領

按勢：右手下按，左手上掤，胸背腰鬆沉，兩腿屈膝下蹲時要保持身法穩定，切記不要弓背低頭，要注意頂勁和沉氣。

青龍出水：兩臂分開如張弓，身如彈簧。保持身法周身上下協調相隨。

翻身：翻身時身體保持穩定，八面支撐，注意折疊轉換協調相隨，肩要鬆沉。

三一、三甬背 （圖七八──八一）

面向西

動作一：右腳踏平成弓步，左腳跟蹬地，兩股用力，臀部前收，尾閭正中，左掌護頭，右掌從胸前向前掤推，兩臂微屈，其勁全由背發。眼視右手食指。（圖七八）

動作二：（面向西南）（圖七九）

右腳後撤一步，面向西南，右掌裡旋於胸前畫弧，左手向下畫弧於胸前，手心朝裡，涵胸拔背，隨之左腳向西南邁出，腳跟著地，既而左腳踏平，成弓步。右腳跟蹬地，兩腿左虛右實，兩掌同時裡旋，手心向外，左手上舉護頭，右手於胸前向前掤推，沉肩、垂肘、鬆腰胯，右腿隨腰伸送去，其勁全由背發，眼視左手食指。

動作三：左腳裡扣，隨腰右旋，面向西北，兩腿左實右虛，同時左手從上向右下畫弧至胸前，右手從下向上畫弧於胸前，腳跟著地，隨之踏平，成弓步。左腳跟蹬地，兩股用力，臀部前收，尾閭正中，兩手同時于胸前向前掤推。沉肩、垂肘、鬆腰胯，左腿隨腰伸勁送去，其勁全由背發，眼視右手食指（圖八十）

動作四：與（圖五）動作要領相同，唯方向不同（圖八一）

要領

三式的兩手與身體的動作要協調相隨，兩臂向前推動之勢，如洪水來勢之猛，速度要均勻。

說明　　解：水往前湧。

甫同湧

三一、單鞭

三一、提手下勢 ｝二式一個節序（面向南）（圖八二——八五）

三一式單鞭同4式單鞭動作要領一、二、三動作相同。參看（圖十——十三）（圖八二——八四）

三三、（提手下勢）（圖八五）

面向南

動作四：左腳提起落於右腳旁，腳尖點地，同時右手上舉於額前。左手從上向右下畫弧往裡合護檔，手心向下，鬆肩、沉肘、鬆腕、鬆腰胯，兩腿左虛右實。眼視前方（圖八五）

三四、雲手（圖八六——八九）

面向南

動作一：身微向右旋，左手從腹下經右腹向右上再向左上畫弧。右手從上向下畫弧於腹前，左腳向左橫邁一步，腳跟著地。隨之踏平成弓步，右腳跟蹬地，兩股用力，臀部前收，尾閭正中，兩腿左虛右實，兩臂微屈，眼神隨左手腕看去。（圖八六）

動作二：左腳裡扣，身隨腰向右旋，面向南，左手由左上向下向右上畫弧於腹前，右手從下向右上畫弧於臉前，手隨身右旋，面向西南，右腳收回半步，腳跟著地。眼神隨右手腕看去，兩臂畫弧要有圓活性。（圖八七）

動作三：與動作一，動作四動作二相同（圖八八——八九）

要領

運手時，左右旋轉，手腕要靈活，以腰帶動上肢，兩肩不可上聳，兩手畫弧要有圓活性，跟一條龍似的，有上、有下、有左、有右，用意氣將兩臂貫穿，整個運動要鬆、沉。

三五、單鞭

三六、提手上勢 ｝二式一個節序 （面向南） 參看 （圖十一—十三）

三五式同四式，三六式同五式要領動作相同。

左高探馬
右高探馬 ｝二式一個節序 （圖九一—九三）

三七、左高探馬

面向東南

動作一：左腳外扣，身隨腰微左轉至東南，兩腿左實右虛，右腳向東南方邁出，隨即右腳踏平，成弓步。同時右手向前伸，然後自上而下畫弧落至腹前，左手掌向胸前搓按，手心向前，高不過眼，鬆肩、沉肘、鬆腰胯。目光向前 （圖九十）

動作二：手隨身動，左腳跟步，腳尖點地，兩腿左虛右實，鬆腰涵胸。眼視前方 （圖九一）

三八、右高探馬

面向東北

動作三：以右腳為軸，身隨腰左轉至東北，兩腿左虛右實，左腳向東北方邁出，腳跟著地，隨之踏平成弓步，同時右手從下向左上畫弧，向前搓按，手心向前高不過眼，左掌裡旋，從上向下畫弧，落至腹前，手心向上，左掌裡旋，鬆肩，沉肘，鬆腰胯，目光向前。（圖九二）

動作四：手隨身動，右腳跟步，腳尖點地，鬆腰，涵胸，兩腿左實右虛，眼視前方。（圖九三）

要領

注意身體的折疊轉換，動作圓活，左右協調，虛實，腳步的變化。

右起腳
左起腳　｝二式一個節序（圖九四——九七）

三九、右起腳
面向東南

動作一：以右腳跟為軸，身隨腰右旋至東南，隨身轉兩手交叉於胸前，右手在外，左手在裡，掌心向裡，兩腿左實右虛，右膝提起，腳尖下垂，沉肩，垂肘，向東南踢起，腳背繃平，右腳踢時，提頂，吊襠，兩手平肩左右分開，右臂與右腿方向一致，踢腿的高度與腰平，左手略低，鬆肩，沉肘，眼視右手食

武式太極拳攬要

指。

（圖九四）

動作二：右腳下落，腳尖點地，兩手隨落手心向下按，合於腹前。（圖九五）

四十、左起腳
面向東北

動作三：以右腳為軸，身隨腰左轉面向東北，隨身轉兩手交叉於胸前，左手在外，右手在裡，掌心向裡，兩腿左虛右實，左膝提起，腳尖下垂，沉肩、垂肘，向東北踢起，腳背繃平，左腳踢時，提頂、吊襠，兩手平肩左右分開，左臂與左腿方向一致，踢腿高度與腰平，左手略低，鬆肩、沉肘，眼視左手食指。

（圖九六）

動作四：左腳下落，腳尖點地，兩手隨落手心向下按，合於腹前（圖九七）

要領

左手與左腳，右手與右腳要有相吸引之意，分清虛實腳步，踢腳時不可俯、仰、側，只有虛領、頂勁、氣沉丹田，身體才能保持平衡。

転身蹬脚

践步栽捶 }二式一個節序（圖九八——一零一）

四一、轉身蹬脚

面向西

動作一：左腳落於右腳後，右腳裡扣，兩手按於腹前，身隨腰跨左轉，面向西，右腳踏實，左腳尖點地，兩腿左虛右實，隨身轉兩手交叉於胸前，兩腿微屈，目光向前。（圖九八）

動作二：右腿屈膝踏實，左膝上提，腳跟發力前蹬，同時右腿漸漸起立，鬆肩、沉肘，兩手左右分開，左手與肩平，右手略低，左手與左腿蹬腳的方向一致，高度與腰平，目視前方。（圖九九）

四二、践步栽捶

動作三：左腳落下，右腳上步，兩手隨身動，左手畫一小圓形於腹前，右手畫一個稍大點的圓弧形於臉前，兩腿微屈。左腳再向前邁步，腳跟著地，左手向下於腹前，右手上舉與臉平。（圖一百）

動作四：左腳踏實，右腳跟步，腳尖點地，同時左手畫一弧，向左摟過按于左膝旁，手心向下，右手由掌變拳由右耳旁隨身中間栽出，拳心向下，身軀下蹲，沉肩、鬆胯，眼往前平視。（圖一零一）

要領

轉身蹬腳：注意虛實腳的轉換，腰腿結合，不前俯後仰，左右偏斜。

踐步栽捶：運動時，腹、背用意鬆開，彎腰下蹲時，沉腰胯，意氣順揹運行。 臀忌外突。

翻身二起 }二式一個節序 （圖一零二──一零五）

退步披身

四三、翻身二起 （圖一零二）

面向東

動作一：身體直起，以右腳為軸向右後翻，手隨身轉，右拳變掌於胸前，左手於腹前，右手在前左手在後。 左腳向前邁出，隨即踏平成弓步，右腳跟蹬地，同時兩手相互畫弧（圓形）左手在前，右手在後。

（圖一零二）

動作二：左腳踏平，以左腿為重心，左手向後上畫弧至腦上。鬆肩、沉肘，右膝提起，腳背繃平，向前向上踢，右臂與右腿一致，右手有拍打之意高於腰平。目視東方。（圖一零三）

四四、退步披身

面向東

動作三：右腳落至左腳後，左腳後退一步，手隨身動兩手後擺，隨之右腳向前邁步，兩手隨腰向前按去。（圖一零四）

動作四：右腳向左腳靠攏，腳尖點地，兩手於腹前，手掌向下按，鬆肩，沉肘。眼視東方。（圖一零五）

要領

翻身二起：前後手保持平衡，右手右肘用意下沉，身、手、步法上下協調相隨。虛實腳步。

退步披身：退步時，身、手、腿協調相隨，注意身體的折疊轉換。

伏虎
巧捉龍　｝　三式一個節序
踢一腳

四五、伏虎（圖一零六）

面向東

動作一：左腳踏實，右腳向前邁出，腳跟著地，隨之踏平成弓步，兩腿左實右虛，左腳跟蹬地，同時

（圖一零六——一零九）

兩手隨身向前按去，手心側向上，眼視右手指。

四六、巧捉龍（圖一零七）

面向東

動作二：左腳踏實，膝屈坐實，右腳收回於左腳旁，腳尖點地，兩腿微屈，鬆腰胯、鬆腹、眼視東方。

弧，手心朝上，左掌在上手心向下，兩手隨身後移，手心相對，兩腿左實右虛，右掌裡旋向腹前畫

動作三：右腳外扣，手隨身右旋，左腳上步，腳尖點地，兩腿右實左虛，兩手相對畫弧，左手在下，

手心向上，右掌在上手心向下，兩手心相對，兩腿微屈，鬆腰胯、鬆腹、眼視東方。（圖一零八）

四七、踢一腳

面向東

動作四：身隨腰微左轉，重心移至右腿，屈膝坐實，兩手相交，左腿提起，向前上踢，腳背要繃平，

同時兩肩要鬆，兩掌左右分開，掌心向外，右手與肩平，左手略低，左臂與左腳踢出的方向一致，眼視左

手指。（圖一零九）

要領：

伏虎：鬆腹，身法不變，身、步、手一致，上下俱動。

巧捉龍：注意身體的折疊轉換，兩手與兩腳的變化。

踢一腳：注意身體不可前俯後仰，提頂、吊襠，保持立身中正，八面支撐之勢。

四八、轉身蹬腳（圖一一零──一一三）

面向東

動作一：左腳落下，以左腳為軸身隨腰向右旋轉，面向南，兩手於胸前，手心側向下，目光隨身轉向前。（圖一一零）

動作二：右腳為軸，左腳上步，身隨腰轉向西北，兩手隨身動，目光向前。（圖一一一）

動作三：以右腳為軸轉向東，兩手交叉，手隨身動，左腳踏實，兩腿微屈，鬆腰胯，兩腿左實右虛。（圖一一二）

動作四：右膝提起，右腳跟向前蹬，鬆肩、沉肘兩手左右分開，右臂與右腿方向一致。眼視東方。（圖一一三）

要領

四八式同四一式要領相同。

四九、上步搬攔捶　　動作要領同十二式參看　（三一──三三）

五十、如風似閉　　動作要領同十三式參看　（三四──三七）

五一、回頭抱虎推山　　動作要領同十四式參看　（三八──四一）

五二、手揮琵琶
五三、懶紮衣　　}三式一個節序　參看　（圖四二──四五）

動作、要領同十五式、十六式。本式面向西北

斜單鞭
提手下勢 ｝二式一個節序

五四、斜單鞭（面向西南）五四式（面向西）參看（圖十一—十三）唯角度不同。

五五、（面向西）參看（圖八五）動作要領相同。

五六、野馬分鬃（圖二一四—二一七）
面向西北—西南

動作一：左腳向西南方邁出，腳跟著地，兩腿左虛右實，隨之踏平成弓步，鬆肩、沉肘、鬆胯，左手經右腹向上向左畫弧於額前，手心向外，豎掌、坐腕，右手從額前向下向左，弧形推按于左腹前，虎口向上，右腳隨身跟步，腳尖點地，兩腿微屈。（圖二一五）

動作二：左腳裡扣，身隨腰右旋於西北方，右腳向前邁出，腳跟著地，隨之踏平，成弓步，兩腿左實右虛，鬆肩、沉肘、鬆胯，右手從左腹前向右上畫弧於額前。手心向外，豎掌、坐腕。左手從額前向下向右弧形推按於右腹前，虎口向上，左腳隨身跟步，腳尖點地，兩腿左虛右實。

動作三同動作一。

動作四同動作二

要領

兩手運動有圓活性，左右運動一線貫穿，身法、步法均勻，以腰為軸。此式邊前進邊進攻，眼神隨手左顧右盼，此式有棚、有靠、有實、有虛。

動作、要領同五七式同十五式　五八式同十六式

五八、懶紮衣
五七、手揮琵琶 ｝二式一個節序　參看四二——四五（面向西）

五九、單鞭
六十、提手下勢 ｝二式一個節序　參看（圖八二——八五）（面向南）

動作要領五九式同三三式　六十式同三三式

心一堂　武學傳承叢書

面向西南

動作一：身隨腰向右旋面向西南，兩腿左虛右實。左掌裡旋向上畫弧，右掌裡旋從上向下畫弧，兩手在胸前，左手在上，右手在下，手心朝裡，胸略涵。

動作二：左腳向前邁步，腳跟著地，兩腿左虛右實。鬆肩、沉肘、鬆腰胯，手隨身動，兩掌同時外旋側掌於胸前，目光向前。（圖一一八）

動作三：左腳踏平，成弓步。右腳跟蹬地，兩股用力，臀部前收，尾閭正中，兩掌外旋，左上舉橫於額前，手心向外，右手從胸前推出，兩虎口遙遙相對，兩臂微屈，鬆肩、沉肘，意往上升，氣往下沉，眼視左手食指（圖一一九）

動作四：屈膝坐實右腿，兩手隨身動分別向下畫弧，兩掌下按左右胯略涵胸，鬆肩、沉肘、鬆腕，氣沉丹田，小腹內斂，隨之兩掌外旋向前畫弧，左臂豎直，手心向右，右手裡旋，手心向上，合于左肘下，右腳跟步，腳尖點地，兩腿微屈。（圖一二零）

六二、玉女穿梭（二）（圖一二一—一二五）

面向西南

動作一：右腳提起落至左腳後，以左腳跟為軸，向右後旋轉，兩腿左虛右實。同時右臂由左肘下護繞左大臂穿過左肘，即由掤勁至胸前，左臂從右臂裡側穿下，兩手心斜向上，右手在上，左手下（圖一二二）

（圖一二二）

動作二：右腳向東南方邁出，腳跟著地，兩腿左虛右實，同時兩掌裡旋，成側掌，兩腿微屈，目光向前（圖一二三）

動作三：右腳踏平，成弓步。左腳跟蹬地，兩股用力，臀部前送，尾閭正中，同時兩手向外旋，右手橫於額前，手心向外，左手從胸前推出，兩手虎口遙遙相對，兩臂微屈，鬆肩，沉肘，意向上升，氣往下沉。眼視右手食指。（圖一二四）

動作四：屈膝坐實左腿，兩手隨身動分別向下畫弧，兩掌下按於左右胯上，略涵胸，鬆肩、沉肘、鬆腕，氣沉丹田，小腹內斂，隨之兩掌外旋，向前上畫弧，右臂豎直，手心向左，左手裡旋，手心向上合於右肘下，左腳跟步，腳尖點地，兩腿微屈。（圖一二五）

六三、玉女穿梭（三）

同六一式。玉女穿梭（四）同六二式動作要領相同，唯方向不同。（面向東北）（圖一二六——一三三）

向西北）

身微右旋，向後移，右腿與腰胯同時下蹲，左手從左腿內側上提，鬆肩、沉肘，右手自然上舉，上身要直，鬆胯、豎腰、目光向前。

要領

（下勢）下蹲時，膝蓋與腳要一致，腰鬆豎直，上身不可前俯後仰，左右搖晃，胯要沉，身軀要自然垂直。

左更雞獨立
右更雞獨立
}二式一個節序（面向東）（圖一三五——一三八）

七二、左更雞獨立

面向東

動作一：身體前移直起，右腳跟上，腳尖點地，兩腿左實右虛，手隨身動，右手隨身起，經右胯向前上弧形舉起，左手隨身動向下，兩腿微屈，目光前方。（圖一三五）

動作二：左腳踏平，屈膝坐實，左手向左畫弧按于左胯旁，右手與右腿同時提起與胯平，左腿呈獨立步，右手有上托之意，與喉平，手心斜向上，右腳尖自然下垂，右肘與右膝相合，豎直於右膝上，立身中正，眼平視。（圖一三六）

七三、右更雞獨立

面向東

動作三：右腳下落踏平，兩腿左虛右實，右手先採後按，落於右胯旁，掌心向下，左手隨身動上舉，同時鬆腰胯，眼視前方。（圖一三七）

動作四：左膝提起與胯平，腳尖自然下垂，左手有上托之意，與喉平，手心斜向上，左肘與左膝相合，豎直于左膝上，立身中正，眼平視。（圖一三八）

要領：肘與膝上下相吸相引，提右腿時用意，將右胯提起，左腿亦同。須沉肩墜肘，坐腕。

七四、倒攆猴左

東北方向

七五、倒攆猴右

東南方向

七六、倒攆猴左　參看（圖五十──六五）

西北方向

八九、單鞭

九十、提手上勢 ｝二式一個節序 （面向南） 參看 （圖十一——十三）

八九式同四式　九十式同五式　動作要領相同

高探馬 （面向東南） 九一式同三七式動作要領相同 （圖一三九——一四零）

九一、高探馬

九二、對心掌 ｝二式一個節序 （面向東） （圖一三九——一四二）

對心掌

面向東

動作三：身微左轉，手隨身動，左腳向東邁出，腳跟著地，兩腿左虛右實，鬆肩、沉肘、胸略涵。隨之左腳踏平，成弓步。右腳跟蹬地，兩股用力，臀部前收，尾閭正中，左手上舉於額前，右手向前掤推，手心朝外，豎掌坐腕，意往上升，氣往下沉，眼視左手食指。（圖一四一）

動作四：右腳跟步，腳尖點地，兩腿左實右虛，兩腿微屈，鬆肩、沉肘、鬆腰胯，眼視前方。（圖

一四二）

對心掌：身、腰、腳一致，上下須貫串一氣，乃一整勁。

轉身十字擺蓮
踐步指襠捶 ｝二式一個節序 （圖一四三——一四六）

九三、轉身十字擺蓮
面向西
動作一：右腳提起，落至左腳後，身隨腰跨一起向右後旋轉，面向西，兩手隨身轉，交叉，兩腿左實右虛，左手下，右手在上，目光向前。（圖一四三）

動作二：左腳踏平，屈膝坐實，右膝提起，由腳尖自左下向右上擺踢，兩手左右分開，左手有拍打腳面之意，眼往前平視。（圖一四四）

九四、踐步指襠捶
面向西
動作三：右腳落下，左腳隨即向前進步，兩腿左虛右實，右腳跟步，接著左腳再向前進一步，腳跟著

地，隨之踏平成弓步，同時左手經胸前向右下摟過左膝落於左腿旁，掌心向下，右手掌變拳由腰際處向前下斜方擊出，拳心朝下，高於襠齊，眼視右拳。（圖一四五）

動作四：右腳跟步，腳尖點地，兩腿左實右虛，手隨身動，兩肩鬆開，眼視前方。（圖一四六）

要領

轉身十字擺蓮：十字手分開，右臂下沉，右腳向右擺，左手從左向右拍打要貫穿一氣，要適量。

踐步指襠捶：指襠捶，捶要放重（提輕放重）。身、手、步上下相隨，協調一致。注意步法的虛實轉換。

九五、右懶紮衣　參看　（圖六——九）

面向西北

九五式同三式動作要領相同，唯方向不同，本式面向西北角。

九六、單鞭

九七、下勢　}三式一個節序

九六式同四式動作要領相同，參看（圖十一——十二）

九七下勢動作四同七一式動作要領相同參看（圖一三四）

轉腳擺蓮
退步跨虎　　三式一個節序　　（圖一四七——一五零）
上步七星

面向東

九八、上步七星

方。（圖一四七）

虛，隨身起兩手收合於胸前，雙腕交叉，兩手心向外掤架，鬆腰、坐胯、鬆肩、沉肘、兩腿微屈，眼視東

動作一：左腿直起，成弓步，右腳跟蹬地，左腳鬆沉，踏實，右胯右腳前送，腳尖點地。兩腿左實右

面向東

九九、退步跨虎

動作二：右腳後撤一步，隨腰胯踏穩，左腳由實變虛，身微右旋再微左轉，後退半步，腳尖點地，同

時左手往左側下捋開按於左膝旁，右掌外旋弧形隨身往右上舉至額前，手心向外，豎掌坐腕，腰往下沉，眼視東方。（圖一四八）

一百、轉腳百蓮

面向東北

動作三：左腳左扣，身隨腰跨一起右旋轉至西南，左腳向北一步，身隨腰跨右旋轉，面向東北，右掌內旋，手心向下，兩虎口相對應，目光向前。（圖一四九）

動作四：左腳踏穩，右腳提起自左向右弧形左擺。兩手由右向左擺，手心向下，鬆肩、沉肘、胸略涵。眼往前平視。（圖一五零）

要領

上步七星：身隨腰上下相隨，身體不可前俯後仰，兩腿的步法，分清虛實。

退步跨虎：保持身法，協調相隨，不左右搖晃。

轉腳擺蓮：兩臂、兩腿上下左右協調相隨，旋轉時以腰帶腿鬆沉。

目光隨身轉。繼以右腳為軸，左手向下畫弧，右手從左臂下弧形穿出，兩手心斜相對。

海底撈月
彎弓射虎　〉三式一個節序　（圖一五一——一五四）
懷抱雙捶

一零一、海底撈月

面向東北

動作一：右腳落至西南，屈膝下蹲，僕步式，兩手隨身動攦按，兩手心向下於腹前（圖一五一）

一零二、彎弓射虎

面向東

動作二：身軀漸起，重心前移，右腿踏實，兩腿左虛右實，兩手隨身起左旋，面向東北，左腳向前邁出，腳跟著地，隨之左腳踏平，成弓步，兩掌變拳相向對拉，右拳與右耳齊，兩拳遙遙相向，兩臂微屈，鬆肩、沉肘，形如射箭，眼視左拳。（圖一五二）

一零三、懷抱雙捶

面向東

動作三：左腳收至右腳旁，隨即向前邁步，腳跟著地，隨之踏平成弓步，重心前移，身微左轉，兩拳隨身動，落至左右胯上拳心朝下。（圖一五三）

動作四：右腳跟步，腳尖點地，兩腿左實右虛，同時兩拳從腰際隨身向前重重擊出，兩拳眼相對與腹齊，鬆肩、沉肘，兩臂微屈，眼向前平視。（圖一五四）

要領

海底撈月：兩臂、兩腿與腰相隨，身體保持平衡，身、腰、腿一致。

彎弓射虎：彎弓射虎項朝前，倆手對拉，兩肩須順背鬆開兩手隨腰轉動。

懷抱雙拳：擊捶要重，注意身法的折疊轉換，腳步的虛實變化。

退步手揮琵琶
上步懶紮衣 ｝ 三式一個節序 （面向南） （圖一五五——一五六）
收勢

一零四、退步手揮琵琶參看 （圖廿二）
面向南

心一堂 武學傳承叢書

一零四式與八式動作要領相同，唯方向不同。

一零五式上步懶紮衣　參看（圖二一一五）

面向南

一零五、與二式懶紮衣動作要領相同，唯方向不同。

面向南

一零六、收勢（圖一五五——一五六）

動作四：兩手徐徐下落，自然站立

動作三：兩手下落至兩胯旁，兩手外旋畫弧約於肩平

要領

退步手揮琵琶同八式動作要領相同。唯方向不同。

收勢要領：並步時。兩胸放鬆，閉口屏息，氣沉丹田，眼視前方。

第三章、武式太極拳名人錄（以生年順序排列）

第一節　武禹襄史料疏證

本支七世諱河清公王樹柟撰墓表①

——邯鄲賈樸注釋，成都李正藩點評

諱②河清公，候選訓導③，精太極拳術，封中憲大夫兵部郎中④加二級，清廩貢生⑤，本支七世諱河清公。

王樹柟撰⑥墓表。

君諱河清，字禹襄，姓武氏。其上世太谷人⑦，明永樂時，始遷居直隸之永年⑧。曾祖諱鎮，字靜遠，武生，衛千總銜⑨。祖諱大勇，字德剛，武生⑩。父諱烈，字丕承，邑庠生⑪。俱以子孫貴，贈奉政大夫，晉通奉大夫⑫。祖妣氏張，妣氏趙，俱封贈夫人⑬。君同氣三人⑭，長諱澄清，次諱汝清，君其季也⑮。澄清咸豐壬子進士⑫，河南舞陽縣知縣⑯。汝清道光庚子進士，刑部員外郎⑰。瞻材亮跡，並聲於時⑱。君博覽

書史，有文炳然，晃晃垾伯仲⑲，而獨擯絕於有司，以諸生終⑳。道光二十九（一八四九）年，朱侍郎㟃峴視

學廣平㉑，能君文，以為老宿，晃同試生，將選貢成均㉒，而是時，祖墓適陁陷於盜㉓，當事某稽，不即貞

治㉔，憤爭於庭，繼以號泣，卒以戇直忤某。㩦其行，上之學使㉕。時榜且發矣，竟鏟君名，而易以他人之

不逮君者㉖。君既不幸見黜，復連試京兆，再薦再黜㉗。幡然曰：「得之不得命也」，竭力目心思，囚神瘁

形，壹從事於畢世不可知之命，而與曩昔聖賢所謂『求則得，捨則失』者，竟死慎倒而罔知一返，其在我

者之所為，此何為者哉」㉘！於是絕進取志，迥迥獨達，以才幹志行為當世大人所器㉙。至庚申、辛酉，呂文節

公昶熙，河南巡撫鄭公元善又皆禮辟，肅書幣招入軍幕，以母老辭㉚。當是時，智謀勇功懷奇赴會之士，雷奮焱合，角強力以攖

公賢基奉朝廷命督師拖發賊江右，蕭書幣招入軍幕，以母老辭㉚。當是時，智謀勇功懷奇赴會之士，雷奮焱合，角強力以攖

國家之急，往往朝為匹夫，暮為卿相㉜。若承而掇之，其接響附景，錚鏗霅煜於其間者，尤不可以指屈計

㉝。君獨深自孫辟，寥居洿處，以譯其躬，而養其親，卒抱其才略，一無所施以沒㉞。噫！可悲也已㉟！君

年六十九，以光緒七年（一八八一）三月二十八日葬於永年南大堡村之原㊱。以子貴，封文林郎㊲。初娶翟

氏，繼娶史氏，皆封贈孺人㊳。以佽晉中憲大夫，配晉恭人㊴。子五人，用康，郡庠生，候選府經歷㊵，用

懌，舉人㊶，用咸，縣學生，候選鴻臚寺序班㊷；用昭，縣學生，用極，國學生㊸。女二人，長適同邑國學

生李裕芳，次適磁州諸生柴翰文㊹。孫昌緒（早亡）。延緒，進士，翰林院庶吉士，湖北京山縣知縣㊺；用

傳緒，郡庠生，河南候補縣丞㊻。季緒、其緒、炳緒、金緒、萊緒、壽緒、長緒、祥緒、興緒、輔緒、茂

緒、周緒，凡十五人。新城王樹枏表於其墓曰：余過廣平，廣平人稱孝友以飭其子弟，為堉藝者，必舉永年武氏⑰。既取君之子所為狀而讀之，然後知君之行，與君之志之大也。爰述其大凡，使歸而鑱之石⑱。

注釋

① 墓表——即墓碑，碑樹立在墓前或墓道內，記錄已故者的家世、籍貫、功名、官爵及主要事蹟。後來稱刻在墓表上之文為「墓表」，成為文體之一。

② 諱——對君主、尊長輩的名字，或人已故後書其名，名前稱諱，以示尊敬。

③ 候選——經考試得到的官職，到吏部報到，聽候選用。訓導——學官名，明、清府、州、縣皆置訓導，協助同級學官教育所屬生員。

④ 中憲大夫兵部郎中加二級——是以「子孫貴」而封贈的榮譽銜，非實職。明、清各部均設郎中。中憲大夫為正四品官員，郎中為正五品官員

⑤ 廩貢生——科舉制度中，生員（秀才）若考選升入京師國子監讀書的，則不再是本府、州、縣的生員，而稱為貢生。經歲科兩試一等前列的為廩生，二者兼得則為廩貢生。

⑥ 王樹枏——（一八八一——一九三六）河北新城人，字晉卿，十五歲中秀才，二十歲取拔貢，光緒

進士，二十三歲時，被畿輔通志館聘為修撰。李鴻章謂王為宋朝以來，蘇軾後第一人，官至新疆布政使，政績卓著。民國期間，任清史館、國史館總纂。一九二八年應張學良之聘，任職東北萃升書院。「九·一八」後辭職，以示憤慨。享年八十五歲，無疾而終。

⑦太谷——縣名，在山西省太原盆地東南部。

⑧明太祖朱元璋死後，皇太孫即位，是為明惠帝，惠帝削藩，先後廢周王、齊王、代王、湘王等。時朱元璋第四子燕王朱棣，起兵「靖難」，一四零二年奪取帝位，即明成祖永樂帝。由於「靖難」之戰中，冀南平原殺戮過多，人口驟減，其後由山西省大批移民，武禹襄之上世於此期間從山西遷到直隸永年。直隸——明永樂時稱京師地區為直隸，清初置省，一九二八年改為河北省。

⑨武生——武科考入之生員，稱武生，又稱武秀才。衛千總衛——明、清軍區名，一府設所，連府設衛。如天津衛，一衛約五千六百人，由都司率領，都司之下，有守備、千總。千總——官名：官吏階位日衛，清制，千總位次於守備，與今之中尉相等。

⑩大勇——字德剛。《永年縣志·鄉賢》：「弱冠入郡庠，遇事果斷有力，有艱巨事，郡司延主辦，從容措之裕如也。邑人有爭產幾構訟，大勇一言立解，有以患難告者，必極力拯恤之，軼事甚多，邑人至今稱道不衰。」

⑪邑庠生——明、清時稱縣學為邑庠，庠，古學校之名，庠生即生員。

⑫　俱——都。大夫——清代高級文職階官（從正一品到從五品）稱大夫，武職則稱將軍。此句是說武禹襄的曾祖、祖父、父親均以子孫貴而被贈封的榮譽銜。第一次贈奉政大夫，為文職正五品封階，後又晉贈為通奉大夫，為文職從二品封階。晉——作進解。

⑬　妣——母，後來只用於亡母。祖妣——亡祖母。夫人——明、清一品、二品官員之妻均封夫人。

⑭　同氣——指同胞兄弟。

⑮　季——兄弟排行最小者曰季。時人稱武禹襄為「武三先生」，君——指武禹襄。

⑯　咸豐壬子——即咸豐二年（一八五二年）。進士——明、清均以舉人經會試考中者為貢士，由貢士經殿試賜出身者為進士。知縣——唐始設知縣，西元一九一二年後改稱縣知事，後改稱縣長。

⑰　道光庚子——即道光二十年（一八四零年）。員外郎——與郎中統稱郎官，郎中正五品，員外郎從五品。六部各司郎中為長官，員外郎為次官。

⑱　這二句說：兄弟二人的令人敬仰的才幹，一生顯赫的政績，一併為當世所稱道。

⑲　炳然——顯著，顯赫。晃晃——明顯。埒——與……相等。伯——長兄。仲——次兄。這三句說，武禹襄博覽書史，所作文章，文采煥發，很明顯文才與其二兄相等。

⑳　擯絕——排斥。有司——官吏，古代設官分職，事各有專司，故稱有司。諸生——生員，生員有增生、附生、廩生、例生等名目，統稱諸生。以諸生終——僅僅以生員終其一生，作者有惋惜、不平之意。

㉑道光二十九年——即己酉年（一八四九年）。朱崟——（一七九一——一八六九），雲南通海人，字仰山。嘉慶進士，後官迭署禮部、兵部尚書。清制尚書從一品，侍郎正二品。廣平——永年縣當時為廣平府治所在地。

㉒能君文——欣賞武禹襄的文才。老宿——老成博學的儒者。冕同試生——古代統治者舉行吉禮時所穿的禮服曰冕服，冕同而服異，冕為禮帽。這裡是指雖認為武禹襄是老宿，但仍與考生一樣對待，進行考選。選貢——清代從學行兼優的生員中考選拔貢、優貢，中者入國子監。拔貢、優貢經朝考合格，可以充任京官、知縣或教職。成均——即國子監，又稱天子所立的大學。

㉓阤（同舵音）、陊（同奪音）——塌陷的意思。這句話說：正在這個時候，祖墓被盜，遭到了破壞。

㉔當事——當權者。稽——拖延。貞治——正確的處理。這二句說：掌管此事的當權者某人，一味拖延，不能及時地正確處理。

㉕卒——最後。戇直——剛直。忤——抵觸、觸犯。敠——短，不足，引申為不滿意他的行為。——即學政，清代每省設學政，掌管本省生員考課升降之事。這幾句的意思是：與當事某憤爭於公庭，最後某人認為觸犯了他，不滿意武禹襄的憤爭，遂上告於學使。

㉖鏟——剷除。不逮——不及。

㉗黜——貶退，指不錄取。復連試京兆——再經推薦到北京考選。

㉘幡然——迅速轉變的樣子，《孟子·萬章上》：「既而幡然改曰」。力目——目作「看」解，力目有「苦讀」之意。囚神卒形：囚——拘束，孟郊《冬日》詩：「一生虛自囚。」卒——瘁——勞累。壹——專一。「求則得，捨則失」——語出《孟子·告子上》。死——死守，不靈活。偵倒——同「顛倒」。罔——不。

這個語段是武禹襄所說的話，意譯為白話：很快轉變過來，說：「得到得不到是命的問題，終日地苦讀冥想，傷神勞形，一味地從事於不可捉摸的命運，而對於從前聖賢所說的『求則得，捨則失』的名言，竟然死按著這已被顛倒的道理走下去而不知返回，這竟是我所作過的事，這算幹什麼呢？」

【點評】

武禹襄在考選中，不幸見黜，且再薦再黜，已深知官場之腐敗與黑暗，其「求之不得」，乃官場使然也，非命也。今以命為托詞，而不直指官場之弊病者何也？此蓋因武禹襄怯與直言：或武禹襄無所畏懼，可直言不諱，而王樹柟亦不敢書之於墓表也。

㉙迥迥——通達。迥迥獨達，語出楊雄《太玄經·達》：「中冥獨達，迥迥不屈。」大人——指高官

貴族、德行高尚的人。

㉚呂文節公賢基——呂賢基，字鶴田，安徽旌德人，道光進士。咸豐壬子（一八五二年），太平軍興，為鎮壓太平軍，時任吏部侍郎曾國藩奉命至湖南辦理團練，任辦理團練大臣，後擴編為湘軍。呂賢基並不想回老家，但為向咸豐表示忠心，乃讓其老鄉翰林院編修李鴻章代為寫一奏摺，表明願為國家效力。咸豐乃召見於他，問其有何要求？呂言，應讓李鴻章隨其前往。同時，呂以己之名義，蕭書幣與武禹襄，邀贊戎機，武禹襄以母老辭。

一八五三年三月，呂賢基攜李鴻章馳赴安徽督辦團練，九月，呂獨至舒城、桐城一帶，招募團練，旋駐舒城。十一月二十九日，太平軍攻克舒城，呂投水死，謚文節。而李鴻章至一八五三年底，已有軍隊千餘人，在與太平軍作戰中，發展自己的勢力，為以後創編淮軍打下基礎，一八五四年被提拔為知府，一八五五年，升道府，一八五六年加按察使，一年升一級，成為抵抗太平軍的重要人物。髮賊——指太平軍。江右——指長江下游以西地區。捍——抵禦。蕭書幣——恭敬地備好書信和錢幣。

㉛庚申——即咸豐十年（一八六零年）。辛酉——即咸豐十一年（一八六一年）。捻匪——捻本為聚合成股之意，「捻子」是清中葉以後，在安徽、江蘇北部，和山東、河南、湖北邊境府縣發展起來的貧苦農民反封建團體，後與太平軍合流，常活動於冀、魯、豫邊境一帶。畿南——畿指京城管轄的地區，畿南

劉申甯教授《研究李鴻章歷史》中的一段）

（引自近代史專家

泛指北京以南。毛昶熙——字旭初，河南武陟人，道光進士，咸豐時，以左副都御史銜督辦河南團練圍攻捻軍，光緒初官至兵部尚書。鄭元善——字體仁，號松峰，河北廣宗人，道光進士，因「剿捻有功」，升河南巡撫，曾與欽差大臣勝保、僧格林沁親王，直隸總督劉長佑等創辦大（大名）、順（順德，即今邢臺市）、廣（廣平，即今永年縣）三府團練會，與武禹襄為世交，請武禹襄出任「三府團練會首」一職。

禮辟——以禮徵召引進，一般召高才重名可躐等而升者曰禮辟。

㉜懷奇赴會——胸懷奇謀大略，往赴折衝尊俎的會議，運用外交手段，在杯酒之間制勝敵人。焱——同飆，疾風。楊雄《長楊賦》：「焱騰波流。」角——較量，諸葛亮《絕盟好議》：「便當移兵東伐，與之角力。」攖——接觸，在此作「排除」。「解救」解，蘇軾《思治論》：「攖萬人之怒，排舉國之說。」卿相——指高級的官階或爵位。這六句是說：「在這個時候，富有智謀，在戰場上勇於立功的人，或者是胸懷奇謀大略，往赴折衝尊俎會議的人，都可以雷霆萬鈞，迅速奮發之勢，強勁抗爭，力挽狂瀾，解救國家於危難之中，那麼早晨雖然還是一個布衣，晚上就可能被封為卿相了。」

【點評】

咸豐年間，正值太平軍、捻軍（後亦歸太平軍管轄）與盛之際，而清朝正處於危急存亡之秋。曾（國

藩）、左（宗棠）、胡（林翼）、彭（玉麟）都以文人投筆從戎，以其文韜武略，屢建奇功，扶滿清於不倒，後均得為卿相。以武禹襄之才幹志行，如參與國家大事，其仕途必不可限量。

㉝ 承——順著，藉機，亦同「乘」。掇（同奪音）——摘取，拾取，《詩經·茉苢》：「采采茉苢，薄言掇之」。

響——回聲。景——同「影」。掇響附景——《淮南子·兵略》：「夫景不為曲物直，響不為清音濁，觀彼之所來，各以其勝應之」。意思是：影子不會依據彎曲的東西而變直，回聲不會使清音變濁，細察敵人所來的形勢，用相應所能取勝的策略來對付它。《管子·任法》：「下之事上也，如響之應聲也；臣之事主也，如影之隨形也」。

錚——同征音，錚錚，等於說「響噹噹的」，《後漢書·劉盆子傳》：帝曰：「卿所謂鐵中錚錚，傭中佼佼者也」。鏗（keng），象聲詞，形容響亮的聲音。鏗鏗——金響聲喻名聲之高，霅煜——光明閃耀的樣子。這四句是說：如果乘這個機會接受邀請，像那些輔佐軍機，施展才能，從而獲得聲名和榮祿的人，更不是屈指可數得清的。（意思是，那可多得很啊！）

【點評】

【點評】

此四句中有三句是作者參照漢班固文《答賓戲》：「其餘焱焱飛景附，霅煜其間者，蓋不可勝載」三句

武式太極拳攬要

135

演變而來。文字均不直敘其事，而以比、興的手法，借物譬喻，起了文詞簡潔，含義豐富，給人聯想的作用。「承而掇之」意思是說：武禹襄如乘數次「禮辟」之機，參與幕僚，那就像「拾芥」，拾點小草那麼容易，因為是人家來求自己的啊。作為幕僚，同樣可以施展才能，即使作不到卿相，那聲名榮祿一定是唾手可得的。按：清朝道台以上的官員所聘之幕僚係高級幕僚，大都有高級功名，也有以秀才之身，特別出色，為人所器重的。高級幕僚有權有勢，常能立大功於當世。晚清很多大臣都作過幕僚：如李鴻章當過曾國藩的幕僚；左宗棠當過駱秉章的幕僚；袁世凱當過山東巡撫張曜的幕僚等。清代許多著名人物和民國以來的許多名人的先世都當過幕僚。

㉞ 君獨——指武禹襄自己。深自——很自在。孫——同遜，作遁解。辟——避世，指隱居不出。寥——寂寞。洿——低窪積水的地方，永年為水鄉，此語雙關，以比喻淡泊名利，無意仕途。澤——潤澤，引申為修養。卒——終於。沒——通「歿」，死亡。

㉟ 噫——感歎之詞，略相當於「唉」。悲——憐憫，悲傷。有聲無淚一曰悲。也已——感歎語氣。兩個語終詞相加表示悲傷之甚。全句為：「唉！多麼令人悲傷啊！」深表《墓碑》作者的惋惜之情。

㊱ 光緒七年——即辛巳年（一八八一年）。原——在此作墓地解。

㊲ 文林郎——明、清正七品「文官封贈之階」，非官職。

㊳孀人——明、清七品官員之妻的封號。

㊴恭人——明、清四品官員之妻的封號。

㊵郡庠生——科舉時代稱府學為郡庠，郡庠生亦即生員。府經歷——官名，清通政司、都察院、布、按、監三司及各府均設置經歷，掌出納文移。

㊶舉人——明、清兩代每三年一次在各省城舉行考試，凡本省生員與監生、蔭生、貢生等均可應考，考中的稱為舉人。

㊷縣學生——在縣學學習的生員。鴻臚寺——官署名，職掌朝祭禮儀之贊導。序班——掌管禮儀的官員。

㊸國學生——在國子監學習的生員。

㊹適——嫁。同邑——本縣。磁州——現河北省磁縣。

㊺延緒——武延緒（一八五一——一九一七）字次彭、號亦蝯，光緒進士，湖北京山縣知縣。武昌起義告歸。任官六年，案無宿事，獄無抑民。京山地處漢水，與民共同築堤，縣人命名曰：「武公堤」。武昌起義告歸。任官六年，案無餘資，存書甚多，精書法，擅考據之學，亦學太極拳，但未深研。翰林院——官署名，掌編修國史，以及草擬有關典禮文件等，明清以翰林院為「儲才」之地，在進士中選拔一部分入翰林院。進講經史，以及草擬有關典禮文件等，明清以翰林院為「儲才」之地，在進士中選拔一部分入翰林院。

庶吉士——選新進士之優於文學書法者入院，稱翰林院庶吉士，與翰林院中之侍讀、侍講、修撰、編修等

官，統稱翰林。

㊻候補——清制，沒有補授實缺，在吏部候選，稱候補。丞——官職，漢制，每縣置丞一人，以佐縣令，明以後則稱為縣丞。

㊼飭——通「敕」，告誡、吩咐。埻——標準，箭靶子的中心。臬（同聶音）——古代觀察日影的標杆。這兩字的含義，是指做人的準則。這四句是說：「我從廣平府經過，聽說廣平府人凡是以『孝友』來教育他們子弟的時候，拿什麼做度量的標桿呢？那一定是以永年的武家做標準。」

㊽既——既然。君之子所為狀——武禹襄之子為其父所作的「行狀」。行狀為舊時死者家屬敍述死者世系、籍貫、事蹟的文字。爰——在此作連詞用，表示承接，說明後一事接著前一事發生，故有「既……爰……」的格式，亦即「既然……於是……」。爰作於是，就解。大凡——大概。鑱——刻。鑱之石——刻在墓碑上。

【點評】

總覽王樹枏所著之墓表，文章之中心乃為武禹襄一生來未能展其才略而為之痛惜。文之前段「君博書史，有文炳然，……以諸生終，」是為之一惜也；文之中段「君既不幸見黜，復連試京兆，再薦再黜，」

是為之再惜也。」文之後段，未出而為幕僚，「卒抱其才略，一無所施以沒，」是為之三惜也。卒得出「可

悲也已」之結論。噫嘻！是乃不知武禹襄者也，是僅知其才而不知其志也。呂賢基之敗於太平軍，非將之

不多，兵之不勇，乃謀略之失算也。設武禹襄出而為其幕僚，施其謀略，則清軍可以不敗，呂公可以不

死，武禹襄亦得以立功升遷，然武禹襄之志不在此。經一點再點之事，武禹襄已深知官場之中，腐敗無能

者眾，忠誠正直者少，故既不屑涉足以合汙，更深惡殺戮以邀功，此其道德崇高，仁義至盡所使然，亦為

武氏太極拳之傳人所仰之為楷模者也。

武禹襄終能「絕進取志，迥迥獨達」，一生究心太極拳術為事，創武氏太極之獨特流派，著太極拳術

之經典著作，名噪當時，流傳萬世，此乃極為可喜之事，焉能謂之可悲也哉！

惜王樹枬不諳太極拳術，復受當時「重文輕武」之影響，對武禹襄在太極拳方面所創之豐功偉績，未

能提及片紙隻字，若曰惋惜，此則可謂惋惜者矣。

《武禹襄墓表》為記載其生平之第一手史料，對其家世嫡系，及每人之功名官爵，述之甚詳，並通過

其博通書史，名重當時，而表彰其才志幹行。武禹襄在究心太極拳術之外，一生事蹟之犖犖大者，悉備於

此矣。刻之於石，以垂久遠，故此史料，彌足珍貴。以之與諸多專述武事之《武禹襄小傳》共同研究，將

足以全面認識武禹襄之品德與才能。

按：作者為武禹襄《墓表》作注釋三十九條，寄成都請正藩師弟閱正，因武禹襄是正藩曾祖啟軒公的

母舅，讀之有感，為幫助讀者瞭解武禹襄始祖的生平事蹟，參考近代史有關資料增補注釋九條又作解讀和點評，以饗讀者。

又按：編者走筆至此，有不能已於言者，特表出之，聊表謝忱。武禹襄出身富有之家，上有兩位兄長，一為部郎，一為縣令，下有一子為舉人，一孫為進士，翰林院庶吉士。（後為縣令）生當清末內憂外患，戰亂年代，雖功名不得意，但憑他才幹志行，為當道大人所器重。本有兩次被蹠等提擢的機遇，但他不甘心於參加屠殺人民的內戰，糞土高官，一一堅辭不就，終身以研究太極拳為事，終成一代武派太極拳開山始祖。他的拳論，被當代奉為經典著作，他的高尚品德，堪稱我們學習的楷模。長兄澄清，以八十四歲高齡，筆耕不輟，他的遺作有《跋》一文，專述太極拳的歷史。這在眾說紛紜，莫衷一是的今天，有惠後學，功不可沒。仲兄汝清，身為京官，選賢舉能，介紹楊派太極拳創始人楊祿禪先生到京教拳，遂獲盛名。從此，太極拳逐漸推向全國。至七十年代，漂洋過海傳到很多國家，這在增強人類體質，擴大我們國家的影響，都起到了很大的作用。武氏三兄弟對太極拳的建樹，可謂功莫大焉。

現河北省人民政府公佈永年縣廣府鎮武禹襄故居為重點文物保護單位，已修繕一新，供中外人士參觀瞻仰。

武式太極拳創始人武禹襄史料之二

先王父廉泉府君行略

八孫萊緒

先王父諱河清，字禹襄，號廉泉，永年人。性孝友，尚俠義①。廩貢生，候選訓導。兄弟三人：長澄清，咸豐壬子進士，河南舞陽縣知縣；次汝清，道光庚子進士，刑部員外郎。瞻材亮跡，並聲於時。先王父其季也②。

先王父博覽書史，有文炳然，晃晃垿伯仲③，而獨擯絕於有司④，未能以科名顯。然以才幹志行，為當道所器重。咸豐間，呂文節公賢基，肅書幣邀贊戎機，以母老辭。尚書毛公昶熙，巡撫鄭公元善，又皆禮辟不就。惟日以上事慈闈⑤，下課子孫⑥，究心太極拳術為事。

初，道光間，河南溫縣陳家溝陳姓有精斯術者，急欲往學。惟時設帳京師往返不便⑦，使里人楊福同往學焉⑧。嗣先王父因事赴豫，便道過陳家溝，又訪趙堡鎮陳清萍⑨，清萍亦精是術，後，先者，研究月餘，奧妙盡得。返里後，精益求精，遂神乎其技矣！嘗持一杆舞之，多人圍繞，以水潑之，而身無濕跡。

太極拳自武當張三丰後，雖善者代不乏人，然除山右王宗岳著有論說外，其餘率皆口傳，而鮮有著作。

先王父著有：《太極拳解》、《十三總勢說略》。復本心得，闡出《四字訣》，使其中奧妙不難推求，誠是技之聖者也。得其傳者，惟李王姑之子：李經綸、李承綸兄弟也⑩。

八 孫武萊緒謹述

萊緒：號小宣，用昭之子，前清秀才。工詩詞，精書畫。曾為陳家溝陳德瑚之孫承五書屏七律一首（從略）。武陳兩家關係密切，歷久不衰。此為唐豪先生一九三零——一九三一在承五家調查太極拳史時親見之。

注釋

① 尚俠義：凡能仗義扶弱抑強者曰俠義。尚：崇尚。

② 季：兄弟排行老么者曰：季，時人稱武禹襄為「武三先生」。

③ 炳然：明顯，顯著。坍：相等。謂禹襄從其文觀之，很明顯與其兄文才相等。

④ 擯：排斥，棄絕。有司：古代設官分職各有專司，因稱官職為有司。

⑤ 慈闈：舊稱母親住房為慈闈，此處謂侍奉孝敬母親。

⑥ 下課子孫：祿禪次子鈺、字班侯（一八三七——一八九二），曾從禹襄讀書。祿禪嘗問班侯讀書之

資稟如何，禹襄以為讀書不甚聰敏，習拳極為領悟。祿禪遂請禹襄多課以拳技，故班侯之技多得之禹襄。祿禪學於陳氏者為老架，姿勢寬大，而楊氏所傳有大架、小架之別者，以班侯學於禹襄者為緊湊架之故。

⑦設帳京師：詳見（《先王父廉泉府君行略》，（1）疏證）

⑧楊福同：字祿禪、楊氏太極拳創始人，永年南關人。

⑨陳清萍：清萍是趙堡太極拳第七代傳人，是關鍵性人物，授徒眾多。傳趙堡鎮和兆元（一八一零——一八九零），後稱和氏太極拳；永年武禹襄，後稱武氏太極拳，他二人都在京師任職。清萍傳任長春，長春又傳杜元化（字育萬，沁陽義莊人），上世紀三十年代初，著《太極拳正宗》傳世。

⑩經綸、承綸，均見後傳。

第二節 武澄清

武澄清（一八零零——一八八四），字霽宇，號秋瀛，永年城內人。兄弟三人，公居長。父諱烈，字丕承，以孝聞，少孤，家道艱難。澄清十八歲諸生，舌耕養母，兼課二弟讀書。道光甲午（一八三四）中舉人，主講秀洛書院，成才甚多。咸豐壬子（一八五二）考中進士，以知縣簽分浙江，告近改河南，甲寅（一八五四）任舞陽縣知縣，在任六年，政績卓著。聽斷明決，案無留牘，裁徭費以寬民，設書院以興教，捐廉補普濟堂經費，懲凶徒以安良善，實政及民。是以去官之日，士民臥轍攀轅者以萬計，備酒漿焚香而送者數十里。立德政碑於城東關，其慈惠感人如此。上擬調攉信陽，時咸豐己未（一八五九），時年五十九歲，以母老告歸。回籍後，上奉慈闈，下課子侄，絕跡公庭，不預外事，熱心地方要務，協修《永年縣志》，有詩文稿存世。他在舞陽縣北舞渡獲得《山右王宗岳太極拳譜》，由幼弟禹襄傳李亦畬，遂公諸於世，習練太極拳者皆奉為經典，為發展太極拳奠定了理論基礎。兄弟三人幼從父習紅拳，後改習太極拳。年逾大耋，耳目聰明，精神強固。遺文有：《搌字訣》、《釋名》、《釋原論》、《打手論》、《太極拳跋》等五篇論文。其中跋文是首次發現的，有文字記載的太極拳史重要資料，寫於仙逝前一年即光緒九年（一八八三），脫稿較晚，老三本均未載入。跋文沒有公開，只在內部傳閱，這是研究太極拳史的重要資料，彌足珍貴。享年八十有五，卒於里第。封通奉大夫兵部郎中加五級。有子二：長用章，官兵

部郎中，職方司行走加五級。次用禮，監生。三女適廣宗鄭紀修，紀修為河南巡撫鄭元善之侄。

摘自：《史夢蘭撰墓誌銘》，《李鴻藻撰傳》，《武勳朝傳墓表》。

史夢蘭：樂亭人，道光舉人。同治間曾國藩、李鴻章聘之不就。

李鴻藻：高陽人，咸豐進士，累官協辦大學士、軍機大臣。歷任禮、工、吏、戶等部尚書，母憂告歸，七詔奪情不起，卒封太子太傅，謚文正。

武勳朝：南樂人、刑部主事。

第三節　武汝清

武汝清（一八零九——一八八七），號畹蘭，字酌堂。兄弟三人，文章德義，競爽一門①，時有廣郡三武之稱。甫一載而孤，隨兄受業於夏蔭軒之門，年十七補郡弟子員，道光乙酉（一八二五）同年中舉人，庚子（一八四零）三十一歲中進士，才華橫溢，為當道大人器重，庚戌（一八五零）四十一歲題升刑部四川司員外郎。據《武禹襄傳》記載：「仲兄酌堂，亦酷嗜太極拳，每乘公餘之暇，練習數遍，名聞當時。刑部諸公極為欽佩其術，願執弟子禮而師事焉。酌堂未納，爰思同里楊祿禪為術亦精，於咸豐甲寅（一八五四）介紹京師在某府教拳，遂獲盛名。」同治初（一八六二），詔舉賢能，相國倭文端②薦公於朝。志行所學，想望豐裁，乃事不如志，西寧一役③桂冠歸來。初，野番滋擾，為邊民害。陝甘督辦，辦理乖謬，陳奏多誣。上命將軍薩迎阿未詳查辦，汝清與同部二人襄其事。督辦素多党援，始至甘肅，督辦及其門人，前後數次請見，均未許，隱與重賄，拒收。及抵湟④解到番眾，悉心推問，盡得督臣誣罔狀。隨商之將軍，據實奏聞。將軍曰：「君真正人」。嗣入都黨，黨羽勢眾，反噬⑤者無所不及，謂公查辦不實，議逮公堂審問。一時正人君子皆非其議，但無能為力。曾文正公⑥時署刑部侍郎，以正論折⑦，事平，公仍降一級。然上⑧由是知公，嘗諭⑨某大臣曰：「武某清正，若輩不如也。」時太夫人年高，遂乞歸養。同治戊辰（一八六八）西捻⑩攻進蘆溝橋附近，左文襄公⑪守土者慕其學行，聘主講清暉、瀅陽兩書院。

督師京輔，寄書招贊軍帷，不就。光緒乙酉（一八八五）以重赴鹿鳴⑫，恩加二品銜，至此多年冤案終得平反，可謂死而無憾焉。享年八十四歲，卒于里弟。

摘自：《武勳朝撰墓表》，《永年李氏家藏太極拳秘譜全集》

按：武汝清雖沒有教拳，也沒有拳論，但據《武禹襄傳》載：「仲兄酌堂，亦酷嗜拳藝，每乘公之服，練習數遍，名聞當時。刑部諸公極為欽佩其術，願執弟子禮而師事焉。酌堂未納，爰思及同鄉楊祿禪者，為術亦精，介紹京師，以故祿禪遂獲盛名焉。」他能選賢舉能，推薦楊祿禪晉京教拳，使太極拳傳遍全國，流傳海外，造福人類，其功甚偉。為使後人瞭解他的高風亮節，故亦列入名人錄中。

注釋

① 競爽一門：競：強也。爽：明也。言為一門爭光榮。

② 倭文端：名仁（一八零四——一八七一）字艮峰，蒙古正紅旗人，道光進士，翰林院掌院學士，同治帝師，歷任大學士軍機大臣，素以理學標榜，反對革新，為晚清頑固派首領，有《倭文端公遺書》。

③ 西寧一役：咸豐元年，陝甘總督琦善剿匪妄殺，朝廷命薩迎阿赴西寧查辦，武汝清時為刑部司員，隨同鞫訊，見《清史稿·薩迎阿傳》。

④ 湟：地名，在西寧東北。

⑤ 反噬者：謂督臣反攻，吹毛求疵無所不至。

⑥ 曾文正公：曾國藩（一八一一——一八七二），字伯涵，號滌生，道光進士，湖南湘鄉人，歷任禮部、兵部、吏部、刑部侍郎……鎮壓太平軍有功，奉命統轄蘇、皖、贛、浙四省軍務。一八七二年病死南京，謚文正。著有《曾文正公全書》。

⑦ 以政論折之：猶言斷獄，語出《論語》「片言可以折獄者其由也與！」

⑧ 然上由是知公，嘗諭某大臣：「武某清正，若輩不如也。」上：指咸豐皇帝。

⑨ 諭：嘗諭某大臣曰：武某清正，若輩不如也，由上告下曰諭。

心一堂 武學傳承叢書

148

⑩西捻：同治五年（一八六六）捻軍在河南許昌分為東西兩支、西捻在一八六八年大軍由山西入豫北、冀中北上、軍鋒直達北京郊區蘆溝橋。

⑪左文襄公：左宗棠（一八一二——一八八五），湖南湘陰人，字季高。道光壬辰（一八三二）中舉人，太平天國起義後，曾為兩江總督陶澍幕僚，後督辦新疆軍務，建議新疆設省。一八八一年任軍機大臣，後病死福州。著有《左文襄公全集》。

⑫重赴鹿鳴：得功名後六十年仍健在，得以參加新科的鹿鳴宴慶典，以高壽難得，故獲朝廷贈二品衛。

第四節　李亦畬（摘自山西國術體育旬刊）

李亦畬（一八三二——一八九二），名經綸，永年廣府鎮西街人。邑庠生，候選巡檢。嗜拳術，於咸豐癸丑（一八五三）二十一歲從舅父武禹襄學太極拳，心領神會二十餘年，得其精妙。公長子石泉嘗說：「我父每得一勢巧妙，一著竅要，即書一紙條貼於座右，比試揣摩，如科學家之試驗，逾數日覺有不妥應修改者，即撕下另易以他條，往復撕貼，必至神妙正確不可再易始止。久則紙條遍貼滿牆，遂集成書。」時武禹襄年已高邁，凡有習此拳者，遠近皆來學於亦畬。有登門求拜門下者，亦有暗地探訪者。如葛福來清河人，經沿村劉老香介紹，要求比試。遂曰：「門人郝和尚未學得一半，喚郝和至。」公曰：「郝和不動，請君打他。」福來連打三次，反被打出，福來慚甚，曰：「我業鏢故其拳藝登峰造極，實非偶然。

師二十年，奔走四方數千里，未有能勝我者。」即跪地請收為門徒。

又有先生表弟苗蘭圍者，武生、有膂力，某日與公飲酒，圍曰：「兄真能打人乎？」公曰：「弟如樂

試，請來打我。」亦畚公坐椅上，兩手扶椅肘，圍扶公兩肩竭力按之。圍曰：「能讓我動乎？」公一哈

曰：「你坐在對面椅上吧！」圍驚異曰：「兄言未終，兩手未動，竟能置我於八尺之外，神乎技矣！」

某日公家有喜慶事，有一老僧登門道賀，臨別時兩人兩膊互讓，李大先生以兩膊強送之，僧即站立不

穩。僧出，到溫家茶館品茗，與溫姓說：「李大先生真名不虛傳，惜乎我老矣，不能投拜門下也！」次日

郝為真亦到茶館飲茶，溫姓如實告與郝和。此郝為真親述者。

公積四十年的經驗，將王宗岳太極拳論，母舅武禹襄的太極拳解等，益以己作，工楷手抄三本，一自

存、一交啟軒弟，一交門人郝和，公開傳世。治太極拳者，奉為經典著作。老三本內有他的著作：《五字

訣》、《撒放密訣》、《走架打手行工要言》、《虛實開合圖》等。

公太極功夫早在咸、同之際即馳名遐邇。如河南彰德、山東臨清、本省磁州等地，求拜門下者日益眾

多，如姚老朝、葛順成（後拜啟軒公）、李老同。本境有郝和、王明德，尤其是郝和拳藝精妙，演為一

派，名聞海內外。

第五節　李啟軒　李正藩

李承綸（一八三五——一八九九），字啟軒，永年廣府鎮西街人。光緒乙亥恩科舉人。勤著著述，愛考古，淡泊名利，無意仕途，與兄亦畲公同學太極拳於母舅武禹襄，練拳終生，遂臻神明，與兄齊名。公曾將太極拳之理，以球譬之，亦畲公盛讚胞弟譬喻之精確。

楊班侯少時曾學拳於武禹襄，班侯與啟軒年齡相若，兩家素為世交，常相互切磋拳藝，遂將《王宗岳太極拳論》等有關拳理拳法書抄贈班侯。此在永年當時拳藝最高者，要數啟軒兄弟與班侯了。啟軒著有：《敷字訣》、《太極拳各勢白話歌》。得其傳者有清河葛順成、南宮馬靜波、本邑郝和。公有子三：寶琛、寶箴、寶桓，皆有聲庠序。

長子寶琛七歲開始學拳，數十年純功，常以肩、肘、胸、背化力發人，與

人推手，引進落空立即發人，人多不敢與較。啟軒公常告誡他：少與人動手，以免傷人。

光緒戊戌（一八九八）西林岑旭階太守來守此邦，延寶琛、寶桓教其諸公子，時寶琛之子福蔭年方七

歲，亦從學焉。

李公兄弟家傳

（節錄武延緒《李氏兄弟家傳》）李正藩校注

李公亦畬者，直隸永年人也。諱經綸，亦畬其字。考貽齋先生，諱世馨，廩貢生①，候選訓導②。同治

元年（一八六二）舉孝廉方正③不仕，卒於里地。妣武孺人，為予王姑④，生子四：公居長；次二承綸，光

緒乙亥（一八七五）舉人⑤；次三曾綸，次四兆綸，均有聲庠序。次四公前卒。

友白先生⑥，公世父也⑦，無子，以公為嗣⑧。公事世父母，生意承志⑨，一如事其所生父母，而於

所生父母之晨昏安膳，又必省必定，未嘗一委諸群季。以故兩家之父母，一幾不知子之非己出，一併忘其

子之為人後也。

公承歡之暇，尤嗜讀書，文學賅備⑩，名噪一時。弱冠補博士弟子員⑪，應京兆試，一薦不售，遂絕意

進取。閉戶課子侄讀，約束甚嚴，非有故不得逾閾。

王父府君⑫，公所從學拳法者也。先是河南陳某，善是術，得宋張三丰之傳⑬。先王父好之，習焉而

精，顧未嘗輕以授人，恐不善用滋之弊也。惟公來，則有無弗傳，傳無弗盡，口詔之，頤指之⑭，身形容之，手足提引之，神授而氣予之。公步亦步，趨亦趨，以目聽⑮，以心撫，以力追，以意會。凡或向或背，或進或退，或伸或縮，或縈⑯或拂，無不窮極幼眇⑰，而受命也如響⑱，倘所謂用志不分，乃凝於神者邪⑲。

已而，鄭中丞元善督師河南，聞公名，延請入幕⑳。公參贊軍務㉑，咸中機要。中丞上更功於朝，公名列焉。得旨以巡檢用矣㉒。公淡泊無仕宦情，閒閒闕歸去㉓。歸里後，益不自暇逸，遇有義舉，任之罔有縮朒㉔。故當事咸敬愛公㉕。服公有卓識，數以事問策於公。公必統籌全域，謂若何而利，若何而弊，盡達其匈肌所語㉖，以期有裨於鄉閭而止。如障溢河，修道路，捕蝗蝻，皆公身親之，嘖嘖在人口，若何而弊，盡達其述其有功德於民之遠且大者，莫如種牛痘一事……。初㉗，邑之未得種痘術也，小兒患痘疹，死者亡算㉘，外方人擅是術，公出重瞽致之㉙，昕夕講求㉚，裊兄亦畚公㉛，盡得其傳。

長太守啟㉜，素重公兄弟，聞之曰：「譆！㉝善哉！所好者道也，進乎技矣。」遂捐廉立局㉞，延公兄弟任其事。先後二十餘年間，全活嬰兒以萬計。人不忘公兄弟擇術之仁，而尤樂道太守之得人而任也……

賜進士出身，翰林院庶吉士，里人武延緒撰並書㉟。

注釋

① 廩貢生：見武禹襄《墓表》注釋⑤

② 候選訓導：見武禹襄《墓表》注釋③

③ 舉孝廉方正：清科舉名，乾隆以後，由地方官保舉，經送吏部考察，得任用為州縣及教職等官。

④ 王姑：祖父的姐妹稱王姑。

⑤ 舉人：見武禹襄《墓表》注釋四十一。

⑥ 友白先生：友白乃世馨公之兄，字友白。

⑦ 世父：伯父。

⑧ 以公為嗣：將亦畬過繼為子。

⑨ 生意承志：生意：引發興趣。承志：逢迎意志。

⑩ 賅備：即兼備的意思。

⑪ 弱冠：古代貴族男子二十歲時行冠禮，此處指男子二十歲左右年紀。博士弟子員：漢代為高級學術官所教授的學生。明、清亦用作生員的別稱。

⑫ 王父府君：王父：祖父。此文為武延緒所撰，王父府君指武禹襄。

⑬ 張三丰：宋、明各有一張三丰，太極拳傳自張三丰無確實證據，武延緒不求其實，按流俗所傳而書

於此。

⑭頤：下巴。頤指，運動下巴來示意或指揮。

⑮以目聽：看人語態即知其意為目聽，詞出《列子·仲尼》。

⑯縈繞：纏繞。

⑰幼眇：眇通妙，幼眇：微妙。窮極幼眇成語出自《漢書·元帝贊》

⑱響：回聲。如響：指反應的迅速。

⑲倘所謂用志不分，乃凝於神者邪：語出《莊子·外篇·達生》，意為專心致志，高度的聚精會神。

倘：或許、豈非。邪：同「耶」句末語氣詞，相當於「嗎」或「呢」。

⑳已而（不久），鄭中丞元善督師河南（鄭元善，字體仁，號松峰〔一七九七——一八七八〕，廣宗人，因「剿捻」有功，升河南巡撫。中丞：官名，漢朝以來，御史稱中丞，清代各省巡撫例兼右都御史衘，因此巡撫也稱中丞），聞公名，延請入幕（延：邀請。幕：幕府，古代將帥出征時辦公的帳幕，泛指將軍、大官的府署）。

㉑公參贊軍務（參贊：輔佐將軍辦理事物），賢中機要（咸：皆、都）。

㉒中丞上吏功於朝（吏功：官吏的功勞。朝：朝廷），公名列焉，得旨以巡檢用矣（巡檢：官名，明清凡鎮市、關隘，大抵都設巡檢分治）。公淡泊無仕。

㉓ 閒閒：象聲詞、車輪滾動，車轄摩擦聲。閒閒歸去：即乘車歸去，詞出《詩經‧小雅》。

㉔ 罔：無。肭：不足。縮肭：退縮。

㉕ 當事：掌管者。愛：同愛。

㉖ 匈：通胸。肌：臆字另寫。

㉗ 初：以前。

㉘ 亡：通無。

㉙ 訾：錢財。致得到。

㉚ 昕：天亮。

㉛ 梟：古體字即「暨」。

㉜ 太守：州和府的行政長官，此處指廣平府知府名「啟」。

㉝ 譆：同嘻。驚歎聲。

㉞ 廉：要求低或少。捐廉：指捐了一些錢。

㉟ 武延緒（一八五七──一九一七），字次彭，號亦蝯，武禹襄之次孫，用懌之子。博泆能文章，尤善為顏平原書法。光緒壬辰（一八九二）進士，文章、書法均精，選入翰林院，後任湖北京山縣知縣，以功擢直隸州知州，封奉政大夫。當時廣平府官宦鄉紳之墓表，多為其所撰並書。

按：《李公兄弟家傳》原載《李氏太極拳譜》。是武禹襄次孫延緒為記述其表世父亦畬兄弟事蹟而作的傳記。內容廣泛，涉及孝道、教子、學拳、治家、救荒、熱心公益為小兒醫等約三千餘言。文義古奧，特請師弟李正藩作校注，以饗讀者。今擇其中李亦畬學太極拳部分約千餘言轉載本書，供作後人參考。校注全文已轉交《太極拳志》編委會保存。

第六節 郝為真

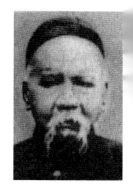

郝為真，名和（一八四九——一九二零），永年縣廣府鎮人。幼年聰慧，沉默寡言，軀體偉岸，秉性誠實，學太極拳於同里李亦畬。長更精妙，據《永年縣志》稿載有「青藍之喻」之美稱，然未嘗自玄其術，故知之者甚少。民國三年（一九一四年），應友人之約，至北京遊覽，入武術會，當時會員，皆各省之精於拳術者，見其技皆咋舌，無敢與較。國術大家孫福全猶師事之，迎致於家，時先生水土不服，患瀉痢，夜半入廁，祿堂常扶之行，先生稍用力沉勁，祿堂即站立不穩，因曰：「吾師瀉痢多日，日必數十次，猶能玩我若嬰兒。」遂拜門下。永年城西北洺陽村有劉壽者，長於外家硬功，手能絕鐵練，身能遏猛烈之滾石，因思與先生略試其技，及晤面，先生曰：「我不動，請來打我。」壽出手甫挨其身，即跌出五尺之外，再試再跌，心始誠服，再三懇求始拜門下。先師常以兩手舒其掌作抱物狀，令人側立於其間，前

胸後背以兩手微著其衣，運其氣以兩手作升降勢，側立之人隨之上下，數次如之，猶繫之以繩者，名曰

「打毛蛋」。又常祖腹臥榻上，令人以拳擊之，有時空若無物，有時似擊棉絮，然有時如以膠粘物，臂不

能縮。其妙有如此者。與之推手接其臂即不能脫，左右前後皆隨之，遂其所欲，如磁石引針，其拳技已達

到神乎其神的境界，舉手投足皆能奏效。遠近聞名，從先生學者遍及各層各界，遍及南北東西。武式太極

拳的傳播在很大程度上得於此，此其大略也。享年七十二歲而卒，惟次子文桂能傳其術。授徒本邑有：張

振宗、韓欽賢、范述圃、陳秀峰（原為楊班侯弟子，班侯死後拜郝為真為師）、李集峰。邢臺有：李聖

端、李香遠、郝中天。清河有閻志高等。

郝為真在十三中學教拳時不只是教授學生，而且很重視對職員的培養。他總是不辭勞苦，利用早晚業

餘時間，對李福蔭、李召蔭、冷蔭堂、張敬堂等進行個別教練。其中李福蔭還成了郝師的入室弟子。在

十三中時，郝為真任武術教師，李遜之任庶務員，二人同居一室裡外間，遜之的拳藝，受到師兄郝為真的

指點。

作者：吳鴻恩，字錫三，廣府城北大街人，清末秀才，善詩文，工書法，愛太極拳術。後繼承父業，

棄學經商。經營有方，家庭富有。永年國術館成立後和摯友李福蔭、李草夫、武筱宣、成節堂、侯文生、

蘇用章等七人在國術館練太極拳。曾編寫《永年拳術》作為永年縣志稿初稿，民國二十年有《太極拳譜》

手抄本存世。

郝為真行略　　郝硯耕

府君郝氏，諱和，字為真，河北永年人也。生而穎悟，秉性誠孝，讀書數遍輒不忘，塾師異之。未幾，家道中落，乃廢學經商，以養雙親。先意承歡，畢敬畢恭，孝聲斐於鄉黨。迨先王父歿，又遵囑於縣邑南關近郊擇地為塋，以安窀穸。

府君於奉親經商之餘，酷嗜拳藝，好讀書，先習外家拳，後以其不輕妙靈活非技擊上乘，改習太極拳。從邑紳李亦畬先生學，潛心致志，二十年如一日，造詣精純，猶不自衒。每有來訪者，府君常謙遜和藹，無凌人氣。偶與之較，輒能隨手奏效，奧妙莫可言喻，以是訪者必拜為師而後去。府君亦必諄諄教導，不遺餘力。學拳藝者，無士農，無遠近，咸師事焉，以故桃李滿門，演為一派，流傳弗替。

府君性敦樸，黜紛華，不慕榮利。民國三年（一九一四），中華民國大總統袁公聘府君教其子侄①，使使持書來聘，卻之；又托邑紳胡太史月舫就近敦勸②，卒以病辭。其守身之嚴，類如此。

民國初，府君入京訪友，適武術學社成立，屢聘為教授，不就。完縣孫福全③，即於是時執弟子禮。居京因患腹瀉返里，吾永年省立中學校暨縣立高級小學校聞府君歸，爰來延聘，府君以情關桑梓，不獲辭，乃兼充兩校武術教師，時年六十餘歲矣。頗好古書，授課畢，退居齋內，觀古人格言及各種史書，寒暑不易，故人咸服其誠。校內學生有時相聚為戲，見府君自外來，遙相戒曰：「郝先生至矣！」率走散。

府君七十二而卒，眾弟子來哭曰：「吾輩從先生游，敬畏先生之容顏，不敢自暇自逸，今日幸獲免於戾，是亦先生之賜也。吾儕所得于先生者，豈獨拳藝哉！」既葬，門人李福蔭、韓文明、張振宗等思慕不忘，立石墓前，以為紀念，並陳俎豆而祀之。此府君生平之略也。

男　文勤　文桂

　　文田　文林　謹述

注釋

①袁世凱（一八五九——一九一六）河南項城人。戊戌變法期間，偽裝贊成維新運動，卻向榮祿告密，出賣新派，取得慈禧太后寵信。一九一五年五月接受日本提出的企圖滅亡中國的《二十一條》，十二月宣佈次年為洪憲元年，準備即皇帝位。一九一六年三月二十二日被迫取消帝制，仍稱大總統，六月六日在全國人民的聲討中，憂懼而死。

②胡景桂，字月舫，清官員，永年人。西元一八八三年進士，改翰林院庶吉士，授編修，擢監察御

史。西元一八九七年為寧夏知府。以治水有功，擢寧夏道尹，山東按察使，布政使，陝西按察使。

③孫祿堂（一八六零——一九三三），名福全，別號「活猴」，今順平縣人（原為完縣）。著名武術大家。先學形意，後學八卦拳。一八八六年徒步南北十一省，訪少林，朝武當，上峨眉，逢人較藝，未遇敵手。一九一四年秋，郝為真應友人之約，遊覽北京。郝患痢疾侍奉殷勤，為真遂將心得悉授祿堂。他於一九一八年將形意、八卦、太極揉為一體創為孫氏太極拳。著作《太極拳學》。

越一載乃敘而銘之。

中華民國二十有一年冬，月如先生命震銘其先人之墓石，震以習太極拳日淺，未燭奧旨，不可遽為。

　　太極拳大師永年郝公之碑　　　徐震

　　公諱和，字為真，永年郝氏，為人敦厚強毅，體長而鴻，容貌溫偉，出言高朗，其聲鈜然。有大度，與人交豁如也。先是，永年武禹襄好太極拳，聞其傳自河南懷慶府，即往訪其尤精者，得趙堡鎮之陳清萍而從學焉。歸，傳諸其甥李亦畬。公始從亦畬學，僅得粗跡。歷六載，農力不息，奉事敬謹。亦畬曰：

「可謂誠篤也已。」乃授之真訣，殫極精微，自此發悟，日月有獲，能置椅尋丈外，無所依傍，投人安坐其上，屢試不一蹉跌。又能手攝壯士，使臬兀行，不能自主，有如擊鞠。嘗觀劇，見鄰童被擠，涕泣號哭，亟排眾人，掖置身前，眾湧激若潮，屹立不少動。曲終人散，顧視足下，磚悉裂矣。

永年羅建勳者，矯健多力，能超登廈屋，挾其技，踵門請角，公笑許焉。動作勢疾進，公從容如平時，逮其近身，振手觸之，勳如飛鳶踣墬，起而謝曰：「真神技也，吾不敢再試矣！」清河葛老泰精八方捶，授徒千餘，聞亦畬名，請師事。亦畬使從公，泰不愜也。亦畬知其意，命相搏。甫合，公遂擎泰膊。泰臂不能脫，足不能移，身不能轉，呼曰：「釋我！釋我！」公曰：「能動乎？」曰：「不能矣。」乃釋之。泰自此心服，且命其子順成來就學。

凡公服人多類是，故負者亦無苦。夫其能致此者，要以虛靈為體，以因

循為用，其功在動以習靜，而靜不撓乎動；靜以處動，而動不離乎靜。其法始於守中，中於行氣，歸於凝神致虛。其道合於莊子之依乎天理，乘物遊心，故遺物而無弗順，宜知止而神欲行也。

民國初載，公游北平。北平時為國都，名拳師咸萃。蒲陽孫福全習形意、八卦數十年，年逾五十，久負盛譽。聞公至，亟迎致於家，自列為弟子。都中有願委贄而不得者，乃至歸怨孫氏，口：「胡獨擅其便，令吾人不易進見耶！」其為人向慕如此。常語子弟曰：「亦畬先生短小而弱，吾終不能敵。知此術之妙，不在稟志強弱也。不在稟志強弱也。」亦畬卒未幾時，吾即追及之，知有生之日，固有進無止也。」又曰：「自始悟暨于有成，走架之境凡三變：初若植立水中，與波推移爾，功稍進，如善遊者之忘乎水，若有敵當前也，足不顧地，任意浮沉爾；又進，則如行水面，飄飄若淩空焉。」又曰：「方走架，必精神專一，若有敵當前也；及遇敵，又當行所無事，如未曾有人也。」然弟子承指授拳不能久，故莫能竟其術。卒賴月如先生紹述家學。

武、李為永年世族，禹襄、亦畬皆儒生，不輕以拳技授人。公弟子雖多，猶持貿遷穀物自給，終不受人贄幣。中華民國九年十一月卒，實生於有清道光二十九年，年七十有二。祖諱某，父諱永安。妻蘇氏，武禹襄名河清，李亦畬名經綸，文桂即月如先生也。銘曰：

生子曰：文勤、文桂。繼妻王氏，生子曰：文田、文興。孫三，曰慎修、曰孟修、曰承修。

弁術之奧①，通乎攝心②，實契於道③，淵兮其深④。粵有大師⑤，懿茲郝公⑥，乾乾六祀⑦，明而未融⑧。不易其初⑨，仰鑽靡替⑩，師用攸嘉⑪，爰告真諦⑫。有聞斯行⑬，程功蟬蛻⑭，一洗底滯⑮，洞然大澈⑯

綿綿穆穆⑰，反虛入神，萬變一貫，陰陽互根，動靜俱定⑱，志一不分⑲，應機必得⑳，用之不勤㉑。孰承公傳，公之仲子㉒，克究克宣㉓，載續光美㉔。念昔先人，思弘嘉邁㉕，我聞有命㉖，薦文貞石㉗。

附：為銘文作注釋，並試譯為白話文　李正藩

注釋

① 術：武術。奧——奧妙。

② 攝——保養。

③ 契——合。鍾嶸《詩品》：「少與道契，終與俗違。」

④ 淵兮其深——有很深遠的淵源。

⑤ 粵——助詞，用於句首或句中，無實意。李白《化城寺大鐘銘》：「粵有唐宣城郡當塗縣化城寺大鐘者，量函千盈。」

⑥ 懿——通「噫」，感歎詞。《詩經・大雅・瞻卬》：「哲夫成城，哲婦傾城，懿厥哲婦，為梟為鴟。」茲——此。

⑦ 乾乾——形容努力不懈，自強不息。《易經・乾》：「君子終日乾乾。」祀——年。六祀——六

年。

⑧《尚書‧洪範》：「惟十有三祀，王訪於箕子。」

⑧明而未融——對拳法拳理雖有所明瞭，但未能融化。

⑨易——改變。不易其初——不改變他的初衷。

⑩仰——依靠。靡——無。靡替——沒有更替。

⑪用——因此。《詩經‧邶風‧雄雉》：「不忮不求，何用不藏？」（何用：因為什麼）。攸——

乃，就，於是。嘉——讚賞。

⑫爰——於是。

⑬行——行動，作為。有聞斯行——當聽到所講授的功法的時候。

⑭程——效法。蟬蛻——蚱蟬所蛻之殼，比喻解脫，比喻去微至貴。《後漢書‧竇融傳論》：「遂蟬

蛻王侯之尊，終膺卿相之位。」

⑮底滯——停滯。

⑯洞然——深透、明澈。

⑰綿綿——綿綿不斷。穆穆——儀態端莊。

⑱反虛入神——動靜俱定，此四句為太極拳的拳理。

⑲志一不分——專心一致。

毫無更替，老師乃贊其誠篤，遂全部告以真諦。聆聽教誨，立即施行，擺脫束縛，效法練功，有如脫去蟬

有大師，乃是郝公，學拳六載，刻苦用功。雖明瞭拳理拳法，而未能融會貫通。不改初衷，努力鑽研，近

「太極拳的奧妙，不止於技藝的高強，更進而修煉身心。它完全契合於道，源遠流長，精微高深。近

文貞石——寫了碑文，刻在碑上。

㉗薦——享祭，祭祀。薦文——碑文。貞石——碑石。楊巨源《上劉侍中》詩：「功垂貞石遠。」薦

㉖我聞有命——意指郝月如請他寫先人的墓石。

㉕弘——廣闊遠大。遍——近。思弘嘉遍——意思是念及先人，我的思想的非常廣闊遠大，回過頭

來，對眼前先生一生的事業，我是極其讚美的。

㉔載續——繼承。光美——盛大美好。《荀子·不苟》：「〔君子〕言己之光美，擬于舜禹，參於天

地，非誇誕也。」

明于先生之術，宣究其意者各二人。」

㉓克——能夠，完成。宣究——深入推求。《漢書·宣帝紀》：「其博舉吏民，厥身修正，通文學，

㉒仲子——次子。

㉑用之不勤——為避免傷人，是不常用的。

⑳應機——適應時機。應機必得——得機得勢之後，必能打擊對方。

蛻，豁然大悟，一通百通。儀態端莊，綿綿不斷，反虛入神，萬變一貫，動靜結合，陰陽互根，專心凝神，用志不分。應機而入，必操勝券，但不輕易用招，制人而不傷人。誰承公之所傳？乃是公之次子，深入探究，辛勤用功，繼承大業，完美昌盛。念及先賢，追念之情，廣闊宏遠，對先生之業績深深禮贊。今遵所命，敍而銘之，作為墓表，立碑刻石。」

立伯①按：近代太極拳，共分三派：一曰河南陳家溝，二曰永年楊祿禪家（其子班侯技最精妙，能臻化境）；三曰永年郝派。即為真先生，而師事李亦畬先生者也。陳家溝太極拳中興發源地，楊、郝兩家向來齊名。而郝派尤長於應用，至練習方法，亦較簡捷。其授架式，最為緊湊，如幹枝老梅，枝葉全去，圈兒小，路數最簡便，而又最經濟，洵不負武、李兩家之教授也。故今之述郝派者必追溯及李家與武家，蓋武、李兩先生皆為書香世家，故發揮精義頗多，真太極拳之功臣也。

摘自：《李氏太極拳譜》

注釋

①馬立伯：山西稷山人，原山西省參議會議長，山西省武術促進會名譽會長。

第七節　孫祿堂

孫祿堂（一八六零——一九三三年），名福全，字祿堂，晚號涵齋，別號「活猴」。完縣東任家（今順平縣）人，清末民初蜚聲海內外的著名武學大家，堪稱一代宗師，在近代武林中素有「虎頭少保，天下第一手」之稱。

孫祿堂天資聰穎，勤奮好學，九歲喪父，家中一貧如洗，由老母撫養成人。他喜愛武術，曾拜一位江湖拳師學習少林拳術，時間雖短，但他好學苦練，練得一身好功夫。為了謀生，十一歲時背井離鄉，去保定一家毛筆店做學徒。十三歲時，孫祿堂拜河北省名拳師李魁元為師，學習形意拳，同時文武兼學。在此期間，孫的武藝出類拔萃，李魁元見他的武功已超過自己，就將他推薦給自己的師傅郭雲深繼續深造。郭雲深以形意拳真功聞名於世，乃是武林名流。拜在郭雲深門下，孫祿堂可謂如魚得水，終日習武不輟。不久，便將形意拳的真功學到手。然而，他並不滿足，還繼續尋師學藝，後來又到北京跟八卦掌名師，人稱「眼鏡程」的程廷華學藝，由於孫祿堂本來功底深厚，又得程師竭力指教，苦練年餘，盡得八卦掌的精髓。程廷華秘密收藏一書，錄有八卦掌要訣三十七句，每句四字，言簡意賅，囊括了八卦掌的奧妙，也傳給了孫祿堂。程師憑多年武林閱歷，認定孫祿堂日後必成武林中佼佼者。為使他經風雨見世面，廣識神州武林各派之精華，追本求源，掙脫師法藩籬，日後自成一

心一堂　武學傳承叢書

170

家，便誠懇地勸他「離師門去四海訪藝」。於是，一八八六年春，孫祿堂隻身徒步壯遊南北十一省，期間

「訪少林，朝武當，上峨眉，聞有藝者必訪之，逢人較技未遇對手」。一八八八年，他返歸故里，同年在

家鄉創辦了「蒲陽拳社」，廣收門徒。

一九零七年，東三省總督徐世昌久聞孫祿堂武功絕倫，由此聘他為幕賓，同往東北，一九零九年孫隨

徐返回北京。一九一四年，孫祿堂在北京遇太極名家郝為真。當時，郝已年過花甲，病困交加，孫聽說後

便將他接到家中，請醫餵藥，細心照料。月餘郝病痊癒，深為感動，就將自己所學太極拳之心得傳予孫祿

堂。此時的孫祿堂武功卓絕，德高望重，譽滿京城。

孫祿堂自學得太極拳後，專心致志，苦心磋磨研究，欲將形意、八卦、太極揉為一體，揚長避短。

一九一八年，孫祿堂終於將三家合冶一爐，融會貫通，革故鼎新，創立了「孫式太極拳」，卓然自成一

家，並撰寫了《太極拳學》，它的問世奠定了形意、八卦、太極三家理論合一的基礎，對中華武術是一項

新貢獻，在武術史上寫下新篇章，從此孫祿堂的盛名，更加譽滿中華武林及海外拳壇。

同年，徐世昌請孫祿堂入總統府，任武宣官。一九二八年三月，南京中央國術館成立，孫受聘為該館

武當門門長，七月，又被聘為江蘇省國術館副館長兼教務長。在兩館執教期間，經孫氏精心栽培，成就武

術人才甚眾，為中華武術之繼承與發展，屢建奇功。孫祿堂晚年，正值列強環伺，國力衰微，民族危亡日

趨嚴重，在外侮面前，孫大義凜然，常以奇技大顯身手，使列強不敢輕視我中華民族。他年近半百時，曾

信手擊昏挑戰的俄國著名格鬥家彼得洛夫，年逾花甲時，力挫日本天皇欽命大武士板垣一雄，古稀之年，又一舉擊敗日本五名技術高手的聯合挑戰，故當時在武林中不虛有「虎頭少保，天下第一手」的美稱。一九一九年完縣（今改為順平縣）一帶大旱，孫傾其家資散錢於鄉農，不取本息。而周濟武林同道之事更不勝枚舉。孫祿堂不僅武功登峰造極，而且道德修養極高，多次扶危濟災，救鄉民於水火之中。

孫祿堂雖名滿天下，然而一生儉素質樸，淡泊名利，不阿權貴，立身涉世「誠於中而形於外」，不圖虛名，遇同道困不能者，如無所能者。一九三三年夏，孫祿堂由北平返鄉，當時恰逢中央國術館舉行國術考試，邀孫做評判員，但縣城各機關公務員及學校職員均挽留他，他遂接受了這一盛情，由教育局長劉如桐等集議組織國術研究社，共收學生十八人，孫按時教授，勤勤懇懇。當年冬天無疾而終，終年七十三歲。

孫祿堂晚年，已將拳術傳給了次子存國，小女劍雲及門下弟子。孫一生弟子眾多，遍佈海內外，其中著名的有齊公博、孫振川、孫振岱、任彥芝、陳守禮、裘德元、陳微明、支燮堂、劉如桐等。

孫祿堂深通黃老、易學、丹經，並博學百家，一九一五年到一九三二年，除撰寫了《太極拳學》外，還先後著述《形意拳學》、《八卦掌學》、《拳意述真》、《八卦劍學》、《論拳術內外家之別》等重要專著和文章，影響極為深遠。形意、八卦名家張兆東晚年對友人說：「以餘一生所識，武功堪稱神明至聖登峰造極者，惟孫祿堂一人耳」。

第八節　郝月如　郝吟如

郝先生名文桂，字月如（一八七七——一九三五），籍貫河北永年，是郝為真次子，是素負盛名的一代太極拳宗師。有兄文勤，弟文田和文興，（行略為文林），惟文桂能精研太極拳藝。

月如幼年時體質羸弱多病，為真常請醫家調治，卻難有療效，為真為此一籌莫展，便決定促其運動，以太極拳試之。為真常講解太極拳運動的健身之理，講述其師李亦畬的打手軼事，循循善誘，使其逐漸走上了太極拳運動之路。後又讓月如從亦畬讀書、上學，因環境的薰陶，月如十歲時對太極拳的愛好與日俱增，勤學苦練，體質轉強。月如習拳穎悟異常，既得家傳，又常在亦畬的蒙館中聆聽觀摩，耳濡目染，得益頗多。經過長期的觀察揣摩，月如未成年時已能領略太極拳的真諦，深得太極拳藝之精華。故惟月如能承襲為真的衣缽。

月如初在為真的商號中助理經商，後因家道中落而自立門戶。曾於永年、邯鄲和邢臺等地，或在軍

幕，或司稅收，同時助其父教拳授藝。為真謝世後，月如繼父之職任永年中學拳術教師，後又出任永年國

術館館長，繼往開來，叱吒風雲，領導著郝家拳的歷史進程（武禹襄、李亦畬皆為儒生，不以拳師自居，

授徒極少，從郝為真開始廣為傳授，故在數十年中，人們一直稱其為「郝家拳」或「郝派太極拳」）；

自六十年代初，國家體委出版各派太極拳書時，主編顧留馨將其書名定為《武式太極拳》後，才開始稱其

為「武式太極拳」，因而郝式太極拳，又名武式太極拳。由於為真、月如父子倆的影響，當時在冀南、豫

北一帶習太極拳者皆以學郝家拳為榮。

一九二九年夏，月如應邀客游南京。斯時，其師弟李香遠在南京謀生，有學生數人。其中，中央大學

英語教授張士一在一九二九年第二次見到月如時，始知面前態度藹然的老先生是郝為真大師之子，喜出望

外，對其拳藝欽欽歎不已。旋即懇求月如納其入門，求學之情非常感人。月如見其誠篤真摯，遂答應留於南

京。審計部官員馮超如隨後也改從月如受益。

月如在南京教拳未久，聘者不斷，學者踴躍。一九二九年由江蘇國術館副館長孫祿堂推薦，月如受邀

到江蘇國術館任教。一九三零年，先後被中央大學和審計部聘為國術教授。一九三二年，任武進正德學社

總教練。一九三三年夏，受新亞藥廠董事長和省立中學校長之邀，來上海教授，從此郝家拳又傳入申城。

月如之子少如於一九三三年到南京後，二人輪流在南京、武進和上海等地的工商、教育和政府機關等各

界，繁忙地傳授郝派太極拳。

月如妙紹家學，神乎其技。其有一句「太極拳不在樣式而在氣勢，不在外面而在內」的至理名言。而月如正是以其深邃的內在功夫駕馭著太極拳的精微巧妙，體現出由內及外、內外合一太極拳藝的本質特徵。其由內在所表現出來的氣勢磅礴而渾厚，以精、氣、神三者點綴著一著一勢，且行、止、坐、臥皆是太極拳藝的境界；與人打手全以內形的變化使人莫測其妙，且備極分寸，令人心悅誠服。一九三一年間，張士一勸介同校中文教授徐哲東（名震）從師月如，徐震則因曾師從數名家而不肯輕易從師，欲先品嘗。品嘗時，月如無招無勢地立身屋中，以靜待之，徐震則以絕招疾如電掣般地勇擊，月如順勢承接其來勁，徐震忽飛起騰空旋轉起來，又非常準確地俯身轉落於床上，良久起不了身，及起曰：「從未嘗到這種滋味。」乃欽服終身。

我國著名的老一輩戲劇導演吳忍之相告：「月如先生的拳藝爐火純青，與其打手似被巨大的吸引力所吸住而身不由己，任其隨心所欲地擺佈，且不見其形跡。其身體猶如充足了氣的球，處處富有彈性，使人找不到用勁得力的地方，無懈可擊。有一次，月如南京授槍杆訣時，用一根很細的竹竿作比試，一個演勢即將人挑起，真不可想像！」宋令人在臺灣再版的徐震《太極拳考信錄》一書的序中寫道：一日盛夏的雨天，十一、徐震和令人在室內受學，月如赤膊兩手叉腰立身屋中，不丁不八，輒告三人可任意進擊，每著其胸、腰、背、肩即被向上彈出，學生駭異莫明，月如則曰：因屋小向前發之恐傷及人，故向上彈之是

宜。

許多武林老前輩們常評道：「郝家三代是以精湛的拳藝聞名於世的，而不是靠吹捧出來的。」事實的確如此。月如為人和善、厚道、謙讓，極富修養，從不靠搞噱頭耍花樣去為名得利。其到南京不久，藝德即蜚聲武林，為各界所推崇，許多名家很願交其為摯友。八卦名家姜榕樵曾對許慶寶先生曰：「月如的功夫使人搭不上手，然其人品非常高尚，從不在背後議論他人，令人敬重，我們是很好的朋友。」

月如諳熟理法，不僅能精確地闡述王宗岳、武禹襄、李亦畬三家拳論中每一個字的深刻含義，將其精華演練得淋漓盡致；而且精益求精，對太極拳的理論與實踐不斷地進行提煉和總結。武、李二家傳下來的太極拳套路原有五十三勢，月如根據為真「學拳先分起、承、開、合」的總結，將其每一勢均用「起、承、開、合」四個字要領貫穿始終，發展成為三大節共二百多個動作，使習者對掌握太極拳藝有了更為清晰的步驟和方法，這也是對太極拳實踐的一大發展和貢獻。月如經過數十年的千錘百煉的實踐驗證，於晚年鑄成有一萬餘言的拳論。王、武、李三家的拳論語甚概括而博大精深，且大都為結論性的論述；月如的論著則不僅語言時代化，而且是更為具體化和詳盡的衍伸。例如：王、武、李三家對身、手、步法有「氣沉丹田、尾閭正中、涵胸、拔背、裹襠、護肫、提頂、吊襠、鬆肩、沉肘、騰挪、閃戰和虛實分清」等要求，這些法則皆為結論性的述語；至於怎麼樣來具體地行工實踐於身則未言及，月如將其總結概括為總的十三條身法原則，並對每一條身法的行工實踐作了具體而確切的闡釋。再有對「折疊之術」、「轉換之

法」和「捨己從人之術」，作了具體而詳盡的精闢闡發。對意與氣、神與眼、身法與步法和虛與實之間的關係，以及對走架打手等理法的總結、闡發，皆是較前人更為具體、詳盡而透徹化的精彩論述。月如以藝理俱精的淵博太極拳學識，更臻豐富和完善了太極拳藝的寶庫，為後人又留下了一份珍貴遺產。一九六三年，先師少如出版《武式太極拳》一書，將月如的一部分遺作編入發表後，深受廣大太極拳愛好者的熱愛，數十年來與王、武、李三家的拳論一起被太極拳界奉為經典。我在歐洲教拳時，看到少如的書已被多種版本譯成外文，流傳於世界各地。

武式太極拳能夠廣為流傳，以璀璨的中華文化之魅力馨香海內外，這是郝家三代的獨特貢獻。而月如由北南來的拳業耕耘，為其傳播和發展開創了新的歷史篇章。（現在世界上已有二十餘個國家和地區擁有武式太極拳的愛好者，大都淵源於月如南方藝崖的雪泥鴻爪。）

悼拳師郝君文 　徐震

今日習拳者多尚太極，太極之理以柔靜為本，柔以舒其肌腱，靜以定其心宅，肌腱舒則動靜隨意，發力勁銳，心氣定則中能自主，譴物而不懼顧，此非易至也。其始必藉良師善為指授，撥正體勢，矯指達失，慎察幾微，求協於中，久而習與性成，則動而時中，故習者雖眾，達者蓋寡然。太極之名既盛，世俗拳師輒假以牟利，中無所有，大言欺人，而名利交至。其身處高位，自任倡率者，又不肯虛心研索搜求真才，徒蔽於先入，自以為是，遂使身懷絕技之士，不得一耀其長，顛沛困窮，以終其身，若郝師月如者，為可哀也。師諱文桂，河北永年縣人。父諱和，字為真，予嘗為撰墓碑者也。師早承家學，洞達淵微，見今世言太極拳者，每以偽亂真，精粹日昧沒，急欲發抉究奧，傳之其人，奔走南北三十餘年，而知者難得，或知之矣又不肯竟學。民國二十年至京中，始至，人莫能識，惟江蘇張士一，陝西馮卓歐為絕倫。既寓居五載，先後從學者且三百人，然大都月餘即去，或數日去。惟張士一相從最久，其次為余，其次馮卓，又其次湖南吳知深也。師嘗語余曰：「少時體至羸，三歲首猶傾敬：賴習太極拳得以自保，年逾五十，已出望外，生死無所容心，獨惜此技至精至妙，懼其斬焉遂絕。今子與少如已有所得，吾願畢矣。」少如者，師之子孟修字也。然獨居京中久，生事日迫，見售偽者頗能致多金，亦不能無憤慨。二十四年春，士一為揄揚，得授於中央大學。其年十一月有疾，竟以三十日卒於都中，年五十有九。嗚

呼！藉令其術大顯，心安體適，盡意講授，年豈遽止於斯？余始聞張士一言，既往受學，初亦不深信也，歷三月，則大服。自二十一年五月至去歲九月，師方許為庶幾焉。未幾余往湖北，相離且二載，今年秋見諸京中，因演拳請正，師稱善者再。余謂此時若常承指授，獲益可勝前十倍也。師亦歡笑。別逾三月而凶聞至，傷哉！張士一，馮卓既經紀其喪，孟修將奉柩北歸，以明年某月某日葬諸某鄉之原。余惟耽樂此技，十有餘年，曾無隙之明，幸而遇師始得發悟，及師疾逝，而余羈身軍旅，不獲東行與執喪紀，追惟話言，宛然心目，乃為文以抒哀，執筆泫然，悲不自勝焉！其文曰：

超超者藝兮①，忽忽者身②。身終必亡兮，藝不可論。世有得喪兮③，有約有豐。委骨歸土兮④，孰為窮通⑤？嗚呼！夫子藝之傳兮，志既償，流未廣兮，哀年命之不長。貽都門兮⑥，惟余懷之，悵悵思授受兮⑦，涕淫溢而沾裳⑧。

附：為銘文作注釋，並試譯為白話文李正藩

注釋

① 超超——卓越的樣子。

② 忽忽——倏忽，形容時間過的很快。《後漢書‧馮衍傳》：「歲忽忽而日邁兮，壽冉冉其不與。」

③ 得——得當，合適。

④ 委——安置。

⑤ 窮通——困窮與顯達。李白《笑歌行》：「男兒窮通當有時，曲腰向君君不知。」

⑥ 貼——注視。

⑦ 都門——此處作國都解，指南京。

⑧ 悵悵——迷惘無所適從的樣子。授受——指傳授與接授。

⑨ 淫溢——逐漸。《楚辭‧九辯》：「顏淫溢而將罷兮，柯仿佛而委黃。」

「拳藝是那麼高深與奧妙，人的生命卻倏忽而不長。先生的遽然離世，再也不能聆聽您講解拳論的篇章。先生的遺體將得到妥善的安葬。歷來喪事的舉辦，有節約簡略，有奢侈張揚，但當遺體安置在墓穴時，逝者的一生究竟哪個是碌碌無聞？哪個是赫赫輝煌？唉！先生技藝的傳授，已如願以償，可歎先生離世之早，致流傳未能更廣。我翹首遙望著「都門」啊！懷念之情，悠悠神傷，回想起當時傳授我技藝的情

景，感到無限的失落與迷惘，悲痛的眼淚逐漸沾濕了我的衣裳。」

按：徐震此銘充滿了對老師熱愛之情及哀悼老師時的悲痛心情，為老師的去世深深感惋惜，並以喪事的有簡有豐，隱喻老師一生雖然不求聞達，而其高尚的品德，成功的事業，都令後人深深地愛戴與歌頌。

第九節 李遜之

李寶讓，字遜之（一八八二——一九四四），是李亦畬之次子，工書、愛讀、性和藹，好拳術。亦畬公太極拳著作遺稿皆存其手。亦畬公仙逝時，遜之年方十歲，後來為真任省立永年中學武術教師，遜之亦在該校任庶務，同在一起，遜之拳藝多由師兄為真先生指點。由於用功刻苦，拳藝非凡，一九三三年經摯友趙俊臣「脅迫」，開始收徒授藝，講述拳藝，言簡意賅，無一浮言，教導推手，重接勁、打勁、不重用招擊身，給學者指出一條捷徑。著有《初學太極拳練法簡述》、《不丟不頂淺識》。從學者永年城內有趙蘊園、劉夢筆、魏佩霖、姚繼祖等。有子池蔭，亦善此術。門徒中惟姚繼祖藝高名大，門徒眾多。

第十節　張振宗　賈樸

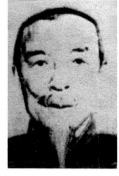

張振宗（一八八二——一九五六），是武式太極拳大師郝為真先生入室弟子。功底深厚，拳藝高超，在永年太極界享有盛名。七七事變前，永年縣小營村，大辛莊一帶，有大紅拳名師梅老壽，聞先師之名，特前來拜訪說：「先生練的綿拳（永年縣一帶指太極拳）看似軟弱無力，好像摸魚，裡面一定有巧妙之處，不肯輕易告人。」先師回答：「我練綿拳，只不過是為了健身而已，比起洪拳就差遠了。」老壽又問：「聽說先生推手有獨到之處，可否一試？」先師推辭不過，被迫與他搭手，只見先師身體一抖，梅已坐在屋角的床上。梅不肯認輸，再次要求搭手，看不見先師如何動作，梅已跌出門外。屢試屢跌，只好稱奇而去。

隨後老壽又提出請先生來個散手，先師問：「何為散手？」老壽說：「就是不拘方式，拳腳相加，誰

被打了誰算輸。」先師說：「好吧，你們一起來吧！」老壽師徒五人同時動作，只見先師左顧右盼，騰挪

閃戰，虛實靈活，把老壽師徒推得東到西歪，形同醉漢。

永年縣國術館有一次聚眾練功，大家看先師與人推手，只見他不拉不拽，不見身動，被推的人就自動

跳起來，當場觀眾無不拍案驚呼，當時被人稱這是永年國術館「一絕」。

那時，郝月如、孫祿堂兩位大師在南京、浙江等地教拳，重金聘先師出山，均被謝絕。先師淡泊名

利，可見一斑。

我久仰先師之名，於一九四七年開始登門求教，無奈正值解放戰爭時期，迫於形勢，不便談拳。終至

一九四九年五月，由先師韓文明親自帶我登門，始拜張師門下。先師與我推手，輕靈活潑，變化無窮，使

我摸不著邊際，始終處於被動地位。張師笑對我說：「兩手變換，這就是折疊轉換之法呀！」先師與我推

手，講解王宗岳《太極拳論》首段：「太極者無極而生，陰陽之母也……而理唯一貫。」邊推邊講，使我

感到格外新穎。先師又給我講「蓄發提放之術」，因我悟性不高，經多年揣摩，始領悟到「提輕放重」此

全是用意。先師不只絕技在身，而且精於中醫外科。他勸我兼學醫，因我急於學拳，無暇他鶩，未遵師

訓，以致秘方失傳，至今思之，猶後悔不已。此後不久，我外出到石、津等地工作，未能常侍左右，親聆

教誨，引以為憾。

先師侍師誠敬，原在永年城內迎春街購置莊房一座，前後兩院。前院供老師居住，夏秋二季，送糧供老師食用。老師臨終又與遠在南方的孫祿堂先生聯繫，籌備立碑事宜。先師對老師可謂「養老送終，死而後已」。這一行動，感人至深，至今永年縣傳為美談。先師無子，嗣子張世珩是他長兄之子，亦精太極拳，常有人向他請教。家傳有《太極拳筆記》一小冊，享年八十四歲。逝世後，其長女光宇女士把筆記贈我，特表謝忱。

得先師之真傳者有族侄張世琦、張振珩（大慶）、門生張延祐。大講武村有杜玄志，西楊莊村有祁從周，邯鄲市有馬榮、陳固安、賈樸等。

張振宗，字玉軒，綽號老玉先生。永年縣西楊莊人。幼年體弱，始從為真先生學拳。待人忠誠，謙讓為懷，家中富有，曾設藥鋪於東楊莊集。施捨醫藥，活人甚眾。至今，遠近鄉鄰仍思念不忘。遺著有《八法應用法》列後。

八法應用法

掤：與對方搭手時，有向上掤之意。若用之得法，可將對方掀起。廣言之，可向外向各方都可用掤。

所以有：「出手含掤似圍牆」之說。

又云：「如水負舟，全體彈簧力，開合一定間。」

擴：與對方搭手時，凡對方向我搠或擠時，我則向下擴之，如用之得法，可使對方向前傾斜。「擴，

使其前傾，順其來勢，不丟不頂」，發之。

擠：搭手時以手或臂，擠貼對方，使之無法動彈，然後將對方擠出。

「用時兩方迎合一動中」。

按：在搭手過程中，凡遇對方擠我時，我即用手下按，以破對方前擠之勢，另外還有向前按方法。

「運用之法，似水行舟」。

採：以手執對方手腕或肘尖，往下沉採抓拽，凡能制著對方，借其向前傾斜，乘機使其前僕。善用採

者，不管對方怎樣攻來，採而化解，擇其弱點以攻之。「如權之引衡，槓桿之作用」。

挒：就是扭轉之意思，搭手時凡是轉移化解對方之力，而攻其身者，都叫作挒。在力學上講，使對方

之力分解。再由側方攻之，則巧以小取勝。「旋轉若飛輪」。

肘：在拳術中，以肘進攻對方，即稱為肘，蓮花勢莫擋，開花捶更凶。「方法互行陰陽」。

靠：凡用肩臂部位，用抖彈撞擊等方法進攻對方的稱靠，靠必須接近對方，且有適宜機會用之。

第十一節　韓欽賢　賈樸

韓欽賢（一八八五——一九五八），名文明，以字行，永年縣廣府鎮城內人。為人忠厚，處事和藹。自幼體弱，一九零一年十六歲從郝為真宗師學太極拳，二十餘年未曾稍懈。及經商亦抽暇練習。據永年縣志稿郝為真傳稱：「授徒二人，李煥章、韓文明，李早卒，韓獨得其奧。」一九二八年許之洲宰是邑，成立國術館，郝月如南下京、滬教拳，韓欽賢於一九二九年繼任館長。一九三五年春，山西省太原市成立國術促進會，會長邱仰浚①聘先生為教練。後因母病，返里省親，不便遠遊，應邯鄲縣紳商之聘，來邯在怡豐麵粉公司、怡元亨煤油罐（亞細亞煤油罐）、河北銀行、叢台育德孤兒學校等處教拳。後來先後到邢臺、內邱、曲周等地教拳。為真先生歿後，與師弟李福蔭、師兄張振宗兩位老師思慕不忘，立石墓前，以

為紀念。

先師拳藝精湛，與我等打手，常用粘走法，粘住一臂使人繞屋蹦跳，不能自主。一九四九年夏，正處解放戰爭年代，先生親自領我登門拜在他的師兄張振宗老師門下，其對培養後生之用心，頗具遠見卓識。尤其對我多年培育之恩，感激之情，沒齒難忘。「七七」事變後，先師來邯隱居孤兒學校，從事慈善事業。建國後定居邯鄲市西門里。晚年邀其師兄張振宗來邯教拳。有子二：長汝瀛，一九三八年參加抗戰，現在北京某部工作，已離休；次汝湘，均精是技。門人永年有翟文章、李連喜。邯鄲有米孟九、楊天柱、宋秉鋤、麻守金、賈樸。內邱有劉若庭、胡鳳岩等。遺作有《走架打手白話歌》一首。（附後）

注釋

① 邱仰浚：山西沁縣人，山西省民政廳長，山西省武術促進會名譽會長。

心一堂 武學傳承叢書

188

走架打手白話歌

太極拳術技藝精，妙處全憑能用功；
站立周身要中正，按定身法做前胸；
鬆肩沉肘上下勢，涵胸拔背自然能；
提頂吊襠心中懸，裹襠護肫做得成；
兩手護心須承上，虛手拿開合得清；
初學走架從腰起，虛領頂勁到臉中；
全身手下須中正，一動一靜身居中；
後身下支撐逐腿，身成再化性發形；
上下相隨腰腿活，二人一家推手輕；
手此進退隨腳跟，無窮變化在推手；
彼已正斜把全是，內有彈頂隨著行；
四莫把樞紐動勁，不丟不頂隨人行；
捨人從此莫過意，引進落空神妙靈；
發人全使腳跟勁，主宰在腰兩膊騰；
不先不後技術明。不知不覺藝業成。

按：此歌作於一九三八年，於邯鄲從台育德孤兒學校。

第十二節　李聖端

李聖端（一八八八——一九四八），諱斌，字聖端，回族，河北邢臺人。是我國早期回族太極拳家、教育家。他久聞一九零四年（光緒三十年）申老福重金從永年請來太極大師郝為真蒞邢教其子侄。當時李聖端還在年少，在茶館與郝公相識。郝公見他儀表不凡，聰慧過人，遂收聖端為徒。他深受郝公喜愛，郝公決心把他培育成太極高手，遂將武禹襄、李亦畬學派心法，悉心傳授。一九零七年（光緒三十三年）聖端老母謝世，遂將祖產「稻香村」等三個商店，托親友代為經營，自己閉戶蟄居，專心致力於太極拳的鍛煉。一次在屠宰廠用手掌按在一頭黑牛胯上，把牛推倒，宰殺後，被按處皮裡膜外竟有一個黑手印，從此聲名鵲起，外號稱「鐵掌李」。一九二八年與拳友王老延、郝中天、鄭月南等組建邢臺國術研究社，教出不少人才。如馬榮、陳固安、陳恩祿、王陛卿、王典五、王德貴、王德春、王萬慶、張德祿、楊自修等，大都成為武師，對郝氏太極拳在北方的發展作出了很大貢獻。日偽統治時期，地方政府重金聘請李聖端辦「習武班」，聖端拒而不受，表現了一個武術家的民族氣節。

李香遠（一八八九——一九六一），名寶玉，字香遠，邢臺會寧村人。他聽說富商申老福重金聘請永

年太極拳巨擘郝為真先生來邢臺教其子侄，經人介紹拜在郝為真門下，學習開合太極拳。因他學過多種

武術，有良好基礎，天分又高，得入太極拳殿堂，一九二三年陝軍第一師長胡景

翼，駐防邢臺，聽說李香遠精太極拳，派人請香遠見他，給李比武。胡身高體健，宛如半截黑塔，胡見香

遠長衫步履，人又文弱，瞧他不起，非叫香遠進招不可。香遠再三推辭，胡即揮動雙拳，急風暴雨般地向

香遠打來。香遠以「雲手」式，沾連柔化，一個「進步懶紮衣」把胡打出丈餘之外，從此二人成為朋友。

這就是太極拳先化後打的一個驗例。主要傳人有：女兒桂花、門生石逢春等。胡後調防河南，路過邯鄲，

在叢臺武靈舊館，書寫魏體八個斗方大字「滏流東漸，紫氣西來」，結體大方，筆力雄健，鑲嵌在南門東

牆，受到遊人稱讚。

香遠的第一個弟子董文科（即教拳海外的楊式太極拳名家董英傑先生）薦香遠老師到蘇州吳穀宜家教

拳，這是郝氏第一個弟子傳到江南的。

第十四節　霍夢魁

霍夢魁（一八八九——一九六二），河北省清河縣前倪家村人。幼從姐夫葛顯齋習武派太極拳（葛氏祖上學於李亦畬、郝為真）。後經葛氏介紹赴廣府李集五先生處深造。返里後，耕讀之餘，日夕揣摩，拳技大進。然意猶未足，乃二赴廣府求學。李集五先生感其誠意，且資質甚高，遂盡傳其秘。瀋陽乃清王朝舊都，自古民風尚武，至張作霖時為東三省軍事、政治、經濟中心，各地武術家雲集，南拳北腿，長拳短打，各盡其妙，唯不識有太極拳。偽滿時，霍師之師弟，同鄉顧胤柯先生在瀋，乃請霍師交遊於瀋陽武界，以其敷蓋對吞之氣勢，引進落空，四兩撥千斤之功力，令人歎為觀止，過手者莫不驚服。武術名人鞏天民尤慕其技，經顧先生薦引，拜於霍師門下，霍師遂在瀋設場授徒，同學者尚有高雲五，李荃英等。自是瀋陽武界乃識太極拳打手功夫之高妙。一九五三年，霍師攜同鄉閻志高先生到瀋，共同設場教拳，後學者日多，霍師乃於大南門外東順城街另自設場，一九五五年遷至北關火神廟。

自遷北關後，學者倍增，多成年人，尤多體弱及慢性病者，如肺病、胃病、神經衰弱及各種職業病等，習拳三五月莫不效如桴鼓。其有久隨霍師學拳能持之以恆者，於養生獲益更大，並由養生漸入技擊之妙，皆得享高齡，如孟昭然、李集成、李永康等多人，早年從學，於今已至耄耋之年，仍每日習拳不輟。

霍師與人打手，從不先行出手，必先接而後引，彼出手剛猛者，接之彼即失中，如被輕輕提起，轉而

即放，跌出雖遠，亦不覺絲毫觸痛；彼接手後如覺不妙而退，則粘隨而至，彈發而放，疾如箭發，如彼亦不肯先行出手，用力綿軟，必引之出動，粘連不脫，攬至身前鬆而後放，輕輕擲出，飄然落地。可謂化勁膠著纏綿，發勁乾淨脆快。真有招之使來，不得不來，揮之使去，不得不去之機，形如搏兔之鷹，神似捕鼠之貓之概。

霍師教拳，講求以走架體悟拳理，以打手驗證拳架，尤重內功訓練，言傳身教，每打千以作示範，嘗言走架時如有人在前，承攬放，均須有意，不可疏忽，技擊全在神注氣轉，以意打人，久之意亦不用，走架打手無不隨心所欲；所傳拳架，勢尤簡而技尤深，理法分明，體用一致，與各地流行者略有不同，形成武派太極拳東北一支之獨特風格。

是故霍師於太極拳技擊，養生，體道之卓越成就，永昭來者；其首開以武派太極拳在東北設場之先河，功不可沒。故為文以志之。

（據李新芳整理略有芟節）

第十五節　閻志高

閻志高（一八九一——一九六一），河北省清河縣城南需後丁家村人。他自幼習練長拳，少年時期就讀省立永年中學，後考入保定武備學堂。在永年中學期間，正值武派太極拳第三代宗師郝為真在該校執教，得拜其門下習練太極拳。由於師傳有法，己又勤於練功，深悟拳理，技藝日漸精進。

閻志高先生為人忠厚，習武博採眾長，經常以武會友，與京津精武之士切磋拳技，結識了中華武士會李存義、楊明漪等武林名流，被譽為誠篤君子。據《近今北方健者傳（略）》（楊明漪，一九二三）記載：「其人訥於言，誠篤君子，論內外家甚詳。又以太極十三勢、太極棍、打手、太極刀見長。」所演練的太極拳外柔內剛，剛柔相濟，與京派深以練太極純柔者為異。曰「不丟不頂，太極意也。如以不丟不頂為極則，而恪守不化，則牽動四兩撥千斤之妙用。」

閻志高先生自一九二七年先後在江蘇、浙江省供職，從事軍政數年。一九三七年日寇侵佔華北後，退居故里，潛心研練太極拳，並遍訪道家丹功理法，專心修煉，其丹法內功已臻化境。

解放後，閻志高先生於一九五零年應瀋陽武術界知名人士霍夢魁、高雲五、李荃英、田彩章等人邀請來瀋，設教場於瀋陽城內軍署街，除傳授武派太極拳、械外，更有八卦門的三義刀、二十四跑刀、八卦指路刀、八卦對劈刀、雙頭蛇（槍），以及長拳門的楊家槍、風火棍、對大槍、空手奪白刃等拳、械。十年

間授徒六百餘人，能從師傳承者十餘人，為在東北地區傳播武派太極拳做出了卓越貢獻。

閻志高先生武功深厚、技藝精湛，所用太極刀重六．五公斤，太極杆重十六公斤，其輕工亦不凡。當年家境殷實，庭院圍牆死角設有崗台高丈餘，先生以「太極提放術」可平地拔起躍登崗台。在潘授拳時教弟子太極推手，只見其雙手向前上方一揚，弟子則騰空而起，身背貼牆，名曰「貼大餅」。一次在潘城大西門外，見一藝人舉重三十公斤的石磴，先生乘興求得此磴，單臂舉起演練一套大刀式，眾人讚歎不已。趙某練長拳二十餘年，自恃其勇前來訪拳，先生言：「你有什麼拿手的儘管用來」，只見趙某雙臂掄圓，劈面打來，未見先生如何發手，趙某卻身彎如弓，雙足離地飛了出去，撞破木製間壁跌進屋內。

一九六零年底，閻志高先生因年事已高，回歸故里，途經天津時發生意外，身負重傷，救治無效，於一九六一年元月在天津辭世。

閻志高先生武技超群，武德高尚，堪稱一代武術大師。在潘眾弟子謹遵師訓，為在東北弘揚武派太極拳，開始收徒傳藝，並於一九八四年四月成立了武派太極拳研究會，從師學拳並傳藝百人以上者就有陳明潔、卜榮生、劉常春等人，弟子遍佈海內外，成為武派太極拳一枝塞外勁旅。我本人於一九九零年接任研究會會長後，在眾師兄弟鼎立支持下，挖掘、整理武派太極拳寶貴文化遺產，結合五十餘年習練與傳藝經驗，矢志不移，集腋成裘，所撰《武派太極拳》（遼寧人民出版社，二零零一）一書問世，為先生宣導的武派太極拳在東北大地生根、開花、結果略盡綿薄之力。

（劉常春供稿）

第十六節　李福蔭

李正藩

李福蔭，字集五（一八九二——一九四三），河北永年人。祖父李承綸（字啟軒），父李寶琛（字獻南），均精太極拳。一九一三年畢業於河北保定高等師範學堂理化系。初任灤縣中學教員，年餘返里，任永年河北省立第十三中學理化、數學教員，後兼任訓育主任，對校規之建立，教學之改革頗多建樹。為人正直，樂善好施，尤為里人所尊敬。

福蔭七歲開始從父親學習太極拳。幼年即拜郝為真先生為師，朝夕受教近二十年。一九一四年，為真先生自京返裡，任十三中武術教員，後由郝月如，張敬堂（十三中體育教員）繼任。福蔭先生與後來十三中任職之李召蔭（字希伯，李寶桓之子，亦為郝為真弟子），郝文田（字硯耕，郝為真之三子）一直擔任

輔導。

一九二九年，首次將家藏李亦畬手書《老三本》中之《啟軒本》編排油印，定名為《廉讓堂太極拳譜》，並為之作序。至一九三六年數年間，多次油印、石印，無償贈送各地之太極拳愛好者及國術館、十三中學員。在序中寫道：「……近年來，習此術者甚眾，於是向吾家討秘本者有之，向福蔭請教益者有之。外間抄本過多，文字間略有不同，因生疑竇，就吾質正者亦有之。各方求知之切，竊自欣慰。細檢家藏各本，擇其詳盡者，釐定次第……」。足見當時習太極拳之眾多及對《老三本》經典著作之推崇也。

一九三四年，更襄助堂弟李槐蔭（李亦畬之長孫）將家藏拳譜重新編次，命名為《李氏太極拳譜》，由槐蔭攜至山西太原，於一九三五年鉛印出版。此譜之正式發行，對弘揚太極拳起到重要作用。

福蔭先生除對太極拳譜的整理發行作出重大貢獻外，還在「永年縣國術館」擔任教員。「永年國術館」成立於一九二八年，先後由郝月如、韓欽賢任館長，福蔭先生和李集峰、張安國、陳秀峰等任教員，學生多達八十餘人，為永年及其鄰縣培養出不少太極拳人材。其後，在當地傳授武派太極拳且卓有成就者多為國術館、十三中學員。

霍夢魁，河北省清河縣人，幼年學拳於葛顯齋（其父葛福來為李亦畬弟子，葛顯齋後又學拳于郝為真），在十三中讀書時，正值郝為真先生在校教拳，由福蔭先生輔導。霍夢魁畢業之後，又經葛顯齋引薦，拜福蔭先生為師深造。每至冬閒，即住於廣府，悉心求教。福蔭先生感其誠篤，言傳身教，不遺餘

力，並謂之曰：「太極拳之精髓，在於技擊，先賢之論悉在此矣。然必須從心知練至身知，以打手、散手

為途徑，練至極精地位，即可具敷蓋對吞之氣勢，有擎引鬆放之功力。臻此，則所向披靡，人必為我制，

而不為人制矣。」遂與之試，夢魁數進，先生均引進落空，借力仆之，並一一予以示範，夢魁乃大服，

求學益切，先生遂盡傳其秘。日偽時期，霍夢魁至瀋陽教拳，為第一位在東北設場授徒之武派太極拳傳

人，其打手、散手功夫均甚佳，遠近慕名而來，拜在其門下者先後有200餘人，深得其傳者亦有多人。

一九五三年再次到東北授拳，學者除技擊有成者外，獲養生健身之益者尤眾。武派太極拳之傳入並著根於

東北，福蔭先生厥功甚偉。

一九三二年，為進一步弘揚武派太極拳，在福蔭先生倡議下，與武厚緒（字芳圃，武禹襄之侄孫）、

李召蔭、郝文田、冷蔭棠（十三中英語教員）、武常祺共同集資，在永年城內東大街成立「永年太極

園」，作為至親好友研究太極拳及教練子弟輩之良好場所。常至「太極園」研練太極拳者有武萊緒（字小

宣，武禹襄之孫）、武厚緒、武勃然（緒字輩）、李召蔭、郝文田、冷蔭棠等。並以武會友，廣交賓朋，

遠近聞名前來求教及比試者頗不乏人。有欲與福蔭先生試手者，先生謙和以待，常以粘連走化之術，搭手

即使之背勢失中，進退維谷，搖搖欲墜，身不由己而無從施其力。偶有來勢剛猛者，先生不動聲色，從容

不迫，微微擎起，迅速鬆發，來者尚不自覺，已跌出丈餘，但於體則無傷。造訪之人無不驚歎太極之神

奇，常欲拜於門下，先生笑而不納。歸謂家人曰：「余在國術館，十三中授人多矣，何再收徒為？」蓋非

稔知其人者，不願收諸門下也。

「七七事變」後，永年淪陷，其後永年中學組織復課，請先生任教，堅辭不就。一九四零年，偽縣長何某請其教拳，以足疾難愈辭。惟閉門課子佺讀書習拳，醉心於詩詞書畫為事。此後家道日落，憂國憂民，積久成疾，於一九四三年臘月逝世，終年五十二歲。

先生雖不以教拳為生，但研習太極拳終生不懈，技藝精湛，稱於當時。常結合其多年教授物理學之經驗，融科學與太極拳於一體，藉槓桿、輪軸、勢能、動能之理，靜、動力學分解合成之法，分析打手蓄發之功，吸即能化，呼即能出，與人相較，屢試不爽，為我國最早運用物理學、力學來闡釋太極打手、散手之太極拳家。惜所寫之心得筆錄，多毀於戰亂兵燹中。

有子三人：中藩、正藩、公藩。正藩從小習拳，能繼承家學。

第十七節　徐震　　林子清

徐震先生，字哲東，江蘇常州人。生於一八九八年一月，卒於一九六七年十月。他是文史學家、國學大師章太炎（一八六九——一九三六）的入室弟子①，曾任滬江大學、中央大學、武漢大學、安徽大學中文系教授，震旦大學中文系教授兼系主任，除潛心研究經史、駢文、辭賦、詩詞外，還致力研究各派武術。

一九一九年他向馬錦標學查拳，一九二二年向周秀峰（濟南人，北京體育研究社教員，本習彈腿、查拳，與馬錦標同師，後在北京曾學太極於宋書銘，其拳架略同楊派。）學太極拳和行意拳。他在一九二八年成書，得益最多。抗戰時期在四川向朋友李雅軒學楊式太極拳。解放後又向田作霖學通臂拳。後來又向楊少侯學太極拳，向杜心五學自然門拳術。一九三一年張士一慫恿他向郝月如學武（郝）式太極拳，自一九五一年秋至一九五七年夏（是年夏徐先生赴甘肅蘭州西北民族學院教現代漢語），我與他相處六年之久，在讀過十多本他的著作以後，我深知他學識淵博，治學嚴謹。現舉出他的幾本著作為例。

一九三零年出版的《國技論略》中說：「乃知非博聞廣見，通曉各派，則不足以言宣導。」他五十年來學習武術和傳授武術的實踐，證明他是個說到做到的人。

《國技論略》是他的第一本考據學著作。他考出《易筋經》不是達摩創造的，《形意拳要論》不是岳武穆的作品。指出許宣平傳太極拳無可考。並且指出，如果照黃宗羲所言，張三丰為宋徽宗時人，何以

南宋及元，絕無一人稱道及之？他對於當時流傳的太極拳就是內家拳之說產生了懷疑，說王征南所授之拳勢，與今之太極拳，形式似不甚合。因此，《中國武術大辭典》認為此書與唐豪《少林武當考》的相繼問世，對當時武術界的虛妄荒誕之風有廓清之功。直到一九三一年他向郝月如學太極拳，看到了李亦畬手寫本拳譜，他才同意唐豪先生的看法，否定張三丰創太極拳之說。

《太極拳譜理董辨偽合編》（一九三七年出版）是他的另一本考據學著作。《中國武術大辭典》對這本書的評價是：「該書是一本彙集、考辨太極拳譜材料的專著，其考則有據、辨則以理。後世太極拳研習者多參鑒之。」徐先生在這本書裡辨出了七個偽造的拳譜。現以姜容樵先生的所謂乾隆舊抄本及光緒初年木版本為例，來看徐先生是怎樣辨別《太極拳譜釋義》的真偽的。《釋義》一開頭就說，「拳譜為清初王宗岳所著，余與姚君馥春，得乾隆時之抄本，復得光緒初年之木版書……」徐先生辨道，「……今按姜容樵本既有十三勢行工心解之文，即為出於武禹襄以後之證，乃云乾隆時舊本，已堪大噱。至於太極拳譜，清代從未有刻本，何來光緒木版本乎，……。」

《太極拳考信錄》是他花了逾十載時間搜集資料寫成的，於一九三七年出版。該書在卷上《總絜要義第十》中說，「……按陳王廷雖創導武術于陳家溝，所遺之拳為長拳炮捶，不名太極。至乾隆時，其法式漸變，精義漸失，于時陳溝人得王宗岳之傳，而競習太極。……王宗岳既傳諸陳溝，因刪改陳溝之長拳而為太極拳架。其後陳溝複有新架老架之分，楊露禪得諸陳長興者為老架，武禹襄得諸陳清萍者為新

架。……武禹襄傳李亦畬，亦畬傳郝為真，為真傳人甚多，其子月如及弟子孫祿堂，所授尤眾，故今之出於武氏一系者，亦稱郝派。……」

《太極拳發微》於一九四一年脫稿，我國大陸從未出版。該書上篇共五節，引用了《老子》的「無為而無不為」，《莊子》的「官知止而神欲行」，《易經》的「一陰一陽之謂道」的說法，提出了練、養結合，又由藝而進于成德。還解釋了形、氣、意和心的含意。反復閱讀，覺其內容非常豐富。下篇共七節，提出了兵法中的以逸待勞，後發先至的技擊術，演架與角技並重的練法，合度、精妙、圓融的三個層次的功夫，演架時提頂、拔背等十條身法，推手時發勁的時間和方向，呼吸的原則及其與養生的關係。儘管文字深奧，但反復閱讀仍能理解。我感到這本書是繼李亦畬的拳論之後的傑出的理論著作，徐先生不愧為武術史家和武術理論家。

徐先生能跟隨時代前進。解放後他認真學習馬列主義和毛澤東思想，學習巴甫洛夫關於高級神經活動的學說。他曾說他想在科學方面下一番功夫，以為將來的著述創造條件。他對《發微》的手稿感到不滿，認為需要改寫。他這種尊重科學、勇於革新的精神是值得學習的。他在一九六一年寫的、二零零三年刊登在《武魂》雜誌第六期上的《太極拳簡說》一文中說：「以理論來說，我們一方面要重視前人的成果，從舊拳譜中闡發其精義……但是另一方面，又不應受其籠罩，只在前人成績範圍內討生活。僅對舊傳拳譜做些說明，這是不夠的。以歷史來說，依據可靠的史料，經過分析，提出論證，作出論斷的作品，還是很

少。沿謬襲誤，任意誇張，牽合附會，不究端末之說，仍在流行。……以技術來說，我們要求追上前人，然後再超過之。」這些話反映了徐先生的辯證唯物主義和歷史唯物主義觀點，很值得後輩學習。

注釋

①章太炎（一八六九——一九三六），浙江餘杭人，少從俞樾學經史。南京臨時政府成立後，任總統府樞密顧問。一九一七年任護法軍政府秘書長。「九一八」事變後訪問張學良，主張抗日救國。中國人民大學國學院等單位舉辦的「我們心中大師」，被選出二十世紀傑出的十大國學大師，其中有章太炎。

第十八節　郝文田　李正藩

郝文田（一九零四——一九四七），字硯耕，自幼從父郝為真、兄郝月如習拳，功底深厚，尤擅打手。

文田先生畢業於大名七師，回永年後，即在省立第十三中學圖書館工作。是時，在十三中學教授太極拳的郝為真宗師已逝世（一九二零年逝世），郝月如先生繼其父任教。一九二九年，月如先生南下教拳，更由體育教員張敬堂繼任。在此期間，文田先生始終輔助其兄及後來的張敬堂教授太極拳。

一九二八年，永年國術館成立，郝月如任館長，文田亦為教員之一。

一九三二年，文田先生與親友李福蔭、李召蔭、武芳圃、冷蔭棠、武常祺共同集資，開辦了「太極醬園」（簡稱「太極園」），以經營所得資助永年國術館，並作為研究太極拳的良好場所，由李召蔭任經理。由於武芳圃年紀較長，冷蔭棠、武常祺為外鄉人，故日常之練習、研究及對外之交流，則由李福蔭、郝文田主其事。

是時，亦常有人前來諮詢或比試，要求試手者，文田先生出，則以其高超的粘依之功，接住彼勁，隨化即發，制人而不傷人，對方在不知不覺之中，即陷入困境，莫不佩服其技藝之精，讚歎而去。

「七七事變」，日寇入侵，「永年國術館」、「太極園」被迫停止活動，但「太極園」內，武、李、郝內部之練拳、研究仍進行不輟。其後，偽永年中學成立，文田先生拒不受聘，賦閑在家，每日必至「太

極園」，切磋拳技，並授子弟拳，從學者有郝君承、李正藩等人。

先生並積極搜集、整理太極拳史料及武澄清、武汝清、李亦畬等前輩遺文，以及郝門弟子所做拳論，為武派太極拳保留了不少傳世之作，如《李氏太極拳譜》中的《郝為真軼事》，即為先生之手筆。

先生人在中年，即逢國難，身處逆境，不能盡展其才華，終鬱悒成疾，於一九四七年逝世，時年四十三歲。

第十九節　郝少如　　郝吟如

郝少如是河北省永年縣人，一九零八年四月十七日出生在一個兩代聞名的太極拳家庭。祖父是郝為真，其父郝月如得郝為真之傳，繼又傳與郝少如。

少如自幼習拳，三四歲時坐在凳上，跟為真、月如兩老習拳。二十一歲時，已深得武式太極拳的奧妙，出任永年太極拳社助教。一九三二年赴南京時，只有二十四歲，就在中央大學及審計部等與其父一起任體育教員，教授太極拳。一九三三年至武進正德學社任教。是年秋，來滬幫助父親一起教拳。後與其父輪流在上海、江蘇兩地授拳。但因年輕，有人不一定信他。有一年夏，一日少如在乘晚涼，十來個人前來試拳。第一試者與其一交手，即被彈出丈餘遠，眾已驚悸，第二試者亦被拋出，騰空作螺旋形旋轉而墜於地。眾即折服而狼狽逃跑。從此，在南京再無敢有試者。一九三五年，少如的父親逝世，少如就獨當一面

來往於上海、江蘇兩地，傳授武式太極拳。一九三七年冬後，就一直定居在上海。以後又創建「郝派太極拳社」。當時，其主要在商界及教育界教拳。六十年代初，受聘進上海市體育宮授拳。後來他便在民間廣為傳授武式太極拳。桃李滿門，其弟子有：浦公達、劉積順、楊德高、施雪琴、成慧芳、陳國富、沈惠廉、屠彭年、卞錦旗、黃士高、徐德明、王慕吟、葛楚臣等人。

少如小時勤學苦練，藝成後善巧練，晚年更注重以「巧」，一貫把太極拳當作是一門藝術，在推手時，能把人加以隨心所欲地擺佈，但又不傷及人之皮毛，使人心悅誠服。他從青年時代起，已能如亦奮為真，月如前輩們，嘗置靠椅數丈外，運勁發人，能使之安坐椅上，無一蹉跌，且椅無稍移動。他一拳能把人打到數米遠的桌子底下。他的發勁不僅脆而遠，而且人被發出而不知是怎麼回事。又能將人騰空拋出圍繞他的身體，可以旋轉三百六十度度的大圈，並同時作各種螺旋形轉（有豎著、橫著、俯臥著等）。太極拳理上講：「太極拳不在樣式而在氣勢，不在外面而在內」。少如正是以純真的太極拳功夫，不露形跡達服人之效。所以，六十年代前期，他的刀、槍、劍、拳和推手，在市體育宮初次公開亮相時，就受到武術界人士的高度讚賞。這些項目的套路是一個因素，但更主要的一個因素是他的內在的「太極」功夫。由於他表演的一招一勢完全是受到內形的支配，由內及外，精、氣、神三者始終貫穿其中，所以勢勢精彩，招招來勁。他的沾連粘隨，不丟不頂之術，會使人想走也走不脫身。蒼蠅偶爾飛到他的手卜，他用另一隻手能活捉它。其敏捷如此。

少如不僅能對王宗岳、武禹襄、李亦畬拳論上的每一個字，作出正確深刻的解釋，而且能把每一句話的真意口授身演出來。他對太極拳在人體中每一個細微要求，都有精心的研究。因此，他對太極拳的理論與實踐，多有發展和提高，能進行非常精闢、具體、生動的講解。一九六三年，他寫了《武式太極拳》一書，在此書中，他將珍藏多年的古典拳論及其父的拳論獻了出來。遺憾的是，他未能看到他的《郝式太極拳》（又名《武式太極拳》）修訂本出版，在一九八三年一月五日就與世長辭了。

第二十節　郝振鐸

賈樸

郝振鐸（一九零八——一九七四），邢臺師範肄業，是郝為真侄孫。十一歲從叔伯郝月如學拳，四十餘年未曾間斷，二十歲到天津大陸銀行工作。天津解放後，併入天津市人民銀行，在和平區蘭州道分理處工作。子郝學勤參軍後轉業到南京無線電廠工作，後調武警任教練。一九七四年振鐸病重，其子回津探視，進門尚未站穩腳步，其父臥床令其走架，加以指點。其對太極拳之重視可見一斑。

一九六二年我在天津工作時，在黃家花園相遇。他走架非常認真，一絲不苟，我們兩人打手亦很合拍（當時有么家貞在場）。振鐸著有永年《郝為真開合太極拳術》一書（油印本），擇其重要者，編為學習資料複印六十份供成都、重慶、衡陽、廣州等地同學參考。振鐸先生對我說：「天津市體委有意請我出山，因我年紀大了（當時五十四歲），不願意再改行了。」

一九八一（或八二）年，時振鐸已去世，日本太極拳研修團一行三十餘人來津訪問，市體委通過李世廉、牛鐘明特邀么家禎接待，表演走架打手。么家禎和王匯川拳藝深為日本友人敬服。傳人有：邱增悌，劉利棠，薛澤生，淩兆雄，李迪光，張瑞祥，王匯川，牛鐘明，王家駿，么家禎，吳連雲，黃大為，牛索臣，翟殿山，袁增祿，盧英衡，趙炳南，劉樹行，王潤田等人。

第二十一節　郝長春

郝長春（一九一一——一九八零），字向榮，河北永年縣廣府鎮人。幼時曾祖父郝為真健在，是一個四世同堂的大家族。從小受武術家庭之薰陶，七歲學拳，頗得為真喜愛。叔祖月如一有閒暇便向向榮指點一、二，並囑咐少如對向榮多加栽培。少如精心傳授，十歲的向榮行功走架，便有曾祖之風範，人稱「郝門神童」。

一九二八年郝月如被聘為永年國術館長，青年的向榮便常跟叔祖到國術館練拳，大家十分佩服他的拳技，都稱讚他說：「郝家拳的將來就看向榮了。」

一九二九年隨月如赴南京教拳。一九三零年，月如、少如受郝為真之高足李寶玉（字香遠，邢臺人）等之邀赴南京、上海教拳。他們分兩路，少如去上海，月如攜向榮等到南京、鎮江等地傳拳。月如教拳時常讓向榮示範動作。

一九三五年，月如逝世後，向榮又協助少如在上海教拳。此時的向榮風華正茂，拳、劍、刀、杆、推手功底深厚，技藝非凡。一九三六年，李香遠先生設擂台於山西太原，後來成立了「山西省太原國術促進會」，聘向榮為秘書長。一九三七年，「七七」事變起，日寇入侵，遂回原籍。

一九四七年廣府鎮解放，向榮到永年師範供職，任總務處主任，兼教太極拳。常與張振宗、魏佩林、

李光藩等人集會，切磋拳藝。

「文革」時期向榮受到衝擊，先後在三塔、劉營、大北汪等村教書，但仍不忘練太極拳。有很多青年人，如：王艮海、楊慶祿等，有時晚上便在教室騰出一空地，請向榮老師教推手。向榮只走化、不發勁。

禁不住大夥的攛掇，興濃時也示例發功。向榮發人輕巧靈脆，瀟灑文靜，他總能將人發出，穩穩地跌坐在木凳上，神妙不可言喻。

隨著「文革」深入，向榮又下放到農場接受改造，雖身處逆境，常說：「武式太極拳可不能在咱郝家人手上丟了呀！」現已退休的郭寶貴老師說，有一天，蓋房上樑，一泥瓦匠一腳蹬空，忽從山牆上摔下來，眾皆大驚失色，但見向榮不慌不忙，跨步向前，拉了個架式，居然將失足落下的大漢順勢接住，穩穩地放在地面，他身懷絕技，眾人稱奇。得其傳者唯胞侄郝平順等人。

武式太極拳攬要

211

第二十二節 馬榮 吳文翰

馬榮（一九一二──一九六五），回族，河北邢臺人，後移居邯鄲市，從事商業工作，自幼喜歡拳技，是李聖端入室弟子。定居邯鄲後，又從永年原國術館長韓欽賢及郝為真入室弟子張振宗繼續學習。所練拳勢謹嚴古樸，技藝精湛，尤擅打手。「文革」前被武術界同仁推舉為邯鄲市武協主席。由於工作繁忙，勞累成疾，過早謝世，人皆惜之。弟子有丁進堂、任福林、馬振生、溫玉憲等人。其孫馬建秋，除家傳外，又拜在賈樸老師門下，繼續深造，繼承乃祖遺志，為弘揚武式太極拳做了不少工作。

魏佩林（一九一三——一九六一），河北永年廣府人。因少年體弱，其父讓其習太極拳術，李遜之先生把他收為弟子。佩林性情豪爽，為人正直，尊師愛友，深得人們的敬重。佩林先生練拳非常刻苦，架子天天走，杆子不離手，每晚從師父家練拳回來後，仍不休息，在自己家院裡練到後半夜，一招一式反覆琢磨，務求精湛，功夫豁然貫通後，有時練拳到五更，數十年如一日，把自己畢生精力全部用在練拳上。因此，深得武式太極之精髓。與人推手能隨心所欲，對手像皮球一樣可以任其拍來拍去，身不由己。一次遇一人賣鷹，有人讓佩林試試功夫，將鷹放在佩林臂上，佩林聽其勁，泄其力，鷹在臂上欲飛不能。師弟姚繼祖文才出眾，當即做對曰：「楊健侯掌心擒雀，魏佩林臂上困鷹」。在永年廣府城，魏佩林先生被視為傳奇人物。

摘自《永年太極拳史料集成》

第二十四節　陳固安　　吳文翰

陳固安（一九一三——一九九三），回族，河北邢臺人。七歲隨伯父發達公習查拳。十三歲拜李聖端先生習郝氏太極拳。陳君就學八年深得其傳，後又得韓欽賢先生及郝中天諸前輩指導，故藝精而博，為同門之冠。名家拳論，背誦如流，結合體用，悉心研求，偶有所得，即便深夜，亦必披衣而起，下地操練，或筆之於書。故至中年，即備太極、八卦、心意、形意、查拳於一身，融會貫通為一體，技藝精純，罕見匹敵。晚年以教郝氏太極拳為業，弟子遍及邢、邯、許、鄭、河濼、襄樊間，弟子不下數千人。一九八九年應邀赴廣州出席全國太極拳名家研討表演會，甚受同道及廣州人民歡迎。廣州《羊城晚報》、香港《大公報》均有專欄報導。嗣後，兩廣、江浙、雲貴等地青壯年專程北上求先生授藝者不下二、三百人。先生復本畢生心得，創編了《武式太極拳新架》一書，以古典拳論為指導，師門心法為基礎，融會諸家，卓然一體，惠我後學，實非淺鮮。太極拳器械百年來僅有刀、劍、槍（杆）三項，經多年鑽研，創編太極棍三十六式，使太極拳之器械成為兩長兩短，四兵咸備，精彩紛呈。

第二十五節　姚繼祖

摘自《永年縣太極史料集成》

姚繼祖（一九一七——一九九八），永年縣廣府鎮人，曾任河北省政協委員。一九二八年在永年國術館隨郝月如學太極拳，並在國術館與當時太極名人韓欽賢等修習太極推手及器械套路。一九四零年正月拜太極泰斗李亦畬之子李遜之先生為師。自此秉承師訓，苦練不輟，深得太極精髓，終成名家。

早在六十年代不斷在武術雜誌上發表文章，闡述對太極拳的見解，與太極名家顧留馨先生相交甚密。一九八一年日本太極拳协會訪華，由姚繼祖接待，他的拳藝使日本朋友佩服之至，日本朋友回國後在《太極》雜誌發表文章推崇備至。一九八四年姚繼祖在武漢舉行的國際太極拳、劍表演觀摩會上進行了講學表演輔導，被評為全國太極十三名家之一，南方很多報紙都以「北方梟雄姚繼祖」為題發表文章，盛譽姚先生之拳技。一九九四年姚繼祖先生又經溫縣國際太極拳年會審定為全國十三名太極拳大師之一。

姚繼祖武德高尚，成為一代太極拳大師，名揚海內外，他的弟子永年主要有：金竟成、王印海、翟維川、鍾振山、胡風鳴等，並傳外地多人。

武式太極拳攬要

215

第二十六節　鄭正之

武漢鄭正之先生生於一九一八年，原籍江蘇武進人，一九三三年十五歲時從郝少如老師學郝氏太極拳，深得老師厚愛。此後專心致志，堅持經常。得到哲師（徐震）評語：「身法輕靈，空前絕後。」在弟子中引起震動。一九三四年哲師為推動常州學習太極拳的高潮，在國術館舉辦了一次大型武術表演盛會，到會者逾千人。此時少如老師從上海來此小遊表演散打，當四人圍攻他時，不僅四人無法近其身，還把主攻者擊出丈遠以外。從此常州掀起了學習郝氏太極拳的高潮。常州中小學紛紛要求派人到學校任教。鄭先生也應聘到武進育才小學、正衡中學（母校）義務教拳。一九三五年，鄭先生離家到隴海鐵路局工作。臨別時少如老師贈言：「太極拳的基本拳式主要是三式即：懶紮衣、摟膝拗步和雲手。今後若受時間、地點限制，不能練全套時，可將主要三式連續不斷地在室內或辦公室鍛煉，久之可同樣收效。」數十年來按照老師遺言，常練不輟。鄭正之說道：「每晨當練三十至四十分鐘後，縱令嚴寒季節，周身感到發熱，氣貫手指，舒暢異常。我感悟到必須全套練到純熟後，或再加上單鞭、提手上勢、野馬分鬃效果更好。」

一九九九年，鄭正之寫了《中國太極拳走向世界迎接二十一世紀建議書》，上陳九條建議，獲得國家體育總局武術管理中心同年五月三十一日覆書。接著在武漢籌組了「中國太極拳走向世界，迎接二零零八年奧運會武漢促進會。」

鄭正之最後說：「郝氏祖孫三代，深得武派太極拳真傳。在河北、山西、北京、上海、南京等地頗具名望，為中國太極拳之創新推廣發展起到了莫大的作用。」

按：鄭正之先生終生練拳，年享高壽，八十七歲還寫了《懷念先師徐震先生》一文。

第二十七節　翟文章

摘自《永年太極拳史料集成》

翟文章（一九一九——一九八八），自幼隨父習練郝式太極拳，盡得真傳。後又拜永年廣府楊式太極拳名家楊兆林（楊鳳侯之子）為師。翟文章集郝楊兩家拳之精華，不虛為民間著名太極拳高手之稱。他有句名言：「練功不受苦中苦，難得敷蓋對吞吐。」

翟文章拳師曾任中共三十八軍特種部隊武教官。回故里後，集中精力研究太極奧秘，留遺著有《太極拳解析》、《太極拳對敵要言》、《太極拳靜功秘訣》等數篇。生前曾任邯鄲地區武術協會拳師、永年縣太極拳學校校長兼太極拳學校對外交流會會長。

一九八八年四月受中國武術協會邀請，攜大弟子楊振河參加中日太極拳技術交流會。一九八七年被河北省人民政府授予「先進武術拳師」榮譽證書。收入室弟子有楊振河、董新成、劉新華、趙憲平、胡利平、路軍強、溫紅亮、趙軍海、張會民等。

第二十八節　林子清　賈樸

林子清生於一九二一年十月，江西省貴溪市人。一九四七年畢業于暨南大學外國語言文學系，英語學士學位。解放前曾任暨南大學外文系助教，解放後任上海財經學院、華東政法學院英語俄語助教，上海師範大學英語講師，副研究員。一九八七年退休後從事英語翻譯工作。

一九五一年九月至一九五七年從徐震老師學太極拳。徐老師文武兼通，品德高尚，是常州名士，著術甚富，不愧為武術界中的有真才實學的先賢。他的遺著，是武術文化中的瑰寶。徐先生教他初學簡化楊氏太極拳和全套郝氏太極拳，還學單刀、雙刀、劍、十三槍（杆）、對槍等。徐震先生說：「所謂外功拳只能練大肌肉，而內功拳之力量則無微不入，不過初學時如不注意，上身便不易鬆勁，楊派太極拳則無此種顧慮，所以需取長補短。楊派太極拳能使肢體空鬆，郝式太極拳則能使步下穩實，內勁充沛；楊派太極拳適於肢體練鬆，郝式太極拳則適於練發勁。」徐震先生教法是先練楊派以鬆筋骨，再練郝氏以實內勁。所以徐先生有句名言：「非博聞廣見，通曉多派，則不足於宣導之旨。」徐震老師說：「不管打拳和推手，都要注意斂肋（護肋）。」「護肋應改為斂肋。」郝月如先生說：「身法先求尾閭正中。正中者，即脊骨根向前也，又須護肫，肫不護則豎尾無力，一身便無主宰矣。」徐震先生說：「以前學了不少時間，費了很大功夫，

遇到郝月如老師，才得到真訣，受到老師誇獎評為嫡傳。」此後放棄以前所學，專門研究郝式太極拳。

林子清先生對武式太極拳史，研究有素，遇有弄虛作假者，給予嚴肅批判。二零零五年四月應山西科

技出版社之約整理注釋徐先生遺著六輯，準備出版，對整理太極拳理論，貢獻很大。

主要論文有《當代英語在句子結構方面繼承和創新》、《英語句子成分淺談》等。

第二十九節 李錦藩

李錦藩（一九二三——一九九一），永年廣府西街人。邯鄲市教委離休幹部，李亦畬任曾孫。六、七歲時隨十一祖父李遜之讀書。先後跟族叔李化南、十祖父李石泉學習太極拳。一九三七年，李化南離開家鄉參加抗日，又跟李遜之學習太極拳。一九四八年，在邯鄲市業餘幹部進修學校任教。一九五三年蒙冤。一九七八年冤案平反，公開練拳教拳，不斷接待各地來訪者。一九八四年，參加邯鄲地區老幹部運動會，獲太極拳表演「一等獎」，獎勵寶劍一把。一九八六年，獲「河北省體育挖掘整理先進工作者」榮譽稱號。擅書法、繪畫，作品多散於弟子手中。

李錦藩所傳，按套路劃分，有武式太極拳、十三刀、十三劍、十三杆、武式太極拳小架、一路炮捶、二路炮捶、隴西氏太極刀、隴西氏太極劍、一路杆子。

李錦藩牢記長輩遺訓，並常告誡弟子：「技藝苦練、武德當先」。「房產可賣、拳藝不可丟」，「不吃拳飯、不揚拳名」，「拳規不可不守」。弟子有李德龍、王潤生、孫建國等人。

武式太極拳攬要

221

第三十節　孫懋令

孫懋令（一九二七——二零零九），上海人，是武式太極拳第五代傳人郝少如先生的高徒。孫懋令先生聰穎勤奮，深得郝少如先生鍾愛有加，終日耳提面命。

六十年代，國家三線建設戰略調整，孫懋令先生隨廠從上海內遷至重慶，並在重慶開門收徒。孫老師不辭勞苦，利用大量的業餘時間，頂著烈日，冒著嚴冬，在渝中區、沙坪壩區、北碚區、江北區、南岸區等地授拳。從此，武式太極拳在重慶生根了。當時與重慶的太極拳名家周子能先生、成都林默根先生及其他名家都有著友好的往來。

孫老師向學員傳授武式太極拳，不僅言傳身教，為每個學員改拳架，在他身上體悟肌肉的鬆沉和內勁的走向，而且由淺入深地教授大家拳理拳法。身法上，先要由外形正確的姿勢動作，來影響內部變化，後又由內部精神氣勢心意指揮身上肌肉的蠕動帶動外形的運動。大家逐漸明白武式太極拳的原理，不但養身強身，還可以防身，是內外雙修的內家功夫拳，是用意不用力的脫胎換骨般修煉。學員們經過長期鍛煉，受益匪淺。大家也踴躍參加區級、市級的武術比賽，獲得了優異成績，得獎無數。武式太極拳在重慶慢慢有了知名度。

孫懋令先生是重慶地區武式太極拳的開創者，為繼承和傳播武式太極拳立下了汗馬功勞。

第四章 作者文集

第一節 賈樸文集

武式太極拳拳史考

武派太極拳創始人武禹襄的長兄武澄清，字霽宇，號秋瀛，咸豐壬子進士，簽分浙江，後於一八五四年就近改任河南舞陽縣知縣。在該縣北舞渡鹽店得到《山右王宗岳太極拳譜》。他自幼愛武術，後學太極拳，遺著有論文五則，其中《跋文》一篇是目前首次發現的有文字記載的研究太極拳的重要史料。《跋文》的發現，是永年人李子實在一九三一年書贈永年原國術館館長韓欽賢手抄本。內容是記述陳家溝擊退太平天國農民軍經過的紀錄。

據師弟吳文翰《武派太極拳體用全書》（五一六頁）有一條與陳家溝有關的史料……。《近代史資料》總八十一號收有一篇《太平軍攻懷慶府實錄》……。（以下簡稱實錄）引起我注意的是：「《實錄》和《日誌》在記錄太平軍攻入溫縣時，記載陳家溝村民抗擊太平軍的情況，客觀地反映了陳仲甡（又名名仲辛，（《跋文》仲心）等人的武技，是研究早期太極拳的一條不可多得的資料……」。現以武澄清的《跋文》為主，以及《太平軍攻懷慶府實錄》和宋蘊華著的趙堡鎮《太極拳圖譜》三個史料對勘如下。

《跋文》第一段：「拳分內外兩家，內家始於武當張三丰，外家始於少林。此內家拳也。右論①，不

知創自何人②。語極精細，非精於是拳者不能為，是論可謂拳中之聖矣。」

考證：內家拳始於武當張三丰，此是沿襲舊說。據成都師弟李正藩先生考證，明、宋各有一張三丰，

拳法是否傳於張三丰尚存疑。

《跋文》第二段：「明季山右王宗岳傳於懷慶府武陟縣趙堡鎮蔣姓，蔣氏父子藝皆精越，數傳有張宗禹、

張言者，叔侄俱有盛名。」

考證：王宗岳傳蔣姓後，所謂數傳者，這是古文為了減少中間重複，古人常用的省略筆法。現將宋蘊

華著的趙堡鎮《太極拳圖譜》傳承關係與《跋文》對勘如下：王宗岳──蔣發──邢喜懷──張楚臣──

陳敬伯──張宗禹──張言──陳清萍──武禹襄──李亦畬──郝為真──孫祿堂共十二代，一脈相

承。《跋文》與趙堡鎮《太極拳圖譜》基本相符，不謀而合。

《跋文》第三段：「咸豐四年（按《實錄》後為咸豐三年一八五三年），髮逆（按：指太平天國農

民軍）渡河圍懷慶，四面竄擾。溫縣陳家溝村民生陳仲心，素習此拳，槍挑賊目大頭楊。次日，賊眾

猝至，圍其村，仲心手無寸鐵，惟持扇一柄，由家而出，揮灑自如，從容而去，賊指而目，無取進其前

者。」

考證：溫縣《實錄》記載：「咸豐三年……五月二十七日，賊匪聚溫縣張鄉村……二十九日賊目大頭

楊，竄入溫縣陳家溝，此賊實有勇力，兩腋能夾兩尊大炮，到處破城，全賴此賊為首。幸有陳家溝陳仲辛（按：指陳仲甡）陳季辛（按：陳季甡）昆仲者，矛杆稱為絕技，用大杆將大頭楊從馬上搠下……賊大怒，領大隊到趙堡鎮放火焚燒，無兵救護。陳仲辛逃脫。」（見吳著《太極拳體用全書》五一七頁）。

按：《跋文》與《實錄》所記基本相同，惟《跋文》有過誇之處。咸豐三年是秋瀛老人任舞陽縣知縣前一年，故知之較稔。這可證明近代太極拳史是一元化的，殆無疑義。

《跋文》第四段：「近日趙堡鎮等村，習是拳者尚夥，若真能懂勁，藝且純熟，未知有無其人也。」

考證：咸豐年間，趙堡鎮是太極拳活動中心，名家輩出，現在趙堡鎮人也都不知道了。陳家溝打退太平天國農民軍的陳仲心「素習此拳」指的就是太極拳。（見李亦畬《太極拳小序》）。何時傳入陳家溝的無文字記載。以致後來傳說不一。因而出現了陳家溝陳王庭創造太極拳之說。秋瀛老人在舞陽縣工作達六年之久，正逢太平天國興盛之時，有些事是老人親身經歷過的。他愛太極拳，在鹽店得到太極拳譜，以後流傳較早較廣，所以世人只知太極拳王傳陳家溝陳姓，而不知王傳蔣也。

於光緒九年（一八八三年）回憶時才寫成《跋文》的。晚於他外甥李亦畬《五字訣》兩年，因《五字訣》真是暗室明燈，對研究太極拳史，指出了航向，老人誠是太極拳之功臣也。

老人早年愛太極拳，從政後不忘太極拳，仙逝前一年，還留下這則《跋文》，

注釋

① 右論：指《山右王宗岳太極拳論》

② 不知創自何人？按：《太極拳譜》是武澄清親自獲得於舞陽縣鹽店的，怎能不知獲自何人？存疑待考。

武式太極拳始祖武禹襄手訂的十字身法，每個字有每個字的含義，不能混淆。近閱沈壽先生著的《太極拳譜》（五七頁）脬字指為「大腹」；同書（八四頁）《太極拳譜‧眾譜》（九二頁）護脬為護臂。

又閱學苑出版社發行的《太極拳全書》臀代脬。須知臀是髀股，這兩個字同音不同義，是不能混用的。今查詞書，脬字有兩種含義。一、段著的《說文解字》脬，權也，權俗作顴；《說文解字約注》作者張舜徽

按：「今俗謂鼻兩旁高起之骨為兩顴」。這個身法全稱是「裹襠護脬」即下部裹襠，上部護脬，以行動打手立說；二、《辭源》（一九零四年版未五十頁）「俗謂家畜之胃為脬，」。他的高徒徐震同志在《太極

拳新論》中的《正名論》說：「……是太極拳家以收斂兩肋骨為護脬，意謂可內護肝胃之部耳。」脬字兩

種含義，表現在動作上自難一致。兩說各有理致，可以並存。不過我以為，人的大腦為全身之主宰，居

於頭部，面部又為七竅之載體，脬字的部位至關重要。下部裹襠，分清虛實，上部上手護脬，下手護心、

腹。按拳理來說以脬為優。姑存二說，供作參考。

李亦畲撒放六字養生法之用法

在李亦畲的存本中有六字「呵、嘻、呼、呬、吹、噓」六字養生法，今考出自《指道真詮》，略稱：「⋯⋯六字訣歷來修養家推為調氣之祖。⋯⋯然於初機對治，頗見調氣之功，今采『小止觀說以證佛道之義』。」因此可見李亦畲時代已把佛道之義加入太極拳中了。所謂對治概指每個字對某臟器而言。六字養生法見《古典拳論》，至於其用法，可參考名老中醫張錫純《醫學衷中參西錄》（第二冊一零七頁和一要五頁）有驗案、用法二則，錄之如下：

用法一：驗案：同莊張禹仙先生，邑之名孝廉也。其任安東教喻時，有門生患肺癆，先生教以念此六字，每字六遍，日兩次，兩月而肺癆愈。養生家謂此六字可分主臟腑之病，愚則謂不必如此分析。總之不外呼氣為補之理。因人念此六字，皆徐徐呼氣外出，其心腎可交也；心腎交久則元氣壯旺，身能斡旋肺中氣化，而肺癆可除矣。欲肺癆速愈者，正宜兼用此法。

用法二：養生家有口念此六字，以卻臟腑之病者。其法當靜坐之時，或睡醒來起床之候，將此六字每一字念六遍，其聲極低下，唯己微聞，且念時宜蓄留其氣徐徐外出，愈緩愈好，每日行兩三次，久久自有效驗。蓋道家有呼氣為補之說，其理甚深⋯⋯

《老三本》傳承發展之關係

太極拳之有王宗岳，猶如儒家之有孔子；王宗岳之有《太極拳譜》猶如儒家之有《四書》；王宗岳

誠太極拳之聖者也。據現在所知，《山右王宗岳太極拳譜》有經文四篇即：《太極拳釋名》、《太極拳

論》、《十三勢行功歌訣》、《打手歌》。現將《老三本》傳承發展之關係，研究如下：

一．武禹襄得長兄武澄清從舞陽縣鹽店獲得的《山右王宗岳太極拳譜》，後發揮精義。經過實踐，使

王宗岳太極拳論文首次得到發展。成為太極拳的理論基礎。如王宗岳的《太極拳釋名》發展為《十三總勢

說略》；《太極拳論》發展為《太極拳解》、《十三勢行功歌訣解》；《打手

歌》發展為《四字訣》。

二．李亦畬得到母舅武禹襄之親傳，又有發展。如武禹襄的《太極拳解》首句「身雖動，心貴靜。

氣須斂，神宜舒。」十二字，發揮為《五字訣（附序）》；《十三總勢說略》發揮為《走架打手行功要

言》；《四字訣》發揮為《撒放秘訣》，加上《論虛實開合》二圖，即是亦畬創作的自存本。

亦畬公把王宗岳、武禹襄和自存本綜合在一起，工筆手抄三本，一自存，一交胞弟啟軒，一交門人郝

和（惟郝存本缺武禹襄《四字訣》）。《老三本》傳世後，繼有發展。如啟軒公的《敷字訣》等。此即

《老三本》傳承發展之關係也。

讀拳經偶得三則

（一）、《十三總勢說略》中有「寓下意」三字，此意字應屬下句。兩個「意動詞」，並排對稱，如「意要向上即寓下；意若將物掀起，而加以挫之之力……」則句子通順，順理成章。有的讀者認為「若物將掀起」果如其言，用挫何為？自上世紀三十年代初《永年拳術》傳抄者圈點時，誤將「意」字圈為上句，讀者不察致有此誤，應予更正。

（二）、郝和存本中有《打手要言》一篇，內有三篇論文即：十三勢行功歌訣解、十三總勢說略、太極拳論解。亦畣公親題為「禹襄武氏並識」六字。則《十三勢行功歌訣解》顯係武禹襄所作。因福蔭老師和姚繼祖先生沒有見到郝和存本（郝月如帶到南方），故均列為李亦畣所作，顯係有誤，應予糾正，恢復原貌。

（三）、《太極拳表解》作者今查《太極拳表解》都是按照武式太極拳理論濃縮而成。作者是個道士，出家人，不為名，不為利，故託名道士。

認真學習古典拳論

武式太極拳古典拳論是經過四代先賢們以畢生精力從實踐中總結出來的精華，字字璣珠，句句秘訣，必須熟讀勤練，才能由心悟到身知，才能在實踐時得心應手。所以永年太極拳家翟文章說：「學拳不受苦中苦，難得敷蓋對吞吐」。確是經驗之談。五絕（詩、書、畫、醫、拳）鄭曼青說：「……有的學生向他討秘訣。」他說：「……秘訣就在拳論裡面。……」一語中的，給學生指出一條捷徑，我深有同感，願與同道共勉之。

神仙起居法

五代楊凝式

行住坐臥處，手摩脅與肚，心腹痛快時，兩手腸下踞。

踞之徹膀腰，背拳磨腎部，才覺力倦時，即使家人助。

行之不厭頻，晝夜無窮數，歲久積功成，漸入神仙路。

楊凝式（八七三——九五四），字景度，號或稱癸巳人，或作思維居士，又關西老農。華陰（陝西）人，以心疾致仕，歷任梁、唐、晉、漢、周，官至太子太保，楷法精絕，尤功顛草，亦長歌詩。洛川寺觀、藍牆粉壁之上，題記殆遍《五代史》卷百二十八有傳。（錄自《中國書法鑒賞大辭典》五九一頁）

一九五八年夏，我在北京開會時，會後參觀故宮博物院舉辦的「古代名書法家書法展覽」，其中有，《五代楊凝式神仙起居法》。首句，行住坐臥處，手摩脅與肚⋯⋯踞之徹膀腰，背拳磨腎部⋯⋯此法前摩肚，後摩腎兼摩左右兩肋，四面兼顧，簡便易行。當時我正患腰痛，我用背拳摩腎部和腰部，腰痛大減，後又加入五台山「氣功八段錦」後愛妻為我摩腎部兼從尾骨往上摩脊骨兩側，不但腰不痛而且甚覺舒暢。後又加入五台山「氣功八段錦」幾個招法，作為起床前床上運動，下床後練武式太極拳二至三趟，使小腹上翻，內外兼動，五十年來成了我的日課，從未間斷，現在胃口健壯，食慾正常，腰早就不痛了。

後檢家藏《筠清館法帖》共六卷也載有此法。帖為道光十年（一八三零）廣東南海吳榮光家藏舊拓本及真跡摹刻而成。吳為清代有數收藏家，可見此法在社會早有流傳，特附記之供作參考。

廣府西街李氏故居及「廉讓堂」堂號的由來

明朝天啟六年（一四七零年），李氏家族的始祖李參率家由山西澤州遷至直隸省廣平府永年縣西楊莊定居，此後各代均以耕讀謀生，以詩禮傳家。至清順治年間，李之清中進士，任翰林院編修，帶一支遷至永年縣（今廣府鎮）西大街道北。這塊長方形的宅地，距廣府城西甕城城門不過百米之遙，前臨西大街，後傍北馬道，馬道之外，即為一頗為廣闊的水窪。廣府城內素有「三山不見，四海不乾」之說，「四海不乾」即指城牆內四隅之外，各有一頗大的水窪，蓄水豐富，永不乾涸。而以西北角的水窪為最大，面積約有二、三百畝，水深且清，每逢風和日麗之時，頑童戲水之影此起彼伏，浣女捶衣之聲不絕於耳。如逢冬日，水面結冰，光潔如鏡，招來不少茁壯少年，馳騁於冰城場之上，相互追逐，風馳電掣，目不暇接。水窪北岸，即為城牆，極目遠眺，備覺蒼茫。廣府習俗，每年春節正月十六為登高暢遊之日，每逢此日，城內居民必著節日盛裝，扶老攜幼，竟相登城，作繞城一周之遊。一時之間，城牆之上已是熙來攘往，踵接肩摩，華服招展，笑語頻傳，組成一道連綿不斷和美亮麗的風景線。李家宅地，依城傍水，遠離塵囂，後臨馬道，交通方便，且宅地各院皆高於後院及馬道三至四米，故而古城、水窪一年四季的瑰麗景物，可不為圍牆所阻，而盡收眼底。

李氏家族的一支，在這片宜居的宅地上，逐步建造了若干房屋，此時正值清朝的康乾盛世，得以安居樂業，共用太平。歷經一百四五十年，數傳至李世馨，已是道光年間。李世馨，字貽齋，咸豐元年辛亥（一八五一年），歲貢生①，候選訓導②，同治元年壬戌（一八六二年），舉教廉方正③。請制薦舉後，赴禮部驗看考試，即可授以知縣等官。但此時正當清廷衰敗，官員貪腐，農民起義，戰事頻仍之時。咸豐十年庚申（一八六零年）、十一年辛酉（一八六一年），李世馨之內弟武禹襄屢次被聘，請其至河南抵卸捻軍，謝絕不就（見《武禹襄墓表》：「至庚申、辛酉，撚匪竄畿南，尚書毛公昶熙，河南巡撫鄭公元善又皆禮辟，不就」）。李世馨與武禹襄同為剛正不阿之士，自不會攀龍附驥，進而與之同流合污，遂拒赴禮部，而終生不仕。但居家管理田園，教育子孫，關懷鄉里，服務比鄰。其為人謙虛忠厚，樂善好施，常助人為樂，周急濟貧，故而為眾人所稱道，為故里所傳聞。

光緒初年，李氏西街住宅進行了改進。此時整個宅地面積約為六十五畝，住宅坐北向南，以南北向為軸，分東、中、西三個軸線排列，而以東軸為主軸佈置主體建築。宅地上所有建築，均採用中國傳統的四合院模式，此種格局在商周時期即有雛形，經三千年來的發展，至明清已極為成熟。它充分體現出中國社會以家族為基礎，並以家長為中心的封建家庭秩序；封閉的居住方式，顯示著家庭成員在家長主導之下，相互間的關愛扶持，團結和諧；也完全符合中國人歷來具有的性格，謙遜內斂，含蓄蘊藉。四合院所以成為中國建築的典範，正因為它具備著豐富的文化底蘊和深邃的哲學內涵。

心一堂　武學傳承叢書

一般大四合院，都是坐北朝南。《周易》中有言：「聖人面南而聽天下，向明而治。」且陽光是從南面照來，適合採光的需要。四合院的大門都開在東南角上，因為東南角是八卦的巽位，為通風之處，可以通天地之元氣，即所謂紫氣東來，有吉祥的徵兆。李氏住宅亦遵以上之理，面南而建，廣亮大門④即在整個住宅的東南角上。靠東的主軸上為標準的四進四合院，大門之外，左右各有上馬石，為乘馬來往者所用。踏五層石階，上大門平臺，開間三，廊柱二，兩旁各有門房，高大門樓，巍峨壯觀，門楣高懸一塊黑底金字匾額，其上以雄渾的筆書有：「澤宮崇選」⑤四個大字，為李世馨舉孝廉方正時，廣平府治所贈。走進大門，迎面為繪有極畫及斗大福字的影壁。往西進月亮門，為一長方形外院，五間倒座，作外書房。倒座正中正對雕花木刻的垂花門，進垂花門，過四扇屏風，迎面即為五間抱廈大廳，東西各有廂房三間，院內青木翠蔓，花草爛灼，足見其清幽典雅，安逸閒適。大廳高大寬敞，氣勢恢宏，為主人會客之所。繞過大廳正中的木質隔斷，即進入縱深頗大的主要院落。仰頸而望，正面為一雙層樓房，高臺之上，明柱、走廊、欄杆、重簷，簷下雕樑畫棟，色彩斑斕，作為整個建築的中心，充分反映出其應有的氣派和威嚴。主樓兩側東西各有兩幢廂房，每幢三間，共十二間，足數子孫居住。由側門更北進，為第四進院落，原有五間後罩房，後改為小四合院，南北東西各為三間，再後為後院，地勢較低，則由建築群東側的通長過道進入。此通道與各個院落都有側門相通，為家人出入前後大門必經之路。後院更建有西房五間，北房、東房各三間，出後大門，即為北馬道，波光漣漪的水窪亦在面前。

與主軸並列的附軸，中軸大門為一般如意門，設獨立的兩個院落，居於南者為三合院，北屋五間，東西廂房各三間；居於北者為四合院，主屋五間，明柱、外廊、南屋五間，東西廂房亦各三間。後院另設大門，院內建有馬廄、車棚，為出外遠行之便。

西軸大門為圜券式如意門，具有寬大的前院，多栽植樹木，無居住建築。進二門，則為北屋、西屋各三間，西向經過道至後院，複有北屋三間。北屋之後為花圃，再後低窪處為葦塘，每逢夏日，蘆葦苗長，隨風搖曳，婀娜多姿。

三個軸線都是幾個院落串聯而成的多進宅院，再行組合，最後構成成片的院落組群，形成一個院院相通，井然有序的大宅，房屋總計一百二十餘間。

同治末年，李世馨故世，李亦畬弟兄四人，遂各立門戶。亦畬之四弟兆綸早亡，其子寶鋆在堂弟兄之中的排行最長。亦畬雖為長兄，但此時僅有一子寶廉，年方數齡，排行第十。乃將主要院落讓出寶鋆及其弟寶森（後寶森遷出，寶鋆居此，後為五世同堂），亦畬自家分得外院及廳院，原來的大廳遂改為正房。大廳的東西側，原即有耳房各一，李亦畬習拳之後，即將西耳房闢為書齋。由大廳下階，西向進月亮門，為一幽靜小院，花木數株，點綴其間。書齋為到頂通窗，陽光照射，更覺窗明几淨，是一個最適宜於閱讀與寫作的好地方，李亦畬即在此處，寫下其《五字訣》、《走架打手行工要言》等傳世之作。舊時文人雅士，常將自家的某一建築，或自己的家庭、家族起一典雅的別號，稱為堂號。李亦畬弟兄既已分家，乃各

自起一堂號代表自己的家庭，李亦畬家堂號曰「敬善堂」，李啟軒家堂號為「積善堂」，含意為李氏家族，歷代皆與人為善，善與人同，對前輩之懿行應加敬仰，對後代之義舉仍求積累之意。

光緒六年（一八八零年）、七年（一八八一年），李亦畬積王宗岳、武禹襄及己作的拳論於一起，書寫出後人稱之後「老三本」的拳論，顯示出太極拳理論體系的初步形成。親友鄉人、愛好拳術者紛紛傳抄，爭相傳誦，遐邇咸聞，李氏家族乃馳名於當時。李亦畬因思作為李氏家族，對外應以何名稱為宜，遂與弟啟軒商議，決定以「廉讓堂」作為李氏家族的堂號最為適宜。

所以以「廉讓堂」為家族的堂號者，其涵意為：一為緬懷尊親。李氏祖上均以耕讀為生，詩禮持家，不求聞達，不謀富貴，但讀詩書，不涉官場。世馨公身為孝廉，本可為官，但讓而不仕，堪稱廉讓。二為立志自勵。亦畬、啟軒兄弟二人放棄科考，專攻拳術，然懷藝不矜，功成不居，不以拳技謀利，不以功夫傲人，前輩之業必繼，廉讓之風不泯。三為激勵後人。光緒八年（一八八二年），李亦畬之次子出生，亦畬命名之為寶讓，與長子寶廉各取一字，即為廉讓，以期二子克承家學，並與弟啟軒明示家訓：後代子孫應繼承拳技，但不得以教拳為生，不得恃拳求名，使李家歷代崇尚的廉讓家風永繼長存。

自此而後，廉讓堂遂成為廣府西街李氏家族的代稱而廣為人知。人們提及李家太極拳事時，都以廉讓堂取代李家了。

多少年來，滄海桑田，時過境遷，李家子孫已散居各地，各自為生，廣府西街李氏故居早已蕩然無

存，惟遠離故鄉和尚留梓裡的李氏子孫們仍將「詩禮傳家，廉讓為本」的祖訓，牢牢地深植於心中。

注釋

① 歲貢——科舉制度中，生員（秀才）一般是隸屬於本府、州、縣學的，若考選入京師國子監讀書的，則不再是本府、州、縣學的生員，而稱為貢生，意思是以人才貢獻給皇帝。明清兩代，每年，或兩三年從府、州、縣學中選送廩生（歲科兩試一等前列的為廩生）升入國子監讀書的，謂之歲貢。

② 訓導——學官名，明清府、州、縣學皆置訓導，掌協助同級學官教育所屬生員。

③ 孝廉方正——清代特設孝廉方正科，為制科之一，雍正元年（1723年）詔直省每府州縣上各舉孝廉方正，賜六品服備用。乾隆五年（1740年），定薦舉後赴禮部驗看考試，授以知縣等官。

④ 廣亮大門——一戶人家的大門，是主人身份和地位的象徵，根據四合院等級和規格的不同，大門一般分為王府大門、廣亮大門、如意門等，如意門是普通百姓常用的一種。

⑤ 澤宮崇選——澤宮：古代習射士之所。古帝王在選士助祭之前，習射于澤宮，稱澤射。《禮·射義》：「天子將祭，必先射於澤。澤者，所以擇士也。」《孔子家語·郊問》：「卜之日，王親立于澤宮，以聽誓命，受教誡之義也。」這是在說：「在占卜的那天，天子站在澤宮前恭候，親自聽取蔔問的結

果，這是聽取祖先的教導和群臣勸諫的意思。」可見，帝王在占卜時，也是要親臨澤宮的。崇：尊敬，推重，又指受尊敬的人。《左傳‧宣公十二年》：「子良，鄭之良也。師叔，楚之崇也。」

成稿於二零一零年四月

永年太極園始末

一、永年太極園成立時的歷史背景

二十世紀二十年代是我國現代史上的一個非常時期，始則軍閥割據，內戰頻仍，繼而列強侵略，外患嚴重，導致國危民困，莫此為甚。全民既憤於外人誣以「東亞病夫」之譏，復懍於民氣消沉了，有「一盤散沙」之憂，遂振臂而起，發奮圖強，誓圖強健體格，改造精神，建國興國，禦侮雪恥。於是發揚中華傳統武藝、建立各地的武術組織，以鍛煉國民體格、培養集體精神的呼聲空前高漲。在此形勢下一九二八年三月，南京國民政府成立了中央國術館。隨後，各省、縣的國術館亦陸續建立。

河北永年（現為廣府古城）地處中原，歷史悠久，人才薈萃，自古尚武之風甚盛，且為楊武二式太極拳之發源地。自一九一四年郝為真、郝月如相繼授拳於省立十三中以來，十數年間，從學之人已數以千計。他們將太極拳帶到各地，尤以永年城關、鄉村，以至鄰縣，習練太極拳者日益增多，為永年國術館的誕生打下了廣泛的群眾基礎。故能於中央國術館成立之後，永年縣政府隨即建立了永年國術館。

永年國術館首任館長為祁林琇、盧海帆。半年後，二人辭職，聘郝月如為第二任館長，韓欽賢、先父李福蔭、陳秀峰為教練，郝硯耕、張信義為輔導員。一九三零年，郝月如應江蘇省國術館之邀，赴鎮江教拳，韓欽賢繼任館長，李集峰、張安國亦到國術館任教練。

心一堂 武學傳承叢書

240

永年國術館的學員，開始多為省立十三中學生，月餘之後，工、農、商界的群眾亦多來參加，至一九三零年時，已多達八十餘人。學員們以滿腔愛國之熱忱為動力，嚴遵館規，刻苦習練，相互切磋，技藝日進，在永年掀起了學習太極拳的高潮，永年太極拳的發展隨之進入一個前所未有的鼎盛時期。

永年國術館成立時，永年縣政府撥給建館費二十元（銀元），每月按期發給辦公費五元。館長、教練均無薪水，為義務管理，義務教拳。政府財政困難，學員又為一律免費學拳，從而造成國術館經濟拮据，遇事均須自籌資金。此舉雖能解決一時之需，但曠日彌久，必將難以為繼，所以如何從經濟困境中擺脫出來，為當時國術館的一大難題。

二、永年太極園的籌備與建立

一九三一年九月十八日，日本佔領我國東北三省，妄圖併吞中國，稱霸亞洲，頓時激起全國人民同仇敵愾，悲憤填膺，誓為驅逐外侮，雪我國恥，竭盡匹夫之責而有所作為。時永年武式太極拳傳人李福蔭、郝硯耕、李召蔭等乃聚而商議，永年國術館的持續發展，是為抗敵卸侮、衛國保家培養人才，須作長期準備。在鞏固發展國術館的同時，集武、李、郝的後人和其他親友，另成立一民間組織，以武會友，鑽研拳術，互相促進，共同提高，以健強體魄，保國為民，亦甚為必要。並一致認為，活動的開展，必須有經濟作為後盾，如每次解囊自籌，應付一時，何如坐賈行商，以營利所得，作為活動經費，可以持久。適逢武

家後人武皓山（毓字輩）在永年城內東大街，其家之西側有一房產閒置，有三間鋪面，地處商業繁華之地，堪稱經商寶地。大家遂決定在此經營以醬菜、糕點為主的「太極醬園」，並立即集資，開始籌建。每股五百元（銀元），共集五股半，計有草市街武厚緒（字芳圃、武禹襄之孫），肥鄉冷蔭棠（先父李福蔭盟弟，十三中英語教員），洛陽村武常祺（我大姑母之子），李召蔭（字希伯，李寶桓之子，十三中職員）及我父（十三中理化教員）各一股，迎春街郝文田（字硯耕，郝為真三子，十三中職員）半股，共集資二千七百五十元，並公推李召蔭負責籌備，擔任經理。時李召蔭為十三中會計，具有經營企業能力，且年齡三十，精力充沛，乃辭去十三中的職務，負責籌建事宜。一九三二年元月，太極醬園如期建立，它以商業經營促進太極事業的發展，開永年「武商結合」之先河。

三、永年太極園的宗旨及任務

太極園位於永年城內東大街道南，具有外廊的鋪面寬為三間，內有庭院兩進，兩進之間有一高大的過廳，另有一較大的側院及一後院。房屋十五、六間，足敷使用。前院很大，可為練拳之所。太極園開張之日，門庭之上，以顏體書寫的斗大的「太極園」三字，雄偉剛勁，十分醒目，此為武禹襄之孫、著名書法家武萊緒（字小宣）所書。他在門庭左右隔扇上並以行楷書有唐詩兩首，一為王翰《涼州詞》：

葡萄美酒夜光杯，

欲飲琵琶馬上催。

醉臥沙場君莫笑，

古來征戰幾人回。

一為王昌齡的《芙蓉樓送辛漸》：

寒雨連江夜入吳，

平明送客楚山孤。

洛陽親友如相問，

一片冰心在玉壺。

所以懸此二詩，實為全體太極同仁的共同意志。前者提示練太極拳者應有抗敵禦侮，保國衛民的決心和征戰沙場、以身報國的豪情；後者提示練太極拳者應以冰壺自勵，具有光明磊落、表裡澄澈的品格，象冰處於清澈無瑕的玉壺之中，纖塵不染，純潔清瑩。此固借古人之詩抒情言志，更為舉辦太極園之主要宗旨。開張之日，時值春節，書於門面的若干春聯，則為先父撰書。太極園鋪面三間，有廊柱二，牆柱四，當時書於廊柱的春聯為：

太極生無窮變化；醬園是有味經營

內涵深邃，語意雙關，堪稱是一佳聯。書於牆柱的四條春聯是：

太古禮儀中古樂，極端誠信造端公

醬調五味和為美，園經三春葉已豐

此四條聯分別以「太」「極」「醬」「園」四字冠於每聯之首，涵意豐富，內容已概括引導企業前進

的方針，行商必須遵守的規範，以及希冀達到的願望與目標。第一條聯：太古，指唐虞以上時期，此時

期禮儀極為簡略。古代禮儀尤重祭禮及葬禮，《禮記‧郊特性》（注：專論祭禮的篇章）言：「太古冠

布」。就是說，在太古時期，進行祭祀的時候，參加祭禮者，都頭纏黑色的布作為冠戴，毫無簪子、穗子

等飾品。《荀子‧正輪》言：「太古薄葬，棺厚三寸，衣衾三領，葬田不妨田，故不掘也。」意思是說，

棺內絕無金銀珠寶等隨葬物品，葬在田地裡也不妨種田，故無人盜墓。祭禮、葬禮尚且如此，其他禮儀就

更為節儉了。至於禮樂制度的規定與實施，自《史記》始，歷代史書均有《禮書》、《樂書》，或合為一

起的《禮樂書》的篇章進行論述，如《史記‧樂書》有言：「樂者，天地之和也，禮者，天地之序也。」

「君子以謙退為禮，以損減為樂，樂其如此也。」第一條聯在此提出發須謙遜，勤儉辦企業，無論官府，

客戶，商業往來，均須嚴格遵守有關的規則與秩序，一切以儉素為美，不得奢侈浪費，為醬園的經營定下

了基調。第二條聯則明示經營者必須以誠信為本，作到買賣公平，先義後利，貨真價實，童叟無欺。第三

聯用意雙關，強調所有員工，對外須清和平允，善氣迎人；對內團結互助，戮力同心。第四條聯中「三

春」為春天之末，孟夏之初，此條之詞句源自岑參詩《臨洮龍興寺玄上人院同詠青木香業》：「六月花新

吁，三春葉已長。」意思為如能實現上述三條的經營理念，則醬園現在開業，夏初即可枝葉茂盛，秋季就可望開花結果了。

開設太極醬園之目的和任務，主要有：1、以武會友，廣交武術界人士，比武交流，共同提高，保國禦敵，常備不懈。2、切磋拳技，研討拳理，希能繼前輩之遺緒，有所建樹與創新。3、培養下一代，使之刻苦習練，承襲所傳。4、以經營所得，推動太極拳的發展，並按期補助國術館活動經費，以保證兩處太極拳教研的正常運行。5、在貿易往來中，宣傳推廣太極拳。

為此，出資之人一致同意，經營所得絕不分紅，除部分用於擴大再生產外，都作為推動及支援太極拳發展的經費。此舉的效果，可謂立竿見影，營利所得，使太極園和永年國術館在進行一切太極拳活動時，都可以應付裕如，再不致左支右絀，捉襟見肘了。

四、永年太極園尚武事業的開展

太極園的創辦者多為永年省立十三中的教職員，郝為真宗師一九一四年返鄉作十三中武術教員後，他們都受教於郝公，且先後輔助其教學，直至郝月如、張敬堂繼任武術教員之時。永年國術館成立之初，先父和郝硯耕老師即率先後聘，分別提任教練和輔導員。所以，十三中、國術館、太極園是一脈相承，三位一體，密切結合的。太極園成立之後，十三中學生和國術館學員便常來作拳理拳法之諮詢與請教，和技藝

之習練與切磋。《太極》雜誌一九九七年第三期載有介紹祁錫書的《隱宿歸山》一文，祁稱太極園「這裡成了永年太極拳活動中心，我常邀魏佩林、姚繼祖一起到這裡切磋拳藝」。當時，祁、魏、姚三位都是國術館學員，國術館地處東大街道北一小巷內，距太極園僅百步之遙，故學員常到太極園習練。

由於李召蔭位於經理事務，武芳圃年紀較長，冷蔭棠、武常祺為外鄉人，故太極拳之日常練習、研究及對外之交流，則由先父和郝硯耕主其事。太極園建立後，遠近聞名，前來求教及比試者頗不乏人。有欲與先父試手者，先父謙和以待，常以粘連走化之術，搭手即使之背勢失中，身不由己而無從施其力。偶有來勢剛猛者，先父不聲色，微微擎起，來者尚不自覺，已跌出丈餘。郝硯耕老師甚擅打手，與來人比手時，以其高超的粘依之功，接住彼勁，隨化即發，對方在不知不覺之中即陷入困境，欲進不得，欲退不能，終以被輕鬆發出而告終。李召蔭受技於其父李玉桓（字信甫）亦得郝為真所傳，性急氣盛，常配合呼吸，吸則化去來勁，將人拿起，呼則專注重心，立即發出，柔化而剛發，但亦制人而不傷人。經過相互交流與比試後，前來的同道與賓朋莫不讚歎太極技藝之高深與太極功夫之神奇，戀戀惜別或要求到此學習。

太極園的生意日益興隆，商務往來之人絡繹不絕，他們常詫異於醬園何以用太極命名，及至看到太極拳的演習與對練，不免興從中來，也欲參與其中，甚至邀演練者一試身手，以體驗太極之奧妙。他們原非練拳習武之人，通過常來常往，耳濡目染，親身體驗，逐漸成太極拳愛好者亦大有人在。

培養下一代年輕學員，以繼承太極拳的衣缽，亦為太極園重要目的之一，在此學習的除一般學員外，僅子侄輩先後即有冷書名、李中藩、冷書文、冷國華、李秀藩、郝君承、李正藩、李公藩、李升藩等人。

五、國術館、太極園與《廉讓堂太極拳譜》

一九二八年，永年國術館成立之後中，學員們急需拳譜，以便於學習拳理拳法，指導時自己的平日習練。此前，太極拳譜均為手抄，輾轉抄錄，雖不厭其煩，但抄寫中常有筆誤，有失原義。先父有鑑於此，乃據家中收藏的「老三本」中之《啟軒本》，厘定次序，分為章節，借十三中之便，首次刻版油印數十冊，命名為《廉讓堂太極拳譜》，分發送與遠近太極拳愛好者。首次印本，無附錄中之先哲行略及軼事部分，其後多次油印、石印中，方陸續加入武延緒所作之《李公兄弟家傳》，先父所作之《太極拳前輩李亦畬先生軼事》，郝月如兄弟所作之《郝為真先生行略》（郝硯耕執筆），及郝硯耕所作之《郝為真先生軼事》等事篇。

一九三四夏，在太原供職的李槐蔭返里探親，與先父擬，擬刊印《李氏太極拳譜》，先父遂將油印本的行略。武萊緒為武禹襄之第八孫，武禹襄在世時，武萊緒尚幼，故不諳其詳情，乃擇《武禹襄墓表》及《永年縣志稿》中之《武禹襄小傳》之所述，並參以己之所聞而作《先王父廉泉府君行略》，成文之日，重新校核編次，有感於先賢之行略與軼事中，唯獨無武禹襄事蹟之表述，乃在太極園請武萊緒來寫武禹襄

武式太極拳攬要

247

曾署「閼逢閹茂大呂所屬之月」於後，按：閼逢為十千中「甲」的別稱，閹茂為十二支中「戌」的別稱，

大呂代表農曆十二月，意即甲戌年（一九三四年）農曆十二月作此文。隨即先父於一九三五年一月二十八

日（農曆）作《太極拳譜後序》，一九三五年仲春（農曆二月）李槐蔭、李棠蔭作《刊印先祖亦畲公太極

拳譜緣起》，命名為《李氏太極拳譜》（按：後仍習慣稱《廉讓堂太極拳譜》），乃於一九三五年四月在

太原鉛印出版。當時李榮蔭（李寶桓之三子）亦曾作一序言，先父認為未中肯綮，置之而未用。

武萊緒所作之《先王父廉泉府君行略》一文，與事實有不符之處，一為，「維時設帳京師，往返不

便，使里人楊福同往學焉。」武禹襄設帳京師為一八五零至一八五二年，是時楊祿禪已學技返里，此數句

乃因襲《永年縣志‧武禹襄傳》所言，與事實相差甚遠。二為，謂太極拳傳自武當張三丰，由於當時一度

盛傳源自神仙之說，以炫耀其神奇玄妙之術，武萊緒貿然從之，不作求證，實不可取。三則言舞杆之事，

乃誇大之詞，此為耳聞之訛傳，非實有其事。不若武延緒所作之《李氏兄弟家傳》，述及李亦畲向武禹襄

學拳等事，皆惟妙惟肖，栩栩如生。蓋因武禹襄逝世時，延緒已二十三歲，所述均為親眼所見，非取之於

道聽塗說也。

在太極園時，郝硯耕老師積極搜集整理太極拳史料，武澄清、武汝清、李亦畲等前輩遺文，以及郝門

弟子所作拳譜，為武式太極拳留下了不少遺作。而先父歷年來在教學和研究中所寫的體會與心得，則不幸

均毀於兵燹戰火之中，未能留存。

六、永年太極園兼為永年的文化沙龍

清暉書院現為永年廣府主要文物古跡之一，該書院成立於一七一六年，（康熙十一年），素以名師集聚，教學嚴謹，學生中人才疊出而馳名冀南。一八九九年（光緒二十五年）廢科舉，興學堂。一九零二年，乃將清暉書院改建為廣平府中學堂，一九一四年改名為直隸省立第十三中學，直至一九三七年，日寇侵入而停辦止。二百多年間，該院校一直是廣平府屬十餘縣中最高學府，成為地區的文化教育中心，自然也成為名家雲集、人才薈萃之地。太極園的創辦者多半為十三中的教職員，於是學校的同事、學友（多為外鄉人）每逢課餘閒暇之時，不免到太極園小敘散心。而城內的士紳耆宿、學者名流，與武、李、郝三家更是非親即故，平日無事，亦常雅集於此，談天說地，講古論今，傾訴自己的幽懷逸趣，而快然自足。

常到這裡的人士有：武萊緒（前清秀才、工詩詞、善書畫，為著名的書法家，永年太和堂的房東），武毓荃（字香村，前清秀才，曾留學日本，工書法，擅詩文。父武延緒，清翰林院庶吉士，子武福鼐，中國大學畢業，著名書法家、書帖字畫鑒賞家，詩人），李玉田（字筆耕，前清秀才、工古文，省十三中國文教員，國術館同仁），吳魯東（字雅之，曾任中學英語教員，京劇票友，國術館同仁），武皓山（武家毓字輩，著名紳士，太極園房東），吳天東（字繼之，吳魯東之弟，北洋工學院畢業），李榮蔭（字華民，北京大學畢業，後供職天津），王式周（北京醫學院畢業，曾開設私人診所，其三弟王嘉蔭，為北京大學地質系教授），郝文林（郝為真之四子，永年高小教師）等。

永年太極園既為武林拳師練武之地，也是文雅士清談之所。到這裡的飽學文雅之士，也都是熱愛太極

之人，如李筆耕、吳雅之，都是一九二八年成立永年國術館時倡議者（見一九二九年永年縣國術館全體

合影照片，二排左二坐於位上者為李筆耕，一排四左五坐於地上者為吳雅之，一排左三為其子吳升勳）。他

們之中，既有多年習拳的老者，常欲趁暢談之餘興，一顯身手；也有醉心於武式太極拳理法之高深，而參

與探索研究之列，更有年輕的太極拳愛好者，則希望在年高德劭，技藝精進的長者指導下，得到傳道與解

惑。武禹襄、李亦畬等將儒道學說，文哲精義融入於太極拳術之中，為「太極文化」形成之肇始。而前來

太極園習拳者亦多為文人，他們以文習武，以武釋文，文武一體，將數千年來的中華文化、傳統道德融合

於文武之道中，發展了「文人化的太極拳」，將「太極文化」推向一個新的高潮。

文人聚會，興之所至，付諸風雅，在太極偌大的過廳內，吟詩作畫，潑墨揮毫，亦屬常事。直至兩

年圍城之初期，生活困苦，戰事將臨，冷書名（冷蔭棠之侄）與武家的親戚柴淩霄（永年中學理化教員，

邯鄲人，寄居於武家）仍拉起京胡，一展歌喉，借酷愛京劇之雅興，引吭高唱，以苦中取樂，聊遣愁情。

七、太極園之商業經營

太極醬園經營之初，即兼營糕點，當時北大街亦有一較大的醬園「慶升」號，但不經營其他。於是太

極醬園儼然成為永年城內作此類經營的最大商號，並以物美價廉，服務周到著稱於市，尤以具有獨特風味

的食品，更為顧客所喜愛，一時風聞遐邇，鄰縣的客商也多來訂購，於是壇裝的腐乳，簍裝的醬菜，盒裝的南糖，月餅等便由獨輪推車運至周圍縣鎮銷售，其行銷範圍之大，有時可南達鄭州，北至石門（按：解放後改為石家莊市）。

太極醬園開業兩年之後，其營利所得已相可觀，除能保證太極園的一切活動和支援國術館教學經費外，尚有餘額可以擴大經營，乃至於一九三四年，開始兼營百貨。經營專案的增加，對外事務的繁雜，使經理李召蔭應接不暇，遂聘請到兩位長年從商者任副經理予以協助，一為迎春街翟書清，負責內務；一為育賢街馬貴生，負責外事，此時員工已達十六七人，購銷兩旺，買賣興隆，直至一九三七年，太極醬園的營業，一直有口皆碑，蒸蒸日上。

八、太極園的衰微及結束

一九三七年「七七事變」爆發，永年國術館停辦。十三中的師生不少人投筆從戎，北上抗日，奔赴前線，學校亦停辦。在太極園中的十三中教職員，因年齡偏大，未能參軍報國，冷蔭棠返回肥鄉故里，先父和郝硯耕則困居家中。是年九月，永年淪陷。次年，偽永年中學成立，請他們復出任教，堅拒不就。城內商業經一段時間停業之後，仍繼續營業，但太極園有關拳技之對外活動從此停止。

太極園為武、李、郝三家所開，武家的門第及聲望，在當時的永年，可謂首屈一指。日偽成立的偽縣

政府的一般官吏中，不乏武家的舊時戚友，亦有人過去受過武家的恩惠，故對太極園並無侵犯。太極園除照常營業外，內部之練拳及研究仍進行不輟。武、李、郝諸人賦閒在家，每日必到太極園，切磋拳技，授子弟拳。一九四零年，偽縣長何某請先父授拳，先父以患足疾辭，一度閉門不出，惟以教子伴讀書練拳為事。

國土淪喪，國難當頭，身處逆境，憂國憂民，積久成疾，先父於一九四二年臘月逝世，享年五十一歲。

一九四四年，武常祺因病逝世於洛陽村，時年四十三。同年，太極園的兩位副經理協同一員工脫離太極園，另起爐灶，開設一小百貨店，太極園的商業經營日見蕭條。

一九四五年八月，抗戰勝利，日寇投降，盤踞於永年城的偽軍、土匪，憑藉城高水深，易守難攻之險，與解放軍進行頑抗。城內居民糧食短缺，生活難以為繼，太極園隨之停業。

此前，太極園經理李召蔭即離開永年，全家移居邯鄲。員工亦相繼離去，僅有冷書名等二三人留守照管。城內形勢日益惡劣，百姓無食少衣，不堪其苦。武芳圍於一九四六年夏秋之交去世，享年五十五郝硯耕老師亦憂鬱致疾，於一九四七年逝世，時年四十三歲。一九四七年夏秋之交，城內情況已極為嚴峻，百姓餓死者日益增多，偽軍及土匪垂死掙扎，對所有商店進行搶掠，太極園幾經攫索，最後被洗劫一空，冷書名在匪徒恐嚇威脅之下，險些喪失了性命。

一九四七年十月五日，永年城解放，城內劫後餘生，一息尚存的百姓得以重見天日，恢復了生機。然

太極園已家徒四壁，空無一物，所僅存者，只有醃製場地的三十餘口大缸。冷書名將缸賣掉，換得些微資金，在太極園的東側兩間臨街小屋內，以一間為鋪面，一間為臥室，開了一個小雜貨店，聊以謀生，但這已經不是太極園了。

永年太極園自一九三二年春節建立，至一九四七年被偽軍毀滅，歷時十五年。這其間曾經過蒸蒸日上，輝煌興旺的時期，也曾因重重災難，而逐漸衰微的歷程。即使在極端困難的情況下，太極園的創辦者仍情繫太極，堅持其拳技的探求與鑽研，其精神可佩，其事業可嘉。然時局紊亂，民不聊生，致使創辦者六人之中，除兩人逃居他鄉外，均身心衰敗，英年早逝，太極園的資本與雜物，亦因匪徒肆虐，被毀於一旦。

太極園在曲折艱險的道路中，度過其可圈可點，可歌可泣的歷程，為弘揚發展太極拳作出了一定的貢獻。然而，終為世事所迫而造成悲劇，使武、李、郝數位武式太極拳傳人未能完成其起初的計畫與目標，不能不令人擲筆案頭，喟然長歎。

第五章　附錄

第一節　古典拳論

山右王宗岳拳譜

十三勢釋名

太極拳，一名長拳，又名十三勢。長拳者：如長江大海，滔滔不絕也。十三勢者：分掤、攦、擠、按、採、挒、肘、靠、進、退、顧、盼、定也。掤、攦、擠、按即坎、離、震、兌，四正方也；採、挒、肘、靠，即乾、坤、艮、巽，四斜角也。此八卦也。進步、退步、左顧、右盼、中定，即金、木、水、火、土也。此五行也。合而言之曰十三勢。

山右王宗岳太極拳論

太極者，無極而生，陰陽之母也。動之則分，靜之則合。無過不及，隨屈就伸。人剛我柔謂之走；我順人背謂之粘。動急則急應，動緩則緩隨，雖變化萬端，而理唯一貫。由著熟而漸悟懂勁，由懂勁而階及神明，然非用力之久，不能豁然貫通焉。虛領頂勁，氣沉丹田，不偏不倚，忽隱忽現；左重則左虛，右重則右杳；仰之則彌高，俯之則彌深；進之則愈長，退之則愈促。一羽不能加，蠅蟲不能落；人不知我，我

獨知人。英雄所向無敵，蓋皆由此而及也。斯技旁門甚多，雖勢有區別，概不外壯欺弱，慢讓快耳，有力

打無力，手慢讓手快，是皆先天自然之能，非關學力而有也。察「四兩撥千斤」之句，顯非力勝；觀耄耋

禦眾之形，快何能為？立如枰準，活似車輪，偏沉則隨，雙重則滯。每見數年純功，不能運化者，率皆自

為人制，雙重之病未悟耳。欲避此病，須知陰陽；粘即是走，走即是粘，陽不離陰，陰不離陽，陰陽相

濟，方為懂勁。懂勁後，愈練愈精，默識揣摩，漸至從心所欲。本是捨己從人，多誤捨近求遠。所謂「差

之毫釐，謬之千里」，學者不可不詳辨焉。是為論。

十三勢行功歌訣

十三總勢莫輕視，命意源頭在腰隙。

變轉虛實須留意，氣遍身軀不稍癡。

靜中觸動動猶靜，因敵變化是神奇。

勢勢存心揆用意，得來不覺費工夫。

刻刻留心在腰間，腹內鬆靜氣騰然。

尾閭正中神貫頂，滿身輕利頂頭懸。

仔細留心向推求，屈伸開合聽自由。

入門引路須口授，工用無息法自休。

若言體用何為準，意氣君來骨肉臣。

詳推用意終何在？益壽延年不老春。

歌兮歌兮百四十，字字真切義無疑。

若不向此推求去，枉費功夫遺嘆惜！

打手歌

掤攦擠按須認真，上下相隨人難進。

任他巨力來打我，牽動四兩撥千斤。

引進落空合即出，粘連黏隨不丟頂。

（1）太極拳解

解曰：身雖動，心貴靜，氣須斂，神宜舒。心為令，氣為旗，神為主帥，身為驅使，刻刻留意，方有所得。先在心，後在身。在身則不知手之舞之，足之蹈之。所謂一氣呵成，捨己從人，引進落空，四兩撥千斤也。須知：一動無有不動，一靜無有不靜；視動猶靜，視靜猶動；內固精神，外示安逸。須要從人，不要由己；從人則活，由己則滯。尚氣者，無力；養氣者，純剛。彼不動，己不動；彼微動，己先動。以己依人，務要知己，乃能隨轉隨接；以己粘人，必須知人，乃能不後不先。精神能提得起，則無雙重之虞；粘依能跟得靈，方見落空之妙。往復須分陰陽，進退須有轉合；機由己發，力從人借。發勁須上下相隨，乃一往無敵；立身須中正不偏，能八面支撐。靜如山嶽，動若江河。邁步如臨淵，運勁如抽絲，蓄勁如張弓，發勁如放箭。行氣如九曲珠，無微不到；運勁如百煉鋼，何堅不摧。形如搏兔之鵠，神如捕鼠之貓，曲中求直，蓄而後發。收即是放，連而不斷。極柔軟，然後能極堅剛；能粘依，然後能靈活。氣以直養而無害，勁以曲蓄而有餘。漸至物來順應，是亦知止能得矣。

又曰：先在心，後在身。腹鬆，氣斂入骨，神舒體靜，刻刻存心。切記：一動無有不動，一靜無有不靜，視靜猶動，視動猶靜。動牽往來氣貼背，斂入脊骨，要靜。內固精神，外示安逸。邁步如貓行，運動

如抽絲。

全身意在蓄神，不在氣，在氣則滯。有氣者，無力；無氣者，純剛。氣如車輪，腰如車軸。

又曰：彼不動，己不動，彼微動，己先動。似鬆非鬆，將展未展。勁斷意不斷。

（2）十三勢說略

每一動，惟手先著力，隨即鬆開，猶須貫串，不外起承轉合。始而意動，既而勁動，轉接要一線串成。

氣宜鼓蕩，神宜內斂。無使有缺陷處，無使有凹凸處，無使有斷續處。其根在腳，發於腿，主宰於腰，行於手指；由腳而腿而腰，總須完整一氣。向前退後，乃得機得勢，有不得機勢處，身便散亂，必至偏倚，其病必於腰腿求之。上下前後左右皆然。凡此皆是意，不是外面。有上即有下，有前即有後，有左即有右，如意要向上，即寓下意，若物將掀起，而加以挫之之力，斯其根自斷，乃壞之速而無疑。虛實宜分清楚，一處自有一處虛實，處處總此一虛實。周身節節貫串，勿令絲毫間斷。

（3）十三勢行工歌訣解

解曰：以心行氣，務沉著，乃能收斂入骨，所謂「命意源頭在腰隙」也。意氣須換得靈，乃有圓活之趣，所謂「變轉虛實須留意」也。立身中正安舒，支撐八面；行氣如九曲珠，無微不到，所謂「氣遍身軀不稍癡」也。發勁須沉著鬆靜，專注一方，所謂「靜中觸動動猶靜」也。往復須有折疊，進退須有轉換，

所謂「因敵變化是神奇」也。曲中求直，蓄而後發，所謂「勢勢存心揆用意，刻刻留心在腰間」也。精神提得起，則無遲重之虞，所謂「腹內鬆靜氣騰然」也。虛領頂勁，氣沉丹田，不偏不倚，所謂「尾閭正中神貫頂，滿身輕利頂頭懸」也。以氣運身，務順遂，乃能便利從心，所謂「屈伸開合聽自由」也。心為令，氣為旗，神為主帥，身為驅使，所謂「意氣君來骨肉臣」也。

（4）　四字秘訣

敷：敷者，運氣於己身，敷布彼勁之上，使不得動也。

蓋：蓋者，以氣蓋彼來處也。

對：對者，以氣對彼來處，認定準頭而去也。

吞：吞者，以氣全吞而入於化也。

此四字無形無聲，非懂勁後，練到極精境地者不能知，全是以氣言。能直養其氣而無害，始能施於四體，四體不言而喻矣。

（5）打手撒放

掤上平聲、業入聲、噫上聲、咳入聲、呼上聲、吭、呵、哈。

（6）十三勢架

懶紮衣，單鞭，提手上勢，白鵝亮翅，摟膝拗步，手揮琵琶勢，摟膝拗步，手揮琵琶勢，上步搬攔捶，如封似閉，抱虎推山，單鞭，肘底看捶，倒攆猴，白鵝亮翅，摟膝拗步，三甬背，單鞭，雲手，高探馬，左右起腳，轉身踢一腳，踐步打捶，翻身二起，披身，踢一腳，蹬一腳，上步搬攔捶，如封似閉，抱虎推山，斜單鞭，野馬分鬃，單鞭，玉女穿梭，單鞭，雲手，下勢，更雞獨立，倒攆猴，白鵝亮翅，摟膝拗步，三甬背，單鞭，雲手，高探馬，十字擺蓮，上步指襠捶，上勢，懶紮衣，單鞭，下勢，上步七星，下步跨虎，轉腳擺蓮，彎弓射虎，雙抱捶。

身法

涵胸、拔背、裹襠、護肫、提頂、吊襠、鬆肩、沉肘、騰挪、閃戰。

十三刀

　按刀　青龍出水　風擺荷花　白雲蓋頂　背刀　迎墳鬼迷　震腳提刀　撥雲望日　避刀　霸王舉鼎

朝天一柱香　拖刀敗勢　手揮琵琶勢

拖杆敗勢　靈貓捕鼠　手揮琵琶

十三杆

　掤一杆　青龍出水　童子拜觀音　餓虎撲食　攔路虎　拗步斜劈　風掃梅花　中軍出隊　宿鳥歸巢

四刀法

　裡剪腕、外剪腕、挫腕、撩腕。

四杆法（四槍法同）

　平刺心窩、斜刺膀尖、下刺腳面、上刺鎖項

永年武澄清精簡拳論

摟字訣

摟本音摟，牽也，又龍珠切，拽也，挽使伸也。俗音呂。

釋名

攬雀尾：藍雀即喜鵲也，取其形似，與下白鵝亮翅同。或云攬雀尾為攬褶衣，皆口傳之訛。

釋原論

左重、右重、仰之、俯之、進之、退之，是謂人也。左虛、右杳、彌高、彌深、愈長、愈促，是謂己亦謂人也。虛、杳、高、深、長，是人覺如此，我引彼落空也。退之則愈促，乃人退我進，迫彼無容身之地，如懸崖勒馬，非懂勁不能走也。此六句上下左右前後之謂是矣。偏沉則隨，雙重則滯，是比活如車輪而言，乃己之謂也。一邊沉則轉，兩邊重則滯，不使雙重，即不為人制矣，是言己之病也。硬則如此，軟則隨，隨則捨己從人，不致膠柱鼓瑟矣。

動之則分，靜之則合。分謂陰陽之分，合謂陰陽之合，太極之形如此。分合皆謂己而言。人不知我，我獨知人，懂勁之謂也。揣摩日久自悉矣。

引進落空，四兩撥千斤。合即撥也。此字能悟，真有夙慧者也。

學打手，先學掤、按、肘。此用掤，彼用肘；此用按，彼用肘，彼用按……二人一樣，手不

離手，互相粘連，來往迴圈，周而復始，謂之老三著。以後高勢、低勢，逐漸增多，周身上下，打著何

處，何處接應。身隨勁（己之勁）轉，論內勁不論外形，此打手摩練之法。練得純熟時，能引勁（人之

勁）落空合即出，則藝成矣。然非懂勁（此勁兼言人己），不能知人之勁怎樣來，己之勁當怎樣引。此中

巧妙，必須心悟，不能口傳。心知才能身知，身知勝於心知。身知勁乃靈動，徒心知尚不能適用，待到身

知，方為懂勁。懂勁洵不易也。

太極拳跋

拳分內外兩家，內家始於武當張三峰，外家始於少林，此內家拳也。右論，不知創自何人？語極精

細，非精於是拳者不能為，是論可謂拳中之聖矣。明季山右王宗岳傳於懷慶府武陟趙堡鎮蔣姓，蔣氏父子

藝皆精越，數傳有張宗禹、張言者，叔侄俱有盛名。咸豐四年髮逆渡河圍懷慶，四面竄擾，溫縣陳家溝村

武生陳仲心，素習此拳，槍挑賊目大頭楊，次日賊眾猝至，圍其村，仲心手無寸鐵，惟持扇一柄，由家而

出，揮灑自如，從容而去，賊指而目無敢進其前者。近日趙堡鎮等村，習是拳者尚夥，若真能懂勁，藝且

純熟，未知有無其人也。

光緒九年（一八八三年）仲秋中浣八十四叟武秋嬴跋

永年李亦畬精簡拳論

太極拳小序

太極拳不知始自何人，其精微巧妙，王宗岳論詳且盡矣。後傳至河南陳家溝陳姓，神而明者，代不數人。我郡南關楊某，愛而往學焉。專心致志，十有餘年，備極精巧。旋里後，市諸同好。母舅武禹襄見而好之，常與比較，伊不肯輕易授人，僅能得其大概。素聞豫省懷慶府趙堡鎮，有陳姓名清平者，精於是技。逾年，母舅因公赴豫省，過而訪焉。研究月餘，而精妙始得，神乎技矣。予自咸豐癸丑（一八五三年），時年二十餘，始從母舅學習此技，口授指示，不遺餘力。奈予質最魯，廿餘年來，僅得皮毛。竊意其中更有精巧。茲僅以所得筆之於後，名曰五字訣，以識不忘所學雲。

　　光緒辛巳（一八八一年）仲秋念六日亦畬氏謹識

一曰：心靜

心不靜，則不專。一舉手，前後左右全無定向，故要心靜。起初舉動未能由己，要悉心體認，隨人所動，隨屈就伸，不丟不頂，勿自伸縮。彼有力，我亦有力，我力在先；彼無力，我亦無力，我意仍在先。要刻刻留心：挨何處，心要用在何處，須向不丟不頂中討消息。從此做去，一年半載便能施於身。此全是用意，不是用勁。久之，則人為我制，我不為人制矣。

二曰：身靈

身滯，則進退不能自如，故要身靈。舉手不可有呆像，彼之力方礙我皮毛，我之意已入彼骨裡。兩手支撐，一氣貫穿。左重則左虛，而右已去；右重則右虛，而左已去。氣如車輪，周身俱要相隨，有不相隨處，身便散亂，便不得力，其病於腰腿求之。先以心使身，從人不從己。後身能從心，由己仍是從人。由己則滯，從人則活。能從人，手上便有分寸。稱彼勁之大小，分厘不錯；權彼來之長短，毫髮無差。前進後退，處處恰合，工彌久，而技彌精矣。

三曰：氣斂

氣勢散漫，便無含蓄，身易散亂，務使氣斂入脊骨。呼吸通靈，周身罔間。吸，為合為蓄；呼，為開為發。蓋吸則自然提得起，亦拿得人起；呼則自然沉得下，亦放得人出。此是以意運氣，非以力使氣也。

四曰：勁整

一身之勁，練成一家，分清虛實。發勁要有根源。勁起於腳根，注於腰間，形於手指，發於脊骨。又要提起全副精神，於彼勁將出未發之際，我勁已接入彼勁，恰好不後不先，如皮燃火，如泉湧出。前進後退，無絲毫散亂。曲中求直，蓄而後發，方能隨手奏效。此謂「借力打人，四兩撥千斤」也。

五曰：神聚

上四者俱備，總歸神聚。神聚，則一氣鼓鑄，練氣歸神，氣勢騰挪，精神貫注，開合有致，虛實清楚。左虛則右實，右虛則左實。虛非全然無力，氣勢要有騰挪；實非全然占煞，精神要貴貫注。緊要全在胸中腰間運化，不在外面。力從人借，氣由脊發。胡能氣由脊發？氣向下沉，由兩肩收於脊骨，注於腰間，此氣之由上而下也，謂之合；由腰形於脊骨，布於兩膊，施於手指，此氣之由下而上也，謂之開。合便是收，開即是放。能懂得開合，便知陰陽。到此地位，功用一日，技精一日，漸至從心所欲，罔不如意矣。

藍鵲尾，單鞭，提手上勢，白鵝亮翅，摟膝拗步，手揮琵琶勢，摟膝拗步，手揮琵琶勢，搬攔捶，如封似閉，抱虎推山，單鞭，肘底看捶，倒攆猴，白鵝亮翅，摟膝拗步，三通背，單鞭，雲手，高探馬，左右起腳，轉身踢一腳，踐步打捶，翻身二起，披身，踢一腳，蹬一腳，上步搬攔捶，如封似閉，抱虎推山，斜單鞭，野馬分鬃，單鞭，玉女穿梭，單鞭，雲手，下勢，更雞獨立，倒攆猴，白鵝亮翅，摟膝拗步，三通背，單鞭，雲手，高探馬，十字擺蓮，上步指襠捶，上勢藍鵲尾，單鞭，下勢，上步七星，下步跨虎，轉腳擺蓮，彎弓射虎，雙抱拳。

走架打手行工要言

昔人云：「能引進落空，能四兩撥千斤，不能引進落空，不能四兩撥千斤」。語甚概括，初學未由領悟，予加數語以解之，俾有志斯技者，得所從入，庶日進有功矣。欲要引進落空，四兩撥千斤，先要知己知彼。欲要知己知彼，先要捨己從人。欲要捨己從人，先要得機得勢。欲要得機得勢，先要周身一家。欲要周身無有缺陷，先要神氣鼓蕩。欲要神氣鼓蕩，先要提起精神，神不外散。欲要神不外散，先要神氣收斂入骨。欲要神氣收斂入骨，先要兩股前節有力，兩肩鬆開，氣向下沉。勁起於腳跟，變換在腿，含蓄在胸，運動在兩肩，主宰在腰。上於兩膊相繫，下於兩腿相隨，勁由內

換。收，便是合，放，即是開。靜則俱靜，靜是合，合中寓開，動則俱動，動是開，開中寓合。觸之則旋

轉自如，無不得力，才能引進落空，四兩撥千斤。平日走架，是知己工夫。一動勢先問自己，周身合上數

項不合，少有不合，即速改換，走架所以要慢不要快。打手是知人工夫。動靜固是知人，仍是問己。自己

安排得好，人一挨我，我不動彼絲毫，趁勢而入，接定彼勁，彼自跌出。如自己有不得力處，便是雙重未

化，要於陰陽開合中求之。所謂「知己知彼，百戰百勝」也。

觀前頁論解圖說詳且盡矣，然初學未能驟幾也。予故以意見所及者淺說之，欲後學一目了然焉。

夫拳名太極者，陰陽即虛實，虛實明然後知進退。進是進，進中留有退步；退仍是進，退中隱有進

機。此中轉關在身法，虛領頂勁而拔背含胸，則精神提起；氣沉丹田而裹襠護肫，則周旋健捷，肘宜屈而

能伸，則支撐得勢；膝宜蓄，蓄而能放，則發勁有力。

至與人交手，則手先著力，只聽人勁。務要由人，不要由己，務要知人，不要使人知己，則上下前後

左右自能引進落空，則人背我順。此其轉關則在於鬆肩，主宰於腰，立根於腳，俱聽命於心，一動無有不

動，一靜無有不靜，上下一氣，即所謂立如秤準，活似車輪，支撐八面，所向無敵。

人勁方來，未能發出，我即打去，此謂打悶勁。人勁已來，我早靜待，著身即便打，此謂打來勁。人

勁已落空，將欲換勁，我隨打去，此謂打回勁。由此體驗，留心揣摩，自能從心所欲，階及神明焉。

胞弟啟軒嘗以球譬之，如置球於平坦，人莫可攀躋，強臨其上，向前用力後跌，向後用力前跌。譬喻

甚明，細揣其理，非捨己從人，一身一家之明證乎。得此一譬，引進落空，四兩撥千斤之理，可盡人而明矣。

撒放秘訣　擎，引，鬆，放

擎起彼身借彼力。（中有靈字）

引到身前勁始蓄。（中有斂字）

鬆開我勁勿使屈。（中有靜字）

放時腰腳認端的。（中有整字）

擎、引、鬆、放有四不能：腳手不隨者不能，身法散亂者不能，一身不成一家者不能，精神不團聚者不能。　欲臻此境，須避此病，不然，雖終身由之，究莫明其精妙矣。

論虛實開合

實非全然站煞，實中有虛，虛非全然無力，虛中有實。下二圖，舉一身而言，雖是虛實之大概，究之周身無一處無虛實，又離不得此虛實，總要聯絡不斷。以意使氣，以氣運勁，非身子亂挪，手足亂換也。

虛實既是開合，走架打手著著留心，刻刻留意。愈練愈精，功彌久技彌精矣。

右虛左實圖

指　頂　指
領　虛
膀活　膀鬆
活

胸

豎　脊　直

換腰　腰彎

屈腿　腿

提腳　腳懸

左虛右實圖

指　頂　指
虛　領
膀活　膀鬆

胸
動　運

豎　脊　直

換腰　腰彎

屈　腿

提腳　腳懸

身備五弓圖解

身備五弓解（太極五弓圖解）

五弓者，上有兩膊，下有兩腿，中有腰脊，總稱五弓。五弓者總歸一弓，一弓張，四弓張，一弓合，

四弓合，五弓為一弓，才好實用，大弓張，四弓張，大弓合，四弓合。總須節節貫穿，一氣呵成，方能人

為箭，我為弓。

打手歌

掤攦擠按須認真　採挒肘靠就曲伸

進退顧盼與中正　粘連黏隨虛實分

手腳相隨腰腿整　引進落空妙入神

任他巨力向前打　牽動四兩撥千斤

武式打手法

兩人對立，作雙搭手（即左手咬腕，右手扶肘，或右手咬腕，左手扶肘），搭手之足（左手搭手則左足，右手搭手即右足）在前，一進一退（進者先進前足，退者先退後足）至末步（即第三步），退者收前足成虛步，進者跟後足成跟步。

換手時，搭腕之手不動，扶肘之手由上而換，如此進退搭換，迴圈不已。

練發勁時，一般皆在應退步而不退時作準備。

練熟後，前進、後退，都可化發。進用按擠，退用掤攦。

撮放六字養生法

呵心　嘻肝　呼脾　哂肺　吹腎　噓膽

手寫自藏本《太極拳譜》題記

此卷予手訂三本：啟軒弟一本，給友人郝和一本，此本係予自藏。前數條諸公講論精細，殆無餘蘊，後又參以鄙見，反覆說來惟恐講之不明，言之不盡。然非口授入門，雖終日誦之，不能有裨益也。

光緒辛巳年（一八八一）

王宗岳太極拳譜跋

此譜得於舞陽縣鹽店，兼積諸家講論，並參鄙見。有者甚屬寥寥，間有一、二有者，亦非全本。自宜珍而重之，切勿輕以予人，非私也，知音者少，可予者，其人更不多也。慎之！慎之！

光緒辛巳中秋念三日亦畬氏書

永年李啟軒精簡拳論

敷字訣

敷，所謂一言以蔽之也。人有不習此技，而獲聞此訣者，無心而自于余，始而不解，及詳味之，乃知敷者，包護周匝。人不知我，我獨知人，氣雖尚在自己骨裡，而意恰在彼皮裡膜外之間，所謂氣未到，而意已吞也。妙絕妙絕。

太極拳各勢白話歌

提頂吊襠心中懸，　鬆肩沉肘氣丹田。

裹襠護肫須下勢，　涵胸拔背落自然。

初勢左右懶紮衣，　雙手推出拉單鞭。

提手上勢望空看，　白鵝亮翅飛上天。

摟膝拗步往前打，　手揮琵琶躲旁邊。

摟膝拗步重下勢，　手揮琵琶又一番。

上步先打迎面掌，　搬攔捶兒打胸前。

如封似閉往前按，　抽身抱虎去推山。

回身拉成單鞭勢，　肘底看捶打腰間。

倒攆猴兒重四勢，　白鵝亮翅到雲端。

摟膝拗步須下勢，　收身琵琶在胸前。

按勢翻身三角背，　扭頸回頭拉單鞭。

雲手三下高探馬，　左右起腳誰敢攔。

轉身一腳栽捶打，　翻身二起踢破天。

披身退步伏虎勢，　踢腳轉身緊相連。

蹬腳上步搬攔捶，　如封似閉手向前。

抱虎推山重下勢，　回頭再拉斜單鞭。

野馬分鬃往前進，　懶紮衣服果然鮮。

回身又把單鞭拉，　玉女穿梭四角全。

更拉單鞭真巧妙，　雲手下勢探清泉。

更雞獨立分左右，　倒攆猴兒又一番。

武式太極拳攬要

275

白鵝亮翅把身長，　摟膝前手在下邊。

按勢青龍重出水，　轉身復又拉單鞭。

雲手高探對心掌，　十字擺蓮往後翻。

指襠捶兒向下打，　懶紮衣服緊相連。

再拉單鞭重下勢，　上步就挑七星拳。

收身退步拉跨虎，　轉腳去打雙擺蓮。

海底撈月須下勢，　彎弓射虎項朝前。

懷抱雙捶誰敢進，　走遍天下無人攔。

歌兮歌兮六十句，　不遇知己莫輕傳。

注：老三本，亦畬公自存本，原本現存李家。啟軒本見《李氏太極拳譜》，原本已遺失。為真公存本見郝少如《武式太極拳譜》，原本存少如弟子處。　李子實先生為韓欽賢老師的抄本，現存永年夏家，說明老三本中有兩本今仍完整在世。

永年郝為真精簡拳論

——論太極拳三種境界

郝為真先生常語弟子曰：「亦畬先生短小而弱，吾終不能敵，知此術之妙，不在稟質強弱也。亦畬卒未幾時，吾即追及之，知有生之日，固有進無止也。」又曰：「自始悟暨於有成，走架之境凡三變：初若植立水中，與波推移爾；功稍進，如善遊者之忘乎水，足不履地，任意浮沉爾；又進，則如行水面，飄飄若淩空焉。」又曰：「方走架，必精神專一，若有敵當前也；及遇敵，又當行所無事，如未曾有人也。」

然弟子承指授拳不能久，故莫能竟其術，卒賴月如先生紹述家學。

<div align="right">

節錄 《永年太極拳大師郝公之碑》

</div>

永年郝月如精簡拳論

武式太極拳的走架打手

太極拳不在樣式而在氣勢，不在外面而在內。平日行功走架，須研究揣摩空鬆圓活之道，要神氣鼓

蕩，全身好似氣球，氣勢貴騰挪，身體有如懸空。兩手無論高低屈伸，一前一後，一左一右，皆能靈活自

如。兩腿不論前進後退，左右旋轉，虛實變換，無不隨意所欲。日久功深，有不知手之舞之，足之蹈之之

境。明白原理，練熟身法，善於用意，巧於運氣，到此地步，一舉一動，皆能合度，無所謂不對。

習太極拳者必先求尾閭正中。正中者，脊骨根對臉之中間也。邁左步，左胯微向上抽，用右胯托起左

胯；邁右步，右胯微向上抽，用左胯托起右胯，則尾閭自然正中。能正中，則能八面支撐；能八面支撐，

則能旋轉自如，無不得力。次則步法虛實分清：虛非全然無力，內中要有騰挪，即預動之勢也；實非全然

占煞，內中要貫注精神，即上提之意也。切記兩足在前弓後蹬時不要全然占煞，應該分清一虛一實，否則

即成雙重之病。兩肩須要鬆開，不用絲毫之力，用力則不能捨己從人，引進落空。沉肘即肘尖常向下沉之

意。前膊和兩股注意內中要有騰挪之勢，無騰挪則不靈活，不靈活則無圓活之趣。又須護肫，肫不護則豎

尾無力，便一身無主宰矣。又須養氣，氣以直養而無害，即沉於丹田，涵養無傷之謂也。又須蓄勁，勁以

曲蓄而有餘，並須蓄斂於脊骨之內。吸為合為蓄，呼為開為發。蓋吸則自然提得起，亦拿得人起；呼則自

然沉得下，亦放得人出。此是以意運氣，非以力使氣，是即太極拳呼吸之道也（此中所說「呼吸」專指太

極拳的「開、合、蓄、發」而言，與吾人平常呼吸不同，請讀者不要誤會）。

太極拳之為技也，極精微巧妙，非恃力大手快也。夫力大手快者，先天自然賦有，又何須學焉。是故

欲學斯技者，宜先從涵胸、拔背、裹襠、護肫、提頂、吊襠、鬆肩、沉肘、虛實分清求之。這些對了，再

求斂氣，氣斂脊骨，注以腰間。然後再求騰挪。騰挪者，即精氣神也。精氣神貫注兩腳、兩腿、兩手、兩

膊前節之間。彼挨我何處，我注意何處，周身無一寸無精氣神，無一寸非太極，而後再求進退旋轉之法。

旋轉樞紐在於腰隙。能旋轉自如，絲毫不亂，再求動靜之術，靜則無，無中生有，即有意也。意無定向

要八面支撐。單練之時，每一勢分四字，即「起、承、開、合」。一字一問能否八面支撐，不能八面支

撐，即速揣摩之。如二人打手，我意在先，彼手快不如我意先，彼力大不如我氣斂，彼以巨力打來，我以

意去接，微挨皮毛不讓打著，借其力，趁其勢，四面八方何處順，即向何處打之。切記不可用力，不可尚

氣，不可頂，不可丟。須要從人，仍是由己，得機得勢，方能隨手而奏效。動亦是意，步動而身法不亂，

手動而氣勢不散。單練之時，每一動要問能否由動中向八面轉換，不能八面轉換，即速揣摩之。如二人打

手，我欲去彼，先將周身安排好，意仍在先，對定彼之重點，筆直去之；我之意方挨彼皮毛，如能應手，

一呼即出；如彼之力頂來，不讓其力發出，我之意仍借彼力，不丟不頂，順其力而打之；此即借力打人，

四兩撥千斤之妙也。此全是以意運氣，非以力使氣也。能以意打人，久之則意亦不用，身法無所不合。到

此境界，已臻圓融精妙之境。說有即有，說無即無，一舉一動，無不從心所欲。真不知手之舞之，足之蹈

之矣。

習太極拳者，須悟太極之理。欲知太極之理，於行功時先要提起全副精神，外示安逸，內固精神，氣

勢騰挪，腹內鼓蕩。太極即是周身，周身即是太極。如同氣球，前進不凸，後退不凹，左轉不缺，右轉不

陷，變化萬端，絕無斷續，一氣呵成，無外無內，形神皆忘，乃能進於精微矣。

在打手時，我意須要在先，彼之力挨我何處，我之意用在何處，彼之力方挨我皮毛，我之意已入彼骨

裡。以己之意接彼之力，非以己之力頂撞彼之力，恰好不後不先，我之意與彼之力相合。左重則左虛，右

重則右杳，仰之則彌高，俯之則彌深，進之則愈長，退之則愈促，一羽不能加，蠅蟲不能落，人不知我，

我獨知人，所謂沾連粘隨，不丟不頂者是也。

習太極拳者，須悟陰陽相濟之義。動之則分，靜之則合。分者，開大也。合者，縮小也。其中皆由陰

陽兩氣開合轉換，互相呼應，始終不離也。開是大，非頂撞也；縮是小，非躲閃也。一動無有不動，一

靜無有不靜。動者，氣轉也；靜者，有預動之勢也。所謂視靜猶動，視動猶靜。氣如車輪，腰如車軸。非

兩手亂動，身體亂挪。緊要全在蓄勁，蓄勁如張弓，發勁似放箭。無蓄勁，則無發箭之力。發勁要上下相

隨，勁起於腳根，注於腰間，形於手指。由腳而腿而腰，總須完整一氣。腰如弓把，腳手如弓梢，內中要

有彈性，方有發箭之力也。自己安排好，彼一挨我皮毛，我意接定彼勁，挨皮毛，即是不丟不頂，用意去

接，即是順隨之勢，能順隨，則能借力，能借力，則能打人，此所謂借力打人，四兩撥千斤是也。到此地

步，手上便有分寸，能稱彼勁之大小，能權彼來之長短，毫髮無差，前進後退，左顧右盼，處處恰合，所

謂「知己知彼，百戰百勝」也。平日走架打手，須要從此做去，走架即是打手，打手即是走架，此皆一

理。走架每一勢要分四字，即起、承、開、合是也。一字一問對不對，少有不對，即速改換。差之毫釐，

失之千里。能領悟此意，行住坐臥皆是太極，學者不可不詳辨焉。

平時走架行功時，必須以意將氣下沉，送於丹田（以意非以力，非努力，非用呼吸），存養涵蓄，不

使上浮，腹內鬆靜，氣勢騰然。依法練習，日久自能斂氣入骨（脊骨）。然後用意將脊骨之氣由尾閭從

丹田往上翻之。達此境界，就能以意運氣，遍及全身。彼挨我何處，我意即到何處，氣亦從之而出，如響

斯應，疾如電掣。周身無一處不是如此，此即所謂「行氣如九曲珠，無微不到；運勁如百煉鋼，何堅不

摧」，亦即「意到氣即到」是也。又丹田之氣，須直養無害，才能如長江大海之水，用之不竭，取之不

盡。迨至功夫純熟，煉成周身一家，宛如氣球一樣，左重則左虛，右重則右杳，物來順應，無不恰合。凡

此皆是「以意運氣」，非「以力使氣」。「在內不在外」，亦即「尚氣者無力，養氣者純剛」是也。

武式太極拳攬要

281

引進落空，借力打人

太極者，打手不用先天賦有之力和快手，力則從彼處去借而是用意。借者，即省力而又不傷氣。太極拳是一門最講究省力打人的藝術，所謂：「借力打人」是也。因為太極拳是一門藝術，而不是單純的技術。

所以借力打人也即是太極拳藝最本質的特點。

借力者，是以後天有關太極拳之力學去獲得。先天的自然之能有限，並有盛衰之年。，後天之巧則取之不盡，而用之不竭，乃藝命無窮也。後天之巧，有「四兩撥千斤」之妙。能四兩撥千斤者，則能以己先天之小勝彼之大，亦能以耄耋之年勝青力大的氣勇者。所以太極者既不在先天自然之能的大小，亦不在力大氣足的青壯期，而在「引進落空，四兩撥千斤」的巧妙技藝。當習者初讀此句時，會深感奧妙而不能領悟，於是不知其所行。其實只要遵循它的原理，按照它的規律去求之，當具備了一定的運動條件後，便能逐步逐漸的實現——由著熟而漸悟懂勁，由懂勁而階及神明。

習太極者切記「用意不用力」的原則。打手之巧在於用意，不在外面而在內。一舉一動非單純的形動，有意動，始而氣動，既而形動也。意氣須分開，又須一致，但意為統帥，所謂「以意行氣」是也。意到則氣到，乃能意氣跟得靈，方見落空之妙。先在心，後在身。在身者，則能引進落空，借力打人。

何謂「引進落空」？所謂引進落空，即是須大膽地放縱彼之進擊，而不是將其拒之門外。只有大膽地

放縱，才能引進落空：不能放縱，則不能引進落空。但放縱須有前提條件，即：雖為放縱，卻全皆由我之意牽引其而進。此須沾連粘隨，不丟不頂：須得機得勢，捨己從人，知己知彼。彼手快，不如我意先，彼力大，不如我氣斂。若彼以快速巨力打來，我之意在其先已與其相接，順其而來，接住彼勁，恰好不後不先，隨引即蓄，借盡其力，蓄而後發，引進落空，借力打人便能奏效。不可用力，不可尚氣，意氣須跟得靈。

彼挨我何處，我心就用在何處，要知己知彼。若要知人，則務要使人不能知己。若要使人不能知己，則務要以己之虛去探彼之實，須秤準彼勁之大小，權度準彼勁來之長短和粗細。左重則左虛，右重則右杳；避彼之實，而入彼之虛，順其勢，借其力。此即所謂「知己知彼，百戰百勝」也。能知己知彼，才能因敵變化，能因敵變化，「引進落空，四兩撥千斤」之技才能神妙無窮。

欲要知己知彼，則先要捨己從人，不要由己。從人則活，由己則滯，而從人仍是為了由己。若彼欲往左，則我以意領其往左，彼欲往右，則我以意領其往右，若彼欲進，則我以意牽引其而進，彼欲退，則我以意率其而退，若彼欲往上，則我以意率其而上，彼欲往下，則我以意率其而下：若彼欲開，則我以意牽其而開，彼欲合，則我以意牽其而合。能達此地步，乃能「左重則左虛，右重則右杳，仰之則彌高，俯之則彌深，進之則愈長，退之則愈促。」從外觀之，似隨人而動，然則人為我之內形所控制，故捨己從人仍是由己。

捨己從人非純粹外形的隨人，沒有內形的支配是捨近求遠。這樣，不但無法達到捨己從人的目

的，反會為人乘機而入。故捨己從人須內外結合，周身相隨，得機得勢。其關鍵還是在內。能捨己從人，方能探知彼勁之虛實。

一身之勁在於整，一身之氣在於斂。身法須一一求對，並要加以互相聯繫起來成為一體，然後再求斂氣，氣要斂入腰脊。斂者，須以意將氣下沉帖於背，由兩肩收於脊骨，斂於腰脊。氣能斂於腰脊，然後再求注於腰間。能注於腰間。一身便有主宰。一身能有主宰，一身之勁便能完整統一。氣勢須包圍精神，精神又須支撐氣勢。神聚、氣斂、精神貫注，精、氣、神三者須合一。一動無有不動，一靜無有不靜。自己安排得好，人一挨我，我在下即能得機，而在上即能得勢，上下相隨，前後左右無不得力也。能得機得勢，乃能捨己從人。

平日練習打手，須在沾連粘隨，不丟不頂上下功夫。走即是粘，粘即是走。彼之力有多大，我之意氣。以己依人，務要知己，乃能隨接隨轉。以己粘人，務要知人，乃能不後不先。彼在上無處使勁，在下無處得力，我趁勢入之，接定彼力，彼自能跌出不言而喻矣。

仍與其相合，彼增我亦增，彼減我亦減，粟黍不差，不給彼有絲毫用力之餘。彼在上無處使勁，在下無處得力，我趁勢入之，接定彼力，彼自能跌出不言而喻矣。

能粘得住人，然後能吸得住人，使之不能走脫。能吸得住人，然後能隨意牽引得人進而使之落空。若要將物漂出，務要往下加以浮物之力，如江海浮舟則自然浮得起彼身，如無生根立足之地，乃無生根立足之地。斯其根自斷，如江海浮舟則自然浮得起彼身，彼身既已浮起，然則隨漂即出，極能輕鬆也。須切記：借力打人須斷彼之根，彼之根未斷，則力未借著而

不能發，能斷彼之根，打人才能省力而清脆，乃能使人心悅誠服。若要將彼跌空，須加以掀起之意，隨引

隨化隨蓄一氣呵成，則自然能使彼猶如跌入深淵一般而落空，其勁全為我接定所掌握，彼身既已騰空而勁

力全為我所借盡，然則一呼即出，遠近多少，取之何樣拋跌，順勢能及。此即所謂「借力打人」。仍是引

進落空，四兩撥千斤之妙也。

平日行工，一動勢須問問是否有空鬆圓活之趣，精神能否支撐八面。能支撐八面，乃能八面轉換。氣

須存養涵蓄不使上浮，以直養而無害。氣勢須貫注於兩膊，形於手指。周身須通暢飽滿，節節貫串，太

極即是周身，周身即是太極，無一寸不是如此，行氣才能如九曲珠無微而不到。氣如車輪，樞紐在腰。彼

挨我何處，我氣即行往何處，何處即分虛實。虛便是陽，實即是陰，陰不離陽，陽不離陰，陰陽相濟，乃

能以虛實制人。切記：須以己之虛去探彼之實，勿要用己之實而使彼知己。因敵變化須走內勁而不可露形

跡，勁由內換使人莫測，彼只能挨我之虛，即挨皮毛，而得不到我之實，無從得力也。此即所謂「人不知

我，我獨知人」。以虛實制人，人為我制，而我不為人制，乃能一往無敵，斯是太極拳之妙也。

總而言之：引進落空，借力打人是以意使技，而非以力能成技也。周身須完整統一，動則俱動，動中

須有靜，動者才能不慌不亂，乃能依法行工；靜則俱靜，靜中須有意存（即有預動之勢），靜者才能達於

勁斷而意不斷，乃能一觸即發。開中寓合，則開者還能再開；合中寓開，則合者還能再合，所謂「如長江

大海，滔滔不絕」也。虛實宜分清楚，虛實的變化全在內而不在外。在內者，勁換而不露痕跡，勁走而人

莫知，乃能隨接隨轉。由得機得勢，及捨己從人；由捨己從人，及知己知彼，及引進落空，借力打人。牽引在上，運化在胸，儲蓄在腿，主宰在腰，蓄而後發。一身須備五張弓，才能做到蓄勁如張弓，發勁如放箭。勁以曲蓄而有餘，周身之勁在於整，發勁要專注一方，須認定準點，做到的放矢。

勁起於腳跟，由腳而腿而腰行於手指，須完整一氣，不能有絲毫間隔斷續。一舉一動須達於無角無棱，無有凹凸，無缺陷的要求。若能達此境界，不論向前向後，向左向右，乃能無不擊。以意行氣，以氣運勁；意往上升，氣往下沉；動者，氣轉也。先在心，然後便能施於身。日久功深，蓋吸則自然提得起，亦拿得人起；呼則自然沉得下，亦放得人出。吸，為合為蓄為收；呼，為開為發為放。只要依法求之，就能逐漸地做到物來順應，敏感自得；進者，便能達於「一羽不能加，蠅蟲不能落」的境界。若到此境界，則無所謂內外，無所謂不對，一舉一動則無不恰合法度，形神皆忘，左重則左虛，右重則右杳，觸之則旋轉自如，無不得心應手；如響斯應，疾如電掣。「引進落空，借力打人」則無不隨心所欲矣。

太極拳有捨己從人之術，挨何處，何處靈活。假使挨手，手腕靈活；挨肘，肘能靈活；挨胸，胸能靈

活，周身處處如此。

又：挨手意在肘，挨肘意在肩，挨肩意在胸，挨胸意在腰，挨腰意在股。以此推之，如沾連粘隨，不

丟不頂，引進落空，借力打人，皆此意也。

敷、蓋、對、吞四字秘訣解

敷：敷者，運氣於己身，敷布彼勁之上，使不得動也。

解曰：此是兩手不擒、不抓、不拿，僅敷在彼之身上，以氣布在彼勁之上，如氣體一般之輕，令彼找

不到有絲毫得力之處。以精、氣、神三者貫穿住，使其無絲毫活動之餘而動彈不得。

蓋：蓋者，以氣蓋彼來處也。

解曰：此是以氣蓋住彼勁，而又不使之驚動，令彼有再大的勁力亦發不出。

對：對者，以氣對彼來處，認定準頭而去也。

解曰：此是須認定彼勁來之目標，以氣對準彼勁之大小、長短和粗細盡相吻合，運勁如百煉鋼，何堅不摧。

吞：吞者，以氣全吞而入於化也。

解曰：此是須以己之磅礴氣勢將彼之周身包圍住，並吞噬其全勁，而又加以化之，使其勁力再大也必落入於全力覆沒之地。

又解曰：以上四字絕妙。周身必須達於猶如氣體一般之柔軟，氣勢達於磅礴之概，全身好似氣球一般而無懈可擊，行氣自如而能遍及全身之境地。非懂勁後，煉到這種極精境地者不可得。完全是以氣運動而走內勁，所謂「全是以氣言，無形無聲」。

再曰：這四個字雖然它們的用法不同，各有其妙用，但是字字之間有著密切相連的關係，既是互相合作的，又是都可以互相轉換的，不是呆板的。惟有四字同時存在在習者的意念中，運用時才能因敵變化，隨機所用而變換靈活，乃能得心應手，使無形無聲的氣言，能夠演出太極拳神妙無比的絕藝。

太極拳簡說——太極拳的全面發展觀 （徐震遺文林子清提供）

1、內容

太極拳是成套拳架的名稱，和拳套聯繫在一起的，還有太極推手，是練習對角的程式。太極拳已有二百幾十年的歷史，經過若干教師專家的改動，拳套已有多種不同的形式。但除新編的幾套外，從陳家溝傳衍的楊、武（郝）、吳、孫四派大體上是相同的。至於姿勢的規矩、動作的準則，基本上是一致的。至於推手的程式，大體上可分為兩種：一種是不動步的，稱為定步或站步推手，一種是動步的，包括活步、大捋等等。進入自由的對角，稱為散手，這就不受程式的限制了。

太極拳的套子，涵有技擊和養生兩個作用。王宗岳傳下的拳譜中《十三勢歌》說：「靜中觸動動猶靜，因敵變化示神奇」，這指出了它的技擊作用。又說：「詳推用意終何在，益壽延年不老春」。這指出了它的養生作用。太極推手雖然以練技擊為主，也有益於養生。技擊術與養生法是太極整個內容的兩個方面。

2、太極拳內容的兩方面是統一於姿勢的規矩與操作的準則上的，但又可以分別發展各起作用的。從練法上說，為健身、治病而練，單練拳套也可以，要練技擊，就非加練推手不可。不練推手，即使拳套練

得很熟，姿勢與操作也都基本正確，也不會用於攻守。因為缺乏對角的經驗，臨敵就不知所措，工夫用不

上了。其次，攻守的練法，要求全身內外部的反射活動，增加不少複雜性；要鍛煉的深入細緻，要不斷地

提高大腦皮質與本體感受器（即肌肉、腱和關節的感受器）靈敏的反射，才能精確地使用自己的力，捕捉

對方的空隙，利用對方的力。這種技巧，不從推手實踐中是得不到的。

近一百多年來，從蔣發在清乾隆年間把太極拳傳入陳家溝以後，直到光緒年間，楊、武兩家都是以技

擊為重，在這方面發展。從清末到解放前，有人注意到了養生方面，但在這方面還是發展的很少。這一時

期內，技擊處於保守狀態。雖然不乏專家名師，其造詣已不如前人了。這都和舊社會的歷史條件有關係，

從陳、楊以來，掌握這套技術的專家，或者本身就是剝削階級中人，或者是從屬於剝削階級者。太極拳的

名手，有的曾經為清廷鎮壓太平軍與捻軍，有的充當貴族官僚的家庭教師。清亡以後，要學太極拳，至少

是生活比較寬裕的人，能夠出得起相當數量的學費，還要有閒置時間。否則，或與教師沾親帶故，才能得

到受教。教師也不是輕易肯把關竅傳出來的。所以首先就是傳授不廣，其次是難於學到真工夫。這是由於

太極拳正在商品化。

建國以來，在黨和政府的正確的方針政策推動下，太極拳開始為廣大勞動人民服務。現已正式應用於

醫療，列入體育運動項目，對大眾健康起到巨大作用。並且運用現代科學的學理和科學方法進行分析研

究，取得不少成績。這是空前的一大發展。但從太極拳的整個內容來看，未免偏重於養生的一面，技擊的

一面幾乎沒有新的發展。這是什麼原因呢？這裏面似乎存在著對太極拳技擊術的認識問題。

3、下面就對太極拳技擊術的認識問題談談我的看法。

其一，現在流行的太極拳有無技擊內容的問題。有的看法以為太極拳最初有技擊的作用，像陳家的拳架和練法，沉著有力，並有顯著的難度動作，這樣的太極拳是有技擊內容的。到楊、武兩家手裏，變為輕鬆柔緩，就只有養生的內容了。因此有人稱太極拳為衛生拳。其實楊、武兩家變得輕柔，絲毫沒有忽略技擊的內容，而是在陳家溝太極拳的基礎上，創造了一種新的練法，這不是取消或削弱了太極拳的技擊作用，相反的倒是豐富了太極拳的整個內容。這一點下面還要詳談。

其二，現今社會練習武術，要不要重視技擊作用的問題。有人認為，在新社會裏，練技擊無大作用。太極拳既能強身、治病，就可以單獨發展它的養生一面，不須重視它的技擊的一面。我認為在現社會裏，發展武術中的技擊術，正為國防軍事技術所需要，也符合勞衛制體育運動的目的。太極拳的技擊術有其獨到的精妙之處，而且重視它的技擊術，對強身、保健、醫療等，還能起推進作用。我們沒有理由只讓太極拳的內容單方面發展。

其三，技擊與養生兩方面的關係問題。有人問，如果練太極拳的目的只為治病強身，延年益壽，是否可以不練技擊？這當然可以，上面也已經提到，但是能練技擊更好。況且養生與技擊在太極拳的基本原理上是一致的。在練法上雖然有所區別，也是有共同的原則的。為了說明理由，特把技擊與養生兩方面的關

係分析一下：第一，有些患病者只在醫院中或治療時每日練習，病好就不練了。如果病好後能向技擊術上追求，進而練習推手、發勁各種攻守法門，就會引起許多興趣，保證經常鍛煉。第二，在推手上，可以證明姿勢與操作做得正確，就能有技擊上的效果；做得不正確或不夠正確，就不能生效，或者效果不夠好。由此認識掌握了正確的姿勢與操作，就會深入探究，愈練愈精，由表及裡，使機體各系統的器官加強其機能，乃至引起生理機制的變化。在經常鍛煉中，既能阻止疾病侵犯，又能提高工作能力。大腦對內外部環境的感應都極其靈敏，倘有病因萌生，很快就會感覺到，並能有意識的運用內功去消除它。第三，太極拳並不是專為老弱有病者設的體育運動項目，它的推手，可以看作與拳擊、擊劍、摔跤相類的運動項目，是具備加強體力、耐力、速度、靈敏四個體育要素的訓練課程。它能養成沉著、勇敢、機智、精細的能耐。尤其是工夫達到高水準，神經會受到最充分的深刻的鍛煉。所以精通太極，可使精神活潑，而頭腦冷靜。

第四，太極拳在醫療上的作用，不僅能幫助患者恢復健康，還能對針灸按摩醫生在運指運掌上起提高技術的作用（有位針灸醫師在學習太極拳後，療效有顯著進步）。而這許多功能都要從練習技擊的方法中取得。綜觀以上的分析，可見太極拳的內容雖然分兩面，卻有其統一的整體性，因此有全面發展的需要。練者最好能夠全面掌握。

當然，如果年齡已有五六十歲，又是全未學過武術的人。可以不去研究技擊術。至於體弱或有病的人，如果是青少年或中年人，只要他有研究技擊的興趣，到了身體恢復健康後，還是可以學，而且可以取

得良好的成績的。

總而言之，發展太極拳的技擊一面，並不與發展它的養生一面相矛盾。至於怎樣來運用，怎樣來指導，那是學理研究和教學方法上的問題了。

其四，全面掌握，應該特別注意於操練拳套。上面說過，「太極拳的內容是統一於姿勢的規矩與操作的準則上的」，這一系列的規矩與準則，又必須由拳套的架式來實現。所以全面掌握又必須經常演練拳套。有人練出技擊的興趣後，專愛推手，把拳套放下，這是不妥當的。前輩楊澄甫先生，我師郝月如都是第一流的太極拳家，功夫出自家傳，推手技術，極為精能。但楊先生生年只有五十四歲。郝師先生年只有五十九歲。楊先生年過五十時，身體就極其肥胖，顯然脂肪長得太多了。郝師是由腳氣病逝世的。如果病因一起及時發覺，是可以運用內功治療的，但郝師卻沒有這樣做。這都是偏重於技擊，忽略了養生的缺點。他們在晚年有相同情況，都是只與人推手而擱下了拳套。這對本體感受性反射與運動反射，雖然能保持高度的靈敏性，但對機體各組織與內臟器官缺乏深入細緻的和遍及的日常鍛煉，就不能常保各組織與各器官的全部健康，內部感受性反射也就會不大敏銳，大腦皮質調節控制內部器官的能力也就會不夠強。所以他們的技擊工夫雖好，但不能延年益壽。我們不該用命定論來解釋，說是「生死有命」，「壽數難移」。應當從他們的環境和生活情況來研究，他們壽數不大，自然還有其他原因，但在太極拳練法上確有偏向，是我們應該重視的一個問題。

特點

1、太極拳的特點在外形上就很明顯。一般外功拳要有昂首挺胸、趾趾勇武的氣概。太極拳要「提頂、收臀、鬆肩、沉肘、含胸、拔背、裹襠、束肋」，表現為一種平靜安舒的神態。一般外功拳要做剛強迅捷的活動，太極拳卻要活動地「鬆、慢、圓、和」。這是一望可知的特點。

2、這樣的姿勢是有其特殊的意義的。「提頂、收臀、含胸、拔背」，是提起精神、氣沉丹田，使呼吸深細的主要練法，加上鬆肩、束肋，能使肺活量和肋骨的呼吸動作範圍擴大，也為腹臀和膈肌對深細呼吸活動的配合，造成有利的條件。沉肘是保證兩臂轉動時尤其是兩臂上抬時，鬆肩、束肋的姿勢不受牽制破壞，同時它又是練成兩臂靈活，不受人的控制的主要練法。裹襠是保證「收臀」做得地道的關竅，同時又是利於運腰時穩定氣沉丹田的一個重要環節。這是相互制約而又互相助成的身法規矩，對練氣有巨大的作用。有種方法，以呼吸配合動作，據我的體驗，這是不必要的。只要拿準身法和操作的規矩，在操作時，身法能不走樣，內部之氣自調，深呼吸的功效就在其中了。練拳時要顧着呼吸的配合，反而會分散拿準姿勢的注意力，使精神不夠集中。因為當初學時，架式與套路還不熟練，來不及顧呼吸，強求配合，或生流弊。到架式與套路熟練後，又要注意到進一步掌握姿勢與操作上的新條件，如又要注意呼吸的配合，只能使動作拘滯，犯了武禹襄所說「在氣則滯」的毛病。因此，我是主張不斷地在姿勢與操作的精確上講究

練氣，而不主張有意用呼吸來配合。至於另外做一種深呼吸運動，那就不是練太極拳的問題了。

關於在姿勢與操作的精確上講究練氣，還須作進一步的說明。姿勢的八項規矩與操作的四項準則，是以加強運動系統與神經系統的精密感受性反射為基礎的。由此促進呼吸系統機能的提高，從而促進迴圈，是消化系統機能的提高。反過來更增進各系統的器官組織對養分的吸收，得到改進，使器官本身增進健康，得到改進，在各器官組織改進的過程中又得到提高。如此一環扣一環，相互推動向前。所以經久練去可以延年益壽，長保肌體旺盛，富有工作能力。還有「騰挪」。據武禹襄所傳，姿勢共有十個規矩，提頂、收臀等八項，是以穩定為主的姿勢，上面已有說明。「騰挪」、「閃戰」兩個規矩是穩定與活動相兼的姿勢。「騰挪」是指動步和站定都要分清楚虛實，全身只許用一條腿來支持。「閃戰」是指每個架式變動時，整體的活動和各部分的筋節肌肉活動相結合呼應。這和外功拳中的騰挪閃展有所不同，並不用大閃大避、翻騰跳躍等形式來實現，而是在不大顯著的變動作轉換。同時要使八個姿勢（即提頂等）盡合規矩，在變動中不走樣。所以「騰挪」、「閃戰」雖然也歸入姿勢內，它又是聯繫八項規矩四個準則的紐帶。騰挪與裹襠結合，做到下肢作得圓勻，這就能使腿肌鬆柔，下肢輕靈，步法敏妙（下肢能鬆，工夫才進入高級的程度）。閃戰與束肋結合，作到胸腰動得極其自如，這才能使全身和上肢，處處能作協調的隨意轉動。總之，十項姿勢的規矩，個個互相聯繫，互相助成，合為一個完整的姿勢，所以才能表現複雜細緻連綿的鬆、緩、圓、和運動。

武式太極拳攬要

295

3、這樣的動作，也是有其特殊意義的。王宗岳《太極拳論》說：「察四兩撥千斤之句，顯非力勝；觀耄耋禦眾之形，快何能為。」這指出了太極拳的技擊特點。要達到這一目標，必須精確的掌握物理力學的規律，精緻的養成生理反射的機能。由隨意運用自身的力，進到隨意運用對方的力。這樣技巧的練成，一面要使自身運動系統的各個部分──肌、腱、關節的協調共濟動作進入自動化；另一面要對外力的動機（即對方起意要動的一剎那）、動向，清楚地感覺到。這才能在符合客觀情況下，充分發揮主觀機能動作用，把對方的力，用得像自己的力一樣。這是以少力勝多力（四兩撥千斤），以寡弱勝眾強（耄耋禦眾）

的基本理法。十項姿勢規矩、四個動作準則，就是從實踐的經驗中，認識了物理力學的規律與生理反射的規律而概括出來的有效練法。把十項規矩、四個準則交織起來，使有定的法則，起無窮的變化，水準可以不斷提高，內容可以不斷豐富。上面已經說過十項規矩，現在專談四個準則。四個準則，第一是「鬆」。

鬆的作用，是自己的身體各部分橫紋肌，能夠與意識一致，完全聽命於意識，在對待來攻擊的力量時才能迅速地分解之。慢的作用，是為掌握姿勢正確，亦為深入鍛煉運動系統的各部分內部組織，使關節、肌、腱能以微小的活動靈時轉換方向與集中力量。太極拳家說：「練得慢，用得快」就是這個道理，這是有科學根據的。

鬆與慢相合，柔在其中了，所以文裡不專談柔字。「圓」的作用是練整體活動的安穩靈活。太極拳的圓，不僅是外形的圓，而且是外部與內部一致的圓。這就是形式要圓，氣機也要圓，是全身整個的渾圓活動中，包涵著身體各部分與整個渾圓圈相應的許多複雜的小圓圈。有如一個大圓球包含著一連串小

心一堂　武學傳承叢書

圓球，一時俱在流轉，這才是太極拳的圓。外力一碰上，它就能在接觸之傾，將來力甩開。李亦畬《走架打手行功要言》中說：「觸之則旋轉自如，無不得力，才能引進落空，四兩撥千斤」。這話能精確的說出太極拳圓動動作的技擊作用。和是前三種動作熟練到意氣融洽的階段，但造詣還是大有差別的。譬如達到《十三勢歌》中所說的「滿身輕利頂頭懸」是一種境界，達到《莊子・養生主》所說的「官知止而神欲行」又是一種境界了。總之，進入於和便將步步淨化，愈來愈精純，這是可以想像得到的。

四個動作準則，必先重視鬆慢，鬆與慢可以減少運動時體力的浪費，增加技擊運動時的緊湊與靈活，而且只把四個動作準則做好，才能使十項姿勢生動起來。不論為養生，還是為技擊，如果要深採力取，都要以嚴格地遵守姿勢的規矩與動作的準則為基礎工夫，而後進到渾化的。有些人只從形式上看太極拳，並未悉心研究，即下斷語，說太極拳只有養生作用，沒有技擊作用，這是沒有瞭解太極拳的特點。

1、太極拳的內容在任何一面，還有很多東西可以挖掘，挖掘得愈深，結合的方面也會愈廣。現在已

經和氣功等結合服務於醫療、保健。但是推手技巧還遠沒有趕上前人已經取得的成績。近代造詣至深的拳

師，如楊少侯、楊澄甫、郝月如、孫祿堂諸先生都說工夫沒有趕上上一輩，這話並不是故作謙虛，給老一

輩誇張，而是有事實可證的。世傳楊祿禪與董海川同遊，海川精八卦掌，嘗手取飛燕以與露蟬，露蟬伸掌

接之，燕在掌上不能飛起。因露蟬掌上感覺極為敏銳，不使燕足踏穩，所以不能借力聳身舉翼。傅鍾文曾

記其事。又郝月如先生說，武禹襄、李亦畬、郝為真皆能在推手時將對方擲出丈餘，坐於一椅之上，其椅

四面皆空，一無靠著，而竟不傾倒。此種工夫，並非不可做到，只要依法久練，自然得心應手。但近代名

家與現代專家都未達到。可見推手技術，還須急起直追，先把前人已有的技能趕上，再進而求超過他們。

這並非幻想，只要一面吸取前人用過的方法，一面憑著科學理論來指導，創造新的教練法，打破異人創造

的迷信，打破一代不如一代的錯誤觀點，這就會取得後勝於前的成績。

我們對太極拳的研究，要從多方面進行。從生理測驗、醫療實施、角技運動等各部門取得材料，進行

理論的研究。要從搜集譯文傳記，鑒別史料，去偽存真，進行歷史的研究。要在辯證唯物主義的理論指

導下，結合歷史進行技術的實踐研究。還可以結合其他運動項目（如籃球、乒乓球等）、其他專業（如針

灸、按摩等）發揮它的作用。現在雖然有了良好的開端，還未廣泛地深入地展開。以理論來說，我們一方面要重視前人的成果，從舊拳譜中闡發其精義（有人對舊拳譜的看法，以為只是原始的粗淺的東西，這是很大的錯誤）。其實舊拳譜言簡意賅，是豐富的經驗談。但是另一方面，又不應受其籠罩，只在前人成績範圍內討論生活。僅就對舊拳譜作些說明，這是不夠的。以歷史來說，依據可靠的史料，經過分析提出論證，作出論斷的作品，還是很少。沿謬襲誤，任意誇張，牽合附會，不究端末之說，仍在流行。甚至有人還竭力為張三丰、陳王庭創造太極拳之說辯護。另有人企圖不談太極拳的歷史，以為研究它並無用處。這是無助於學習研究的，對發揮太極拳的作用沒有好處。以技擊來說，我們要求先追上前人，然後再超過之。關於這一點上面已經談過了。為了從實踐中來促進，我們必須作實驗。比如在體育學校中設置以太極拳為主課的專業課，以武禹襄、楊祿禪曾經達到的技術水準來鼓勵學生。又比如：就同樣水準的兩個籃球隊，一個隊員加練太極拳（要用合於訓練技擊的方法來鍛煉），一個不練太極拳，經過若干時間後，試看兩隊的成績如何？另外如在摔跤、擊劍等項目中，也可做如此試驗。至於按摩針灸醫師，都可以從練太極拳與不練者中間作出療效的統計，互相對照。這樣才能得出科學的證明。

社會主義社會的新中國，具備了極為有利學術研究的條件，黨和政府提出了百花齊放、百家爭鳴的方針，更成為任何一種學術蓬勃發展的推動力。太極拳的價值既經事實證明，在普及上已有空前的發展，在提高上也有良好的開端。我們可以在此基礎上不斷地展開研究，步步推進，使它更好地為社會主義建設服務。

太極拳表解　作者：佚名氏

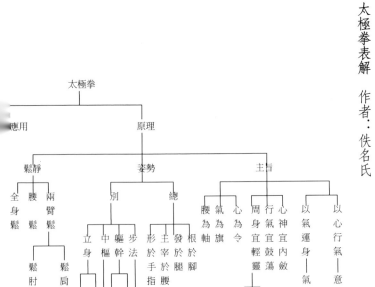

太極拳
├ 應用
└ 原理
　├ 鬆靜
　│　├ 全身鬆
　│　├ 腰鬆
　│　└ 兩臂鬆
　│　　├ 鬆肘
　│　　└ 鬆肩
　├ 姿勢
　│　├ 別
　│　│　├ 立身 ── 安舒
　│　│　├ 中樞 ── 中正 ── 尾閭正中
　│　│　│　　　拔背 ── 虛領頂勁
　│　│　├ 軀幹 ── 含胸 ── 有含蓄／轉換摺疊／分虛實 ── 實　虛
　│　│　└ 步法
　│　└ 總
　│　　├ 形於手指
　│　　├ 主宰於腰
　│　　├ 發於腿
　│　　├ 根於腳
　│　　└ 為軸
　└ 主旨
　　├ 腰為旗
　　├ 氣為旗
　　├ 心為令
　　├ 周身宜輕靈 ── 靈　輕
　　├ 行氣宜鼓蕩
　　├ 心神宜內斂
　　├ 以氣運身──氣動身亦動
　　└ 以心行氣──意到氣亦到

（一）主旨

1. 以心行氣——意到氣亦到務令沉著，久則內勁增長，但非格外運氣。

2. 以氣運身——一氣動身亦動氣要順遂，則身能便利從心。

以心行氣，以氣運身，自能從心所欲，毫無阻滯。俟後天之力化盡，先天之內勁自然增長，由習慣而成自然，則一切意想力自然支配生理作用，故曰：「勢勢存心揆用意，得來不覺費工夫。」又云：「默識揣摩，漸至從心所欲。」

3. 心神宜內斂

4. 行氣宜鼓盪

此有不許硬壓丹田之意，以見氣沉丹田，亦當徐徐用之。

氣以直養而無害——養先天之氣，養氣則順乎自然，故無有窮盡，非運後天之氣，運氣則弊甚大，是有窮盡。

5. 周身宜輕靈

（1）輕——一切動作，固宜純以心意為主，如舉手，雖微微一動，便作一舉，如無意識續示，即不再

進，方謂之真輕。

（2）靈——如手由低處舉高，處處作無數一舉想，而時時有隨意變化之妙，方謂之真靈。

初學練架子宜慢，方能時時皆有意識導動作以俱進，且慢則呼吸深長，氣沉丹田，方不致有氣脈憤張之弊。

6．心為令

如由主帥發令。

7．氣為旗

如表示其令之旗——又氣如車輪。

8．腰為纛

如使旗，中正不偏——又腰如車軸。

腰為一身樞紐，腰動則先天之氣如車輪旋轉，氣遍全身而不少滯，蓋無處不隨腰運動圓轉。

心為主帥，身為驅使，精神能提得起，自然舉動輕靈，如手足開時，心意與之俱開，合時心意與之俱合，內外一起，渾然無間，則其動猶靜也。（即能到虛靜境界）。

（二）姿勢

1．總

（1）根於腳

（2）發於腿

（3）主宰於腰

（4）形於手指

由腳而腿而腰而手，宜上下相隨，完整一氣。其貫串一氣處，所謂「運勁如抽絲，邁步如貓行」，進退自然得機得勢，但用意不用力，始終綿綿不斷，周而復始，迴圈無窮，如長江大河，滔滔不絕，故太極拳亦稱長拳。若有一處不貫串則斷，斷則當舊力已盡，新力未生之際，最易為人所乘，故曰：「無使有凸處，無使有斷續處」。有一不動，則必致散亂，如手動而腰腿不動，則手愈有力，身愈散亂。蓋虛實變化皆由腰轉動，故曰：「命意源頭在腰隙」。初學者先求開展，使腰腿皆動，無微不至；然皆是意，所謂「內外相合，上下相連」，又謂「一動無有不動，一靜無有不靜」。如是，則於肢體任何部分，皆無偏重之虞。

2．別

（1）步法

〈1〉 分虛實

虛步——以能隨意起落為度。

實步——即腿彎曲而不伸直。

如全身皆坐在右腿，則右腿為實，左腿為虛。坐左亦然。如是方能變換輕靈，毫不費力，否則邁步重滯，自立不穩。又須川字步，即當兩足前後立時，足尖俱宜向前。

〈2〉 含摺疊

即往復所變之虛實，外看雖似未動，其中已摺疊。此為手法。手隨腰腿轉換，勢勢含有圓形，定勢要坐腕，使內沉穩而不漂浮，又須展指以利內勁發出舒暢。

〈3〉 有轉換

進退必須轉換步法，故雖退仍是進。

〈2〉 軀幹

〈1〉 含胸

胸略內涵，使氣沉丹田，否則氣壅胸際，上重下輕，腳跟易浮。

〈2〉 拔背

使氣帖於背，有蓄機得勢之功。

（3）中樞

〈1〉虛靈頂勁

頭容正直，神貫於頂，須有虛靈自然之意，不可用力。一名「頭頂懸」，謂頭頂如懸空中，同時宜閉口，舌舐上齶，忌咬牙怒目。

〈2〉尾閭正中

尾閭宜正中，否則脊骨先受影響，精神亦難於上達。

〈1〉中　正

由於中樞姿勢之正確。　　　　　　穩如泰山

〈2〉安　舒

由於周身鬆靜。

〈3〉圓　滿

精神飽滿，內勁充足。

（三）·鬆　靜

1.兩肩鬆

（1）鬆　肩

使兩肩鬆開下垂，以為沉氣之助，否則兩肩端起，氣亦隨上，全身皆不得力。

（2）沉　肘

使兩肘有往下鬆垂之意，否則肩不能鬆，近於外家之斷勁。手指亦宜舒展，握拳鬆須鬆，庶符全身悉任自然之旨。又手掌表示前推時，手心微有突意，為引伸內勁之助，但勿用力。

2．腰　鬆

腰鬆則氣自下沉，能使兩足有力，下盤穩固。上下肢之虛實變化，有不得力處，全恃腰部轉動合宜，以資補救，且感覺靈敏，轉動便利。蹲身時注意垂臀，忌外突。

3．全身鬆

全身鬆開方能沉著，因是不致有分毫拙勁留滯，以自縛束，自能輕靈變化，圓轉自如。周身無處不鬆淨，即在用意而不用力，意之所至，氣即至焉。如是則氣血流注全身，略無停滯，所謂「意氣須換得靈，乃有圓活之趣」。且欲沉著，必須鬆淨，故曰：「沉重不浮，靜如山嶽，周流不息，動若江河」。

太極拳全用「柔勁」，具伸縮性，虛實固宜分清，但全視來勢而定，彼實則我虛，彼虛則我實，實者忽虛，虛者忽實，反復無端，彼不知我，我能知彼，使人莫測高深，自然散亂，則吾發勁無不勝者。欲探其妙，須明瞭用勁之法，曰「黏」，曰「走」，走以化敵，黏以制敵，二者交相為用焉。

（一）·黏勁

即「不丟」。不丟者，不離之謂。交手時須黏住彼勁，即在黏連密處應付之，不但兩手，須全身各處均能黏住彼勁，我之緩急，隨彼之緩急而為緩急，自然黏連不斷，感覺彼動，而收我順人背之效，所謂「動急則急應，動緩則緩隨」也。惟必須兩臂鬆淨，不能有絲毫拙力，方能巧合相隨，否則一遇彼勁，便無復活之望。且有力則喜自作主張，難以處處捨己從人。初學者戒性急，久之用勁自有似鬆非鬆，將展未展之意，便能隨意應付，百無一失。

（二）·走勁

即「不頂」。不頂者，不抵抗之謂。與彼交手之時，不論左右手，一覺有重意，與彼黏處即變為虛，鬆一處而偏沉之。稍覺雙重，即速偏沉。蓋彼之動作必有一方向，吾但隨其方向而去，不稍抵抗，使彼處處落空，毫不得力，所謂「左重則左虛，右重則右杳」也。初學者非大勁不走，是尚有抵抗之意。若相持不

下，則力大者勝，故曰：「偏沉則隨，雙重則滯」。技之精者感覺異常靈敏，稍觸即知，有「一羽不能

加，蠅蟲不能落」之妙。練不頂法，首在用腰，腰有不足時，方可濟之以步。

「黏勁」與「走勁」，合而用之則曰「化勁」。走主退，黏主進，進退相濟不離，方為「懂勁」。蓋用走

勁能使彼重心傾斜不穩，用黏勁能使彼不能由不穩中復歸於穩，因不丟不頂，彼之重心穩定與否，皆由

我主之，彼之弱點，我皆能知之。總須以靜待動，隨彼之動而動，所謂「彼不動，己不動，彼微動，己先

動」，用逆來順受之法，引入穀中，然後從而制之。彼屈則我伸，彼伸則我屈，虛實應付，毫釐不爽，忽

穩忽現，變化莫測。以勁之動作俱作圓形，圓之中即含有無數走黏，隨機應變，純恃感覺，其要則不外一

「順」字。我順彼背，則彼雖千斤之力，亦無所用，故有「四兩撥千斤」之句。若用剛勁，則逆而不順，

不順則無由走，不走則無由化，不化則無由黏，不黏則彼變動，何由感覺乎？推手者，即求其用也。推手

掤、攦、擠、按、採、挒、肘、靠八字，以練其身之圓活，隨屈就伸，物來順應，變化無窮，其理則一，

得一則萬事畢。

按：此表解於一九三八年永年縣原國術館館長先師韓欽賢授我（賈樸）的，作者化名道士。根據武禹

襄論文縮編而成。

一、練習化勁

遇敵人發勁來擊，最忌逆其方向而抵抗之，宜順從敵勁之方向，以力引之落空，使敵陷於危險之地位，方為合法。此種合法之力，即為化勁是也。

太極拳擊人時，必須利用其反動力，其第一力之效用，並無立即制勝敵人之意，乃首在探知敵人之反動力，或其所加之抵抗力，知己至若何程度；俾得以第二力移其反動力，或抵抗力，使陷於不穩之地位；然後以第三力擊之，則敵人無不應手而跌出矣。故太極拳第一力常為虛著，第二力則為化勁，第三力始為發勁。如第二力不能移動敵力，則第三力仍用化勁，推而至於第四第五力。應皆如是，方合乎太極拳先化後打之義。

太極拳應敵之時，雖一方面即利用敵人之反力，以動搖敵人重心為先務，一方面對自己之重心，則時時以變化方法使之穩定。夫太極拳之姿勢，以全身重量寄於一足乃能不失其穩定之形式者，其故果何在？一言以蔽之，是皆兩足能變換虛實之功耳。所謂變換者，即一足不穩時，立將全身重量移於他足之上，使不穩之形勢，復歸於穩定之形勢，易言之，即基點之地位，時刻隨重心變動而變動，使重心垂線一經靜止，可另在一基點之內，而不受原有之限制也。

二、練習懂勁

甲、不頂，即毫不抵抗之意。蓋無論敵勁之大小，皆宜以先法化之也。練不頂之法，首在腰，腰有不足時，方可濟之以步。

乙、不丟，不丟者不離之謂也。太極拳粘勁與走勁並重，（不頂即走勁，不丟即粘勁）若一走即離，不但敵勁無由感覺，且不能利用粘勁，以收我順人背之效矣。不丟之法，並非專用兩手，須全身各處均能粘住彼勁方為合法。練習時不可不注意也。

丙、先求開展後求緊湊：此為初練時之姿勢，宜先以長大處下工夫，擴充不丟不頂之限度。俟功夫漸深須要力求緊湊，至盤架子亦當如是。蓋由大處練至小處，雖小而實大，猶物質之結晶也。

丁、勿先動手：先動手為強者，以力大為勝之說法，太極拳則一反其意。唯以後下手為主，蓋所待敵勁而利用之也。此種以靜待動之功夫，練之法，不問如何危險，須一意以不丟不頂應付之耳。蓋不丟不頂，則敵之弱點，我皆能知之，而所用之勁，亦自有似鬆非鬆，將展未展之意境，有此意境則應用之時，可無慌亂之弊。且能隨意擊敵，萬無一失，其效用殊不可以言語形容也。

戊、宜知變換：此言推手之道，初學時固宜按法演習，若已純熟，則亦不可死守成規。蓋即練被動，所應知變換自當兼練主動，方可獲其全功。故運勁須忽隱忽現，手法宜時虛時實，此亦為練習推手術者，所應知變換

己、勁斷意不斷：太極拳以用意不用力為主，此言敵勁有不易粘隨時，不可因勁斷而完全脫離關係。須暗中用意接應之，猶藕斷絲連也。此種功夫，可稱為無形中的不丟不頂，亦即劍道中之合氣術也。練習之法，全在利用心理作用，久之自能得之。蓋與虛靜功夫同一途徑焉。

總之，凡人受擊或自己發勁擊人，如無反力以止其身體之傾斜，則重心垂線必致越出基點，此固定理也。太極拳用走勁者，即不予敵人以絲毫反力，而使之不穩耳。明乎此，則知敵之重心穩定與否，皆由我主之，豈有不瞭若指掌者哉。

民國二十三年冬，堂弟子固自晉歸省，談及市間太極拳譜之龐雜，謀刊先伯祖亦畲公輯著秘本，蓋欲將多年家藏公諸社會，以廣嗜斯術者研究之資料，意至善也。溯自北伐成功，當道諸賢，提倡國術，不遺餘力，太極一門尤為世人所推崇。秘本中頗多未傳精義，必為好者所樂聞，故福蔭亦願襄其成焉。

慨自歐風東漸，我國教育亦標三育並重。學校中有體操、球類、田徑賽等等之運動，各縣市有公共體育場之建設，更有全國華北運動會之舉行，注重體育已可概見。奈此項運動，或須廣闊之場所，或須重大之設備，或須一定之器具，或者過於激烈，或者限於局部，求其不費錙銖，不擇場所，不受器具之束縛，不生過激之危險，有百益而無一害者，可謂絕無也。且吾人在校時有運動之機會，或可為健者，出校門後，欲運動而不能，則漸成病夫矣，學者尤如此，何況村夫，青年尤如此，何況老叟乎？此種洋化體育，欲求普及，遍至鄉僻，是緣木而求魚也。反觀吾國之拳術，種類雖多，太極之外，如形意、八卦、少林等，雖舉動不同，然皆人人能練，個人能練，團體亦能練之，少者能練，老叟亦能練之，片刻能練，長時亦能練之，廣大之場能練，咫尺之地亦能練之。既無設備之費，更無拘束之苦，豈不勝於洋化運動萬萬哉，福蔭學校生活三十年矣，新式運動時常參加，太極拳術亦曾練習，兩相比較，覺實有天淵之別。今捨人人能練之國術而不用，取洋化貴族運動而重之，可傷孰甚？當道諸賢有鑑於此，提倡國術

不遺餘力，是確非盲目復古，實民族自信心覺醒之表現，故極應重視，而力予襄助也。

太極拳獨為世人所推崇者何也？細審此譜可以知之矣。譜云：「腹鬆、氣斂、心靜、神舒」無不合

「養生」之道，衛生之理：「虛領頂勁、氣沉丹田，氣向下沉，勁起於腳跟」是將己之「重心」移至下

部，而「穩定」之理也：「立如平準，活似車輪。偏沉則隨，雙重則滯」，是己之「支點」只要一個。而

「槓桿」之理也：「氣宜鼓盪，神宜內斂，兩手支撐，一氣貫串，以意運氣，以氣運身，一動無有不動，

一靜無有不靜，觸之則旋轉自如，無不得力」是全身練成一個氣球，使富有「彈性」且易「轉動」之理

也：「不丟不頂，隨曲就伸，粘連黏隨，引進落空，左重則左虛，右重則右杳，仰之則彌高，俯之則彌

深」，是利用彼力之「慣性」，而使失其「平衡」之理也：「勁起於腳跟，主於腰間，形於手指，發於脊

骨，曲中求直，蓄而後發，蓄勁如張弓，發勁如放箭，」則「彈性」之理，而又「動能」與「勢能」之理

也。「彼不動，己不動，彼微動，己先動，我亦有力，我力在先；彼無力，我亦無力，我意仍在

先。人一挨我，我不動彼絲毫，趁勢而入，接定彼勁，彼自跌出」，是以柔克剛，不動聲色，既合乎科學

之理，而又合乎「謙遜」之道也。由此觀之，太極拳者係本「科學」之理練己身，並於「謙遜」之中勝敵

人，精微奧妙，有如此者，其為世人所推崇，豈偶然哉。練之熟則可健其身，練之精則可以通其神；惟練

之熟則甚易，而練之精則甚難耳。

先伯祖亦畬公從武太祖舅父禹襄公習此技。先祖啟軒公亦從之學，歷數十年，精妙始得，各有著述。

先嚴獻南公，先叔信甫公均得家傳，日日練之，至老不懈，惟吾家素以誦讀為業，終未以此問世。然遠近知之者亦大有人在，求拜門下者甚眾，本邑郝和、清河葛福來均從先祖學。南宮馬靜波、清河葛順成均從先祖學。光緒戊戌西林岑旭階太守來守此邦，延先嚴、先叔授渠諸公子，時福蔭年方七齡，亦從學焉。近福蔭除受家訓外，更受教於師伯郝和。年稍長，求學異地，未能專心於此，以致無所成就，至以為憾。近年來，習此術者甚眾，於是問吾家討秘本者有之，向福蔭請教益者有之，外間抄本過多，文字間各有不同，因生疑竇，就吾質正者亦有之，各方求知之切，竊自欣慰。細檢家藏各本，文字間亦不相同，章篇或此前而彼後，或此多而彼少，緣先伯祖精求斯技，歷四十年，輯本非只一冊，著述屢有刪改，外間抄本因時間之不同，自難一致耳。先伯祖最後親筆工楷手抄共三本：一交先祖啟軒公，現已殘缺，一交門人郝和，現存伊子文桂手；先伯祖自留一本，現存十一叔父遜之公手，此皆完璧也。至於先伯祖屢次自編原稿，則為十叔父石泉公，十一叔父遜之公所珍藏。當時因無意刊行，於次序之排列未加注意，茲為便於閱覽計，不揣冒昧，分為章節。於原文之中未敢增改一字，以福蔭之功夫未到，不敢妄加解說也。願世之好者，悉心研究，發揚而光大之。

近聞當道諸公擬列國術為學校正式課程矣，深望早日實現。語云：「上有好者，下必有甚焉者矣」。設以此而國術普及，人人自強，則強國強種之目的可達，而東亞病夫之徽號可除。如是此秘本之刊行，其意義更為重大矣！福蔭不禁馨香祝禱之焉。

中華民國二十四年一月二十八日福蔭謹序

武式太極拳由武氏創，李氏承，郝氏傳之史實，數十年前即已形成。所以顧留馨有言：「武李後輩多不專研太極拳，武術遂由郝氏傳習」。郝為真為武禹襄、李亦畬之後第一人，功載史冊，無須爭辯；郝氏三代專職教拳（現已成為五代教拳，在上海、山西教拳的曾孫郝長春，在山東教拳的玄孫郝平順）始使武氏太極拳於民國期間播及南北；郝少如編著的《武式太極拳》為繼《老三本》之後的重要著作，數十年來為習武式太極拳者的範本，近幾年來出版的有關武氏太極拳的書籍，無有能望其項背者；郝月如的若干拳論，為對武、李拳論之闡釋、引伸與發展，使武李論著更為具體和完善，乃武禹襄、李亦畬之後最重要的拳論，非僅武氏太極拳傳人，凡稍諳太極拳者，自應奉為經典也……

至於武、李兩家遵祖訓不以教拳為生，則來源有自。武禹襄、李亦畬愛好、癡迷於太極拳，乃感其博大精深，奧妙無窮，遂以畢生之力進行實踐，以探其奧秘，而非欲在武林中求得一席之位也。蓋自古士人嘗視富貴如浮雲，視名利為糞土，故舅甥二人既捨棄科舉而不仕，亦不求聞達於武壇，惟潛心研究，自娛身心耳。進而要求子弟必以讀書求學為主，不以習武授拳為業，此既囿於歷來「重文輕武」之觀念，亦深感武林之中，常因門戶之見，而至抑人揚己，高自標置，為讀書之人所不取也。

先十一祖父遜之公，精太極拳術，拳技非凡，懷藝不矜，經摯友趙俊臣「脅迫」，始授徒授藝。

先父在世時，應聘授拳於十三中及國術館，並會同親友教拳於太極園，竭力推進武式太極拳的發展。

然有人求拜於門下者，皆笑而不答，惟迫於葛順成之所請，始收霍夢魁一人。以此之故，李家後人雖亦偶

爾教拳收徒，但多迫於他人之聘請或要求，無公開設場收徒授拳者。

李家後人公開收徒授拳，蓋自李錦藩始。解放之後，人們思想解放，觀念轉變，遂不為祖訓所囿，此

則近數十年之事耳。

時至今日，世道迥異，金錢為上，名利居先，浮誇作偽之風彌漫於各界，憑權謀求勝算，視禮儀為愚

蠢，大小氣候，莫不如此，太極拳界焉能避其害哉。

今日我們出書，必避此弊病，一切以歷史真實為依據，以公正公允為準繩，以太極界和諧團結為目

的。

書既出，使各派各系之太極拳同道，讀之莫不領首言是，則為我們之大收穫也。

「十三中」與永年太極拳

李正藩、李連喜

直隸省立第十三中學，是永年縣創建最早的中學，始建於光緒二十八年（一九零二年），校址在直隸廣平府北門東側，原廣平府清暉書院（也稱蓮亭書院）舊址，校名為直隸省廣平府中學堂。一九一四年改名為直隸省立第十三中學。一九三零年直隸省改名為河北省，校名隨之改為河北省立永年初級中學（但人們仍叫河北省立十三中學），直到「七七」事變，日寇入侵，該校停辦。

十三中開展學太極拳活動，始於一九一四年，不僅在永年開「單人傳授」，改為「群體教學」之先河，也是太極拳進入正規學校的開始。

其時國運維艱，一九一四年，太極宗師郝為真先生由京返里，十三中校長劉延高親身登門延聘。郝為真以情關桑梓，慨然應允，到校授拳。郝師根據學生集體學拳的特點，為讓學生學得好，學得快，集體做得齊，架勢掌握得準確，便改進了教學方法，將所傳的武禹襄、李亦畬的拳架，強調了開合，按一至四呼發口令。領導學生集體學練。由於郝師創編的一呼四發的起、承、開、合太極拳式，其演練風格獨樹一幟，故一度被稱為郝派太極拳，使武式太極拳又有新的發展。

一九一七年（民國六年），永年遭受特大水災，學校被淹（因在城外），遷到城裡府文廟內（現在縣第二醫院所在地）。太極拳由郝師的二兒子郝月如先生代授。郝為真先生一九二零年逝世，學校繼聘郝月如先生任教

一九二七年，直南一帶鬧起了紅槍會。永年、大名、邢臺等地學校相繼停課，學生回家。後來郝月如老師也應聘到南京等地教拳，十三中的太極拳教學便由十三中體育教員張敬堂（字質民，永年韓寨人）擔任，並讓李福蔭（十三中數學教員）、李召蔭（十三中職員）、郝硯耕（郝為真三子，十三中教員）作輔導。十三中學練太極拳活動之所以仍和往常一樣開展，都要歸於郝氏父子，因為郝為真進入十三中以後，不只是教授學生，而且很重視對教職員工的培養。他總是不辭勞苦，利用早起、中午、晚上業餘時間，對李福蔭、李召蔭、冷蔭堂（十三中英語教員）、張敬堂等進行個別教練，其中李福蔭還成了郝師的入室弟子。

十三中之《廉讓堂太極拳譜》油印本，石印本為太極拳之廣為傳播作了貢獻。李亦畬親筆所寫的「老三本」被習太極拳者奉為經典。到民國初，還均為傳抄。一九二九年李福蔭先生首次將自家珍藏的「啟軒本」重新編次，定名為「廉讓堂太極拳譜」。在十三中油印，贈送給太極拳愛好者，其後又油印、石印多次，足見十三中對太極拳理論之重視。

這一時期，十三中培養的學生，很多都成了傳播太極拳的種子。對永年太極拳的承前啟後，發揚光大

起到了重要作用。十三中的學生，每逢寒暑兩假，紛紛回家辦班授拳，如學生趙海楓在曲周姜寨一帶，韓蔭亭在永年田寨一帶，遊興武在永年杜村一帶就教了很多農民。還有畢業後分散在祖國各地的學生，也能廣植桃李。如學生霍夢魁（李福蔭的入室弟子），畢業後先在本鄉教拳（他是清河人），後到東北瀋陽一帶教拳，收徒很多；學生任連敬畢業後，也在本村（永年韓屯）教拳，後到南方工作，在南方也收了很多弟子。

「七七」事變以後，十三中的學生，大多投筆從戎，參加八路軍，抗敵衛國，奔赴前線。如韓蔭亭、遊興武、趙海楓、劉振華等，後來都成為我黨的優秀幹部。

在一九八四年十月永年縣召開十三中校友座談會時（見永年整理黨史材料），原南京軍區副司令員劉振華（那時他已離休，七十一歲）同志，在永年廣府文化站觀看太極名家姚繼祖先生表演大極拳後，感慨萬千，揮筆在留言簿上寫下一首詩：

一生打拳不求醫，回首往事驚古稀。

十三中學習拳架，終身受益真感激。

手捧太極趨日寇，葬埋蔣匪用實虛。

大好山河換新貌，更需吾儕好身軀。

武式太極拳簡介　　顧留馨

河北永年人武河清，字禹襄（一八一二——一八八零），出身於小官僚地主家庭，兄弟三人在家練習武術。當楊祿禪（一七九九——一八七二）自陳家溝返鄉，禹襄兄弟愛其術，從學陳氏老架太極拳，得其大概。禹襄兄澄清（一八零零——一八八四）於一八五二年中進士，官河南舞陽縣知縣，禹襄赴兄任所，便道過溫縣陳家溝，擬訪祿禪之師陳長興（一七七一——一八五三）求益。道經趙堡鎮，知長興已老病（這年長興已八十二歲，越歲卒），時陳清萍在趙堡鎮教授陳氏新架太極拳，遂從清萍學新架月餘，備悉理法。澄清於舞陽鹽店得王宗岳《太極拳譜》，禹襄得譜研究，更有發悟，以練拳心得發揮王氏舊譜之義，為《十三勢行工歌訣》作注解十條，名為《打手要言》；又衍為《十三勢行工心解》四則；並歸納鍛煉要領為《身法十要》。其著作皆根據其本身的體驗，故簡練精要，無一浮詞。

禹襄之甥李經綸，字亦畬（一八三二——一八九二），於一八五三年始從禹襄學拳。亦畬研究太極拳，仿禹襄實驗之法，招致鄉勇以自驗其技，一再筆錄修訂。亦畬之孫槐蔭於一九三五年在李氏廉讓堂本《太極拳譜序》中說：「此譜係先祖晚年所著，中經多次修改，方克完成。每得一勢巧妙，一著竅要，即書一紙貼於座右，比試揣摩，不斷實驗，逾數日覺有不妥應修改，即撕下，另易他條，往復撕貼必至完善而始止，久之遂集成書」。李亦畬的太極拳論文有：「五字訣」一篇、「撒放秘訣」擎引鬆放七言四句、

「走架打手行工要言」一篇（闡述了走架即是打手、打手既是走架，練拳和推手相輔相成之理）。近代太極拳的傳佈，以楊氏祖孫三代對教材教法不斷創新之力為多，而於拳理的鑽研總結，首推武、李，較之王宗岳《太極拳論》之抽象性的概括，遠為具體切實，有繼承、有發展，乃能自成一家。

武禹襄拳式即不同於陳氏老架和新架，亦不同於楊氏大架和小架，學而化之，自成一派，其特點是：姿勢緊湊，動作舒緩，步法嚴格分清虛實，胸部、腹部的進退旋轉始終保持中正，完全是用內動的虛實轉換和「內氣潛轉」來支配外形；左右手各管半個身體，不相逾越，出手不過足尖。原來也有跳躍動作，到四傳的郝月如（一八七七——一九三五）才改為不縱不跳，雙擺蓮也改為不拍打腳面，這是為適應年老體弱者的需要而作的改革。

武式推手的步法，僅為進三步半，退三步半一種。

禹襄教讀自娛，亦奮行醫為業，均以儒生自居，在鄉授徒極少。李所傳以同鄉郝和（字為真，一八四九——一九二零）的技術最精。武式太極拳於民國初傳入北京時，有些人把它稱作李架，待為真之子月如和其孫少如於一九二八間去南京、上海教拳時，也有人稱它為郝架。月如遺有太極拳著作多篇。武、李後輩多不專研太極拳，武氏遂由郝氏傳習。少如不教拳亦已多年，上海市體育館為了發掘傳統，於一九六一年開設了武式太極拳學習班，請郝少如教授，以廣其傳。

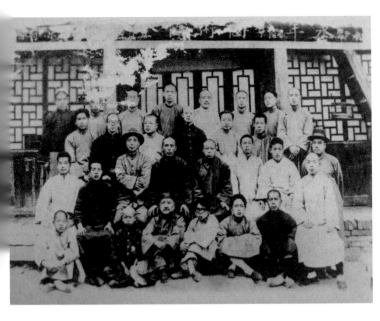

永年國術館建立始末

二十世紀二、三十年代，舉國掀起了抗敵禦侮的高潮，許多地方建立起練武強身的組織，以表達他們愛國主義熱情。

廣府是當時永年縣政府所在地，自古就有練拳的傳統，從這裡走出來的太極名家楊祿禪、武禹襄、李亦畬、楊班侯、郝為真等，將太極拳推向一個前所未有的高度，永年成為當之無愧的太極拳中興發祥之地。

自從楊祿禪、武禹襄從溫縣學來太極拳之後，城內城外自發性的太極拳群眾組織相繼出現，二十年代末，更如雨後春筍，南關、東街、西街、曲陌、圈子、東楊莊、何營、韓屯、南橋、田堡、南沿村等地，紛紛利用廟台前後，空宅大院，麥場村邊，練習太極拳，可以說這時是永年太極拳的一個鼎盛時期。

放眼全國，一些北方建起「永年」命名的太極拳社團。廣府城內的郝月如、韓欽賢等有識之士聯合倡議成立「永年國術館」。一九二九年元月（民國十八年）他們公推與許之州縣長有同學之誼的祁林琛（保定求學時為同窗）提出申請，同時抓緊尋找館舍，物色人才。四月份批文下來，「永年國術館」便掛牌成立，地點設在更鼓樓對面路西的一所宅院內（曾是更夫住處）。占地面積約三百平方米，內有北樓兩層，上下各五間，樓前一片長方形空地，是練武較理想的場所。祁林琛先生被推舉為首任館長，郝為真先生高徒韓欽賢先生為教練。祁先生對太極拳不甚瞭解，是兼職館長。開館之初，韓欽賢先生是唯一一位授拳教練。當時，縣府撥給建館費二十元，每月辦公費五元，館長無薪水，只發給教練一個工資，每月十元，不足部分自籌資金解決（以上費用均指銀元）。

國術館招收對象不限，無論男女老少，仕農工學商均可參加，一律免費。很快招收了二十五、六人，多為省立十三中中學的教師和學生。兩個月後學員發展到近六十人，普通群眾、商人等也有多人參加，還有帶藝入館的青少年如魏佩林、姚繼祖等。

國術館依據本地實際情況，授拳時間選擇為早晨兩個小時，下午兩個小時，均為收工、放學之時。半年後，祁林琛先生辭去館長一職，聘郝為真宗師之次子郝月如先生為第二任館長，又請了李福蔭和陳秀峰兩名教練，還增添郝硯耕、魏佩林、張信義為輔導員，這五人均義務教拳。

那時，太極拳沒有門派之分，但城內城外拳架有別，城外習練楊家大架子，城內練習郝家開合架，統

稱太極拳。國術館開始只傳授郝家開合架，後應青少年求學之需求，便邀楊班侯高足陳秀峰來傳授舒展大方的楊家大架子，隨著學員水準逐步提高，又傳授刀、劍、杆等器械及打手。

一九三零年郝月如館長應友人之邀赴江蘇教拳，韓欽賢先生便接任館長一職，並兼總教練，此時學員已達八十餘人。白天不斷有人來請教或切磋，晚上也開始教拳，國術館蒸蒸日上。但接著問題出現了，經費不足常使韓欽賢等捉襟見肘。一九三二年李福蔭等籌建起「太極醬園」（現廣府新華書店邊），以經營所得之一部分貼補國術館，太極園對國術館起到了不尋常的作用。一九三七年，「七七事變」爆發，國術館停辦。

永年國術館從成立到關閉不足八年，但在永年太極拳發展史上有著舉足輕重的地位，它不僅是第一個由政府命名認可的館校，更因近代許多拳家名人在此受過薰陶而聞名。比如魏佩林、姚繼祖、笵述圃、翟文章、冀老福、申奎、夏建州、祁錫書等，都在此學拳多年（祁錫書現健在，八十八歲，當時綽號「太極迷」，以上部分材料由他提供），因此，我們應該牢記這一段歷史。

祁錫書口述　人稱「太極迷」八十八歲老人

李連喜、楊志英採訪

一九九九年八月

心一堂　武學傳承叢書

324

本書參考書目

武式太極拳攬要